中 国 画 名 家 册 页 典 藏

明代传世经典册页

（上卷）

中国画名家册页典藏编委会 编

浙江人民美术出版社

图书在版编目（ＣＩＰ）数据

明代传世经典册页. 上卷 / 中国画名家册页典藏编
委会编. -- 杭州 : 浙江人民美术出版社，2020.12
（中国画名家册页典藏）
ISBN 978-7-5340-8318-1

Ⅰ. ①明… Ⅱ. ①中… Ⅲ. ①中国画－作品集－中国
－明代 Ⅳ. ①J222.48

中国版本图书馆CIP数据核字（2020）第160729号

中国画名家册页典藏丛书编委会

吴大红　黄秋桃　杨瑾楠　杨可涵
杜　昕　张　桐　杨海平

责任编辑：杨海平
装帧设计：龚旭萍
责任校对：黄　静
责任印制：陈柏荣

统　　筹：梁丹辰　何经玮　张素婷

中国画名家册页典藏　明代传世经典册页（上卷）
中国画名家册页典藏编委会 编

出版发行　浙江人民美术出版社
　　　　　（杭州市体育场路347号）
网　　址　http://mss.zjcb.com
经　　销　全国各地新华书店
制　　版　浙江海虹彩色印务有限公司
印　　刷　浙江海虹彩色印务有限公司
版　　次　2020年12月第1版
印　　次　2020年12月第1次印刷
开　　本　889mm×1194mm　1/12
印　　张　14
字　　数　146千字
印　　数　0.001-1,500
书　　号　ISBN 978-7-5340-8318-1
定　　价　138.00元

如有印装质量问题，影响阅读，请与出版社营销部联系调换。

联系电话：0571-85105917

图版目录

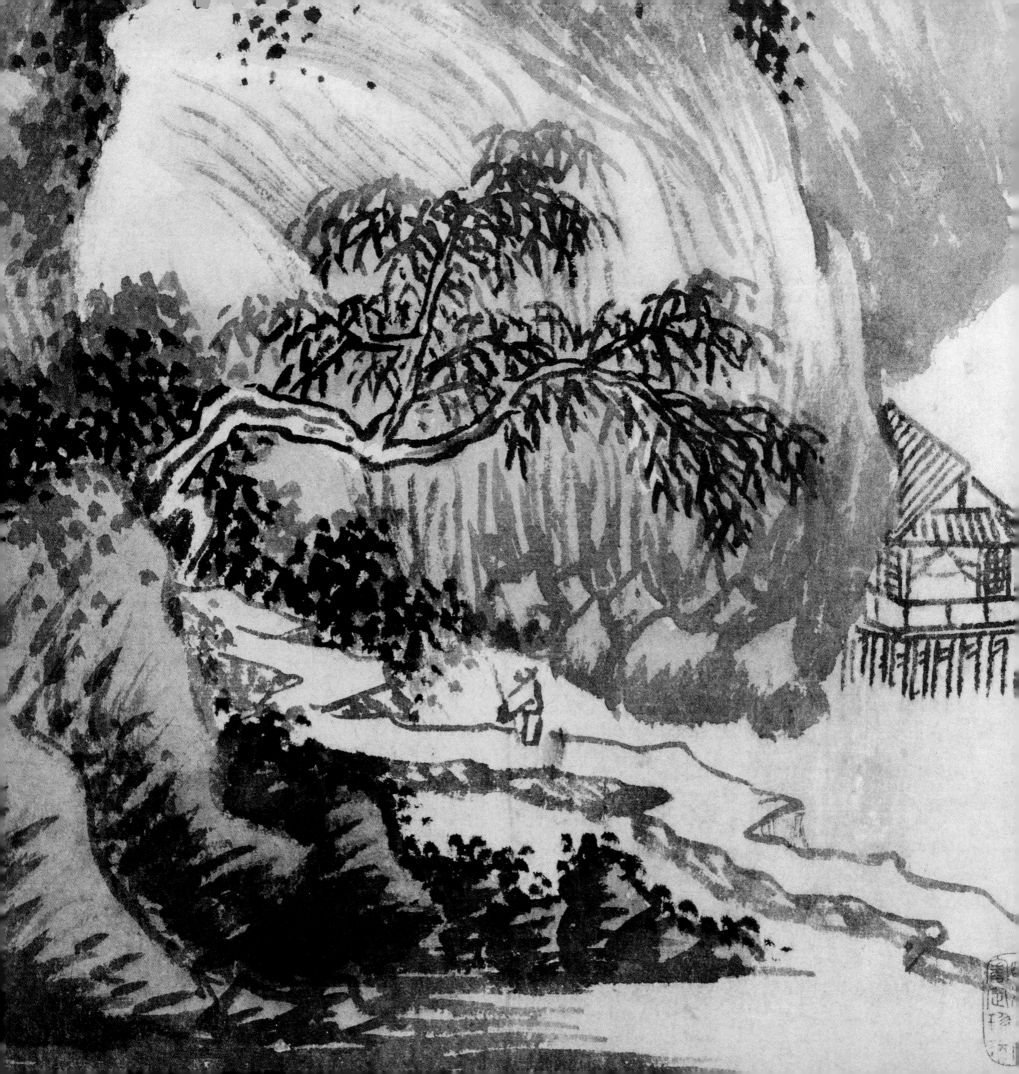

册 页 图 版

孙　隆

　　孙隆（生卒年未详），别名龙，字从吉、廷振，号都痴，毗陵（现江苏常州）人。明宣德时官至侍御，后知新安府。擅画花鸟，兼工山水。画翎毛草虫，全以彩色渲染，得徐崇嗣没骨画法。画梅甚工，时称"孙梅花"。山水宗"二米"。其写意花鸟画之成就及没骨技法，对后世泼彩写意画影响甚大。传世作品有《芙蓉白鹅图》页、《花鸟草虫图》册、《写生图》册等。

时运戏笔　擅名于世

——浅谈孙隆的绘画艺术

杜　昕

在中国画史上，明代有两位善于绘画的孙隆，据史料记载：一位是毗陵人，字廷振，善用"没骨法"画花鸟鱼虫，宣德（1426—1435）年间的宫廷画家。另一位是浙江瑞安人，字从吉，善画梅花，永乐（1403—1423）年间与夏昶齐名。本文所讲述的对象就是那位明代宣德时期著名的宫廷画家孙隆。

孙隆，又名龙，字廷振，号都痴，毗陵（现江苏常州）人。开国忠愍（又作"忠敏"）侯孙兴祖之孙。生卒年不详，大概与林良同时。宣德年间，为翰林待诏（"金门侍御"）。其"生而颖敏，有仙人风度"。善画禽鱼草虫，全以彩色渲染，得徐崇嗣和赵昌"没骨图"之法，自成一家。亦有记云"得徐熙野逸之趣"。

明代是中国绘画史上一个风格多样、画派林立、名家辈出、成就斐然的时期。明初占画坛主导地位的宫廷绘画，以花鸟画成就最为突出，且呈现出丰富多彩的面貌，主要以边景昭、吕纪、林良和孙隆四家最为显著。前三家代表了院体精工细致的工笔风格和放达洒脱的写意风格，而孙隆正好介于两者之间，以其独特的画风影响一时，从中可以看到明代宫廷花鸟画新的风格样式不断涌现以及革新求变的创造力。孙隆作为明代唯一一位被称为"御前画史"的宫廷画家，不仅"时运戏笔""擅名当世"，而且注重写生，将传统的"没骨"技法融入"写意"精神，蕴含了文人画的审美趣味，推动了明代花鸟画的发展。

现今我们能够看到的学界普遍认定为孙隆的真迹，均分布在国内各大博物馆，分别是故宫博物院藏的《雪禽梅竹图》轴和《花石游鹅图》轴，两件均为绢本设色；上海博物馆藏的《花鸟草虫图》册（共十二幅），绢本设色；台北故宫博物院藏的《写生图》册（共十二幅），纸本设色；吉林省博物馆藏的《花鸟草虫图》册，纸本设色；还有辽宁省博物馆藏的《牡丹图》册，纸本水墨等六件作品。从这些作品中，我们可以非常直观地感受到孙隆的绘画艺术面貌。

孙隆的绘画艺术成就，主要体现在他的没骨写意花鸟画方面。清姜绍书《无声诗史》卷一云："孙隆，号都痴，毗陵人。开国忠愍侯孙。生而颖敏，有仙人风度，写禽鱼草虫自成一家，号'没骨画'。予尝见其数幅得徐熙野逸之趣，写生名手也。"又明末清初人徐沁所撰《明画录》卷六"孙隆传"记："孙隆，字廷振，号都痴，武进人。开国忠愍侯之孙。幼颖异，风格如仙。画翎毛草虫全以彩色渲染，得徐崇嗣、赵昌'没骨图'法，饶有生趣。山水宗'二米'。"这两则记载，基本上为我们提供了孙隆艺术源流的一条线索。孙隆继承了北宋徐崇嗣的设色没骨法，吸收了南宋牧谿和梁楷的水墨写意法，还受到元代张中一路的设色写意法的影响，形成了他独树一帜的没骨写意花鸟画新法。

中国花鸟画在明代取得了极大的发展，其主要原因要归功于笔墨语言的快速丰富。勾法（勾勒）、点法（点簇、点乱）作为写意花鸟画的基本笔墨单元，它们运动连接起来形成"一笔"造型的方法受到了孙隆的青睐。"一笔"造型的方法既可以表现对象形体，同时又饱含笔法中的笔意和精神内涵。孙隆所用的主要笔墨技巧并不是渲染，而是点法，即点簇或点乱。他用这样"一笔"点簇的方法，能够做到有笔有墨，色墨浑化，笔墨交融，具有强烈的写意性。比如《写生图》册中的"花草蛱蝶""草虫"等作品，我们可以清晰地看到孙隆在笔墨上已经不再追求三矾九染那种工笔花鸟画的装饰性和写实技巧，而是在抛弃一定形似的基础上更得对象生趣，充满概括性的抒情表现技巧，正如齐白石所说"在似与不似之间"，以及"清水出芙蓉，天然去雕饰"的境界。

从孙隆的《写生图》册、《花鸟草虫图》册等作品来看，他还善于"利用色彩不同色阶所得的变化"来表现对象，这是一种非常特殊的笔墨技巧。我们也可以称这种方法为"飞点法"，即在一笔绘画当中，表现由浓到淡的层次变化，还在一笔中呈现出一种颜色向另一种颜色的过渡。这种色彩的渐变，或者色墨的渐变，主要有草绿到赭石、草绿到胭脂、草绿到墨、赭石到墨等。他很好地利用了水分的作用，让水与墨、色与墨、色与色在笔中融合，在落笔于绢纸之上时能够产生特殊的效果。这样的一笔之中，笔尖蘸有不同色阶的颜色，在纸面上一笔调和的画法，孙隆算是具有开拓性的。

在孙隆的笔墨技巧中，主要是以色入墨，色墨浑融。虽然在元代，像黄公望、王蒙等山水画家，他们为了扩大水墨的表现力，已经开始使用比如藤黄和花青一起入墨的方法，但仍属于同一色阶下的表现。如《林泉高致》中《画诀》云："运墨有时而用淡墨，有时而用浓墨，有时而用焦墨，有时而用宿墨，有时而用退墨，有时而用厨中埃墨，有时而用青黛杂墨水而用之。"就已经提到了色墨交融使用的可能，但还是处于比较单一的使用。而孙隆则更具有"随类赋彩"的精神，以更多的颜色入墨，或者是不同颜色的碰撞使用。比如在《芙蓉白鹅图》页中用赭石入墨画石头，在《雪禽梅竹图》页中用花青入墨染背景的天空等等。这样的方法一方面丰富了纯墨色的表现力，另一方面也使画面的色调更为协调统一。在今天看来，这样的技法好像已经习以为常，但在明朝初期那个特定的年代，孙隆这种绘画语言的表达还是十分大胆先进的。

孙隆还善于用水。在中国画中，多以色墨在绢素或者白纸上造型，潘天寿《听天阁谈艺录》云："墨为五色之主，然须以白配之，则明。"古人在解释用笔用墨的时候，有一个非常形象的比喻就是"行笔运墨"，而产生的理想效果是讲求"墨分五色"，在用色时于单纯中求变化，于丰富中求纯净，就如张彦远云："草木敷荣，不待丹绿之彩；云雪飞扬，不待铅粉而白；山不待空青而翠，风不待五色而粹，是故韵墨而五色具，为之得意。意在五色，则物象乖矣。"无论是墨的多种层次，还是色的单纯而绚烂，所依靠的根本还是对水分的掌握。通过水分的多少来造成干湿浓淡的效果，既可以表现物象的特征，又能营造或浓或淡、或浑厚或疏松、或飘逸或酣畅的不同情境。在用水这一点上，孙隆进行了充分发挥。

孙隆笔下的题材，以花鸟草虫为主，多是田园山野中的花卉禽鸟、草虫鱼虾、蔬菜瓜果之类，充满了乡间的自然气息。他几乎不表现宫廷苑囿中的奇花异草，而力求表现带有文人画所表达的特定意境，以抒写人生的旨趣。在这一点上孙隆继承了"徐熙野逸"的传统，而他也更像是一位文人画家而非宫廷画家。另外，在《写生图》册最后一幅"雨山"中，我们还能看到孙隆在表现花鸟题材之外的山水作品，正如徐沁所言，孙隆也师法米家山水。

综上来看，要详细而确切地描述孙隆绘画艺术的突破与价值，因为传世的作品和文献有限，存在一定困难。但不难发现，他的花鸟画，从内容到形式，在继承前人传统的基础上有所发展。他改变了元代以墨花墨禽为主导的绘画风貌，去其敛蓄和温雅，发展了写意和潇洒之格；他也保留了宋人的精微之致，同时又去其繁艳，熔没骨与水墨写意花鸟画为一炉，跨越了时代性，丰富了花鸟画的表现力。孙隆的独特画风，无论是对院内画家林良、吕纪，还是院外画家郭诩等人，以及后世沈周和吴门画派的写意花鸟画家，都产生了一定影响。所以在明代早期花鸟画迈向大写意画风的演变过程中，孙隆是一位不容忽视的重要画家。

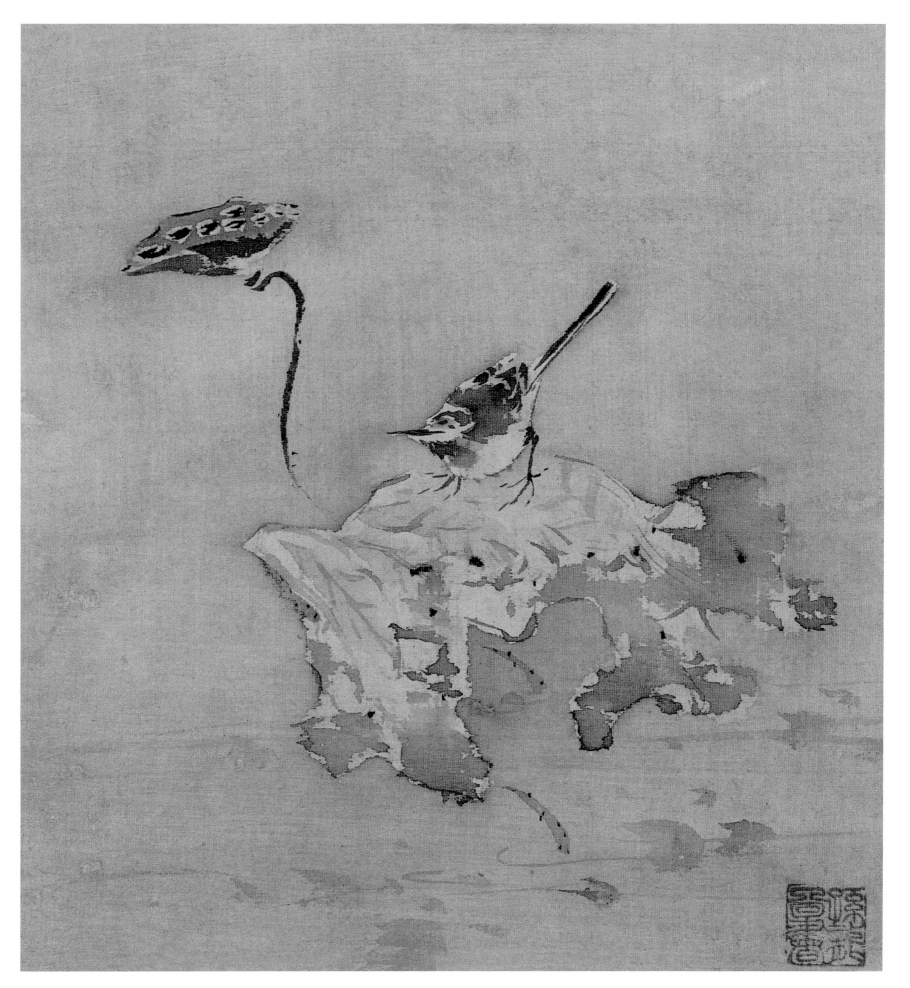

花鸟草虫图册之一　绢本设色　22.9cm×21.5cm　上海博物馆藏

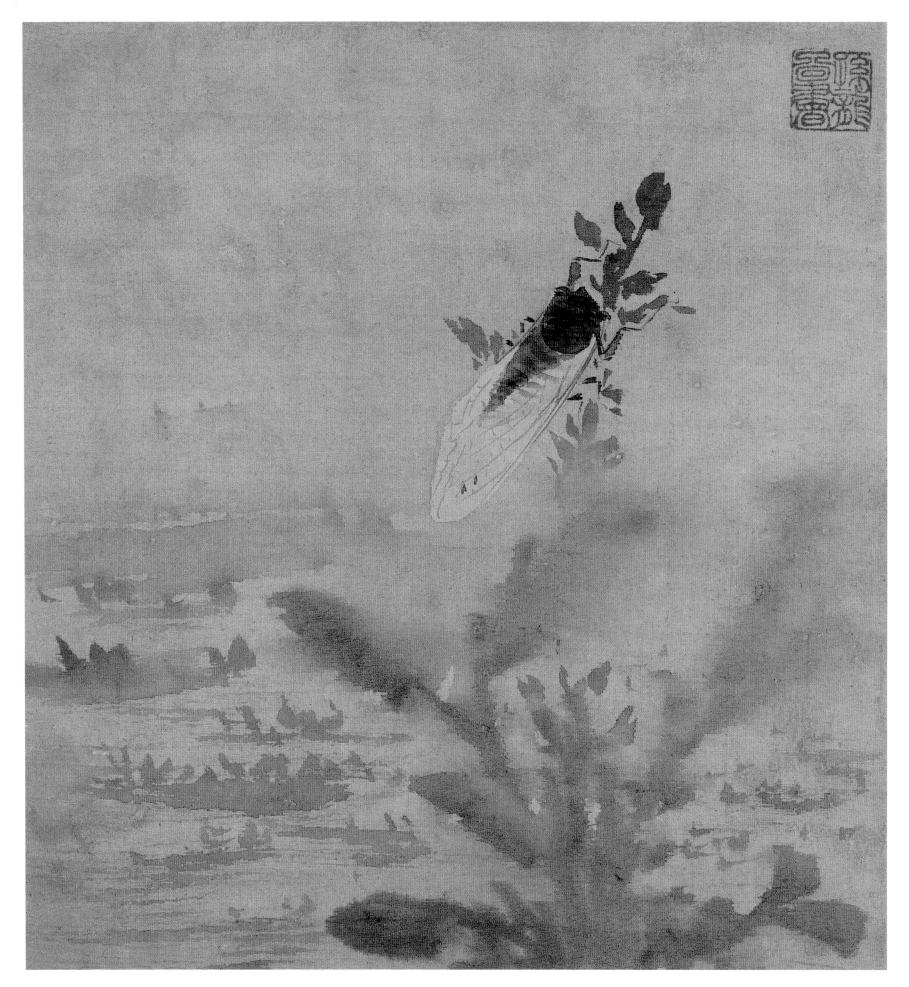

花鸟草虫图册之二　绢本设色　22.9cm×21.5cm　上海博物馆藏

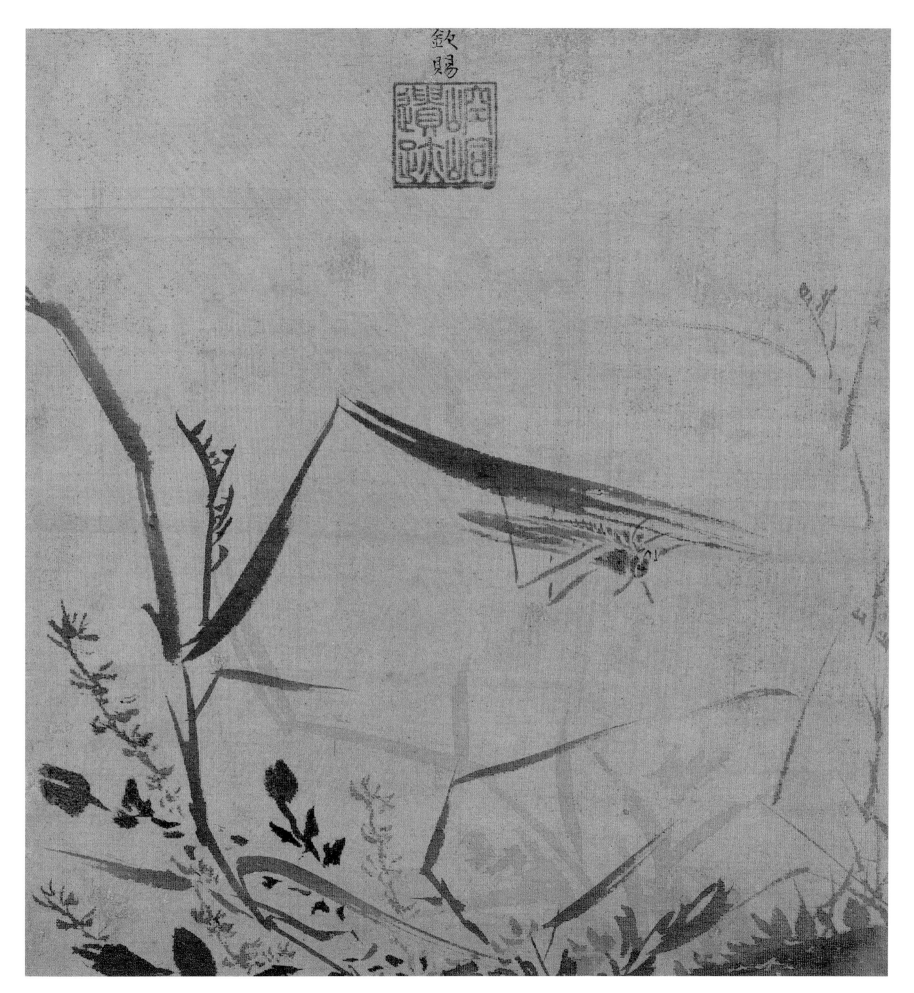

花鸟草虫图册之三　绢本设色　22.9cm×21.5cm　上海博物馆藏

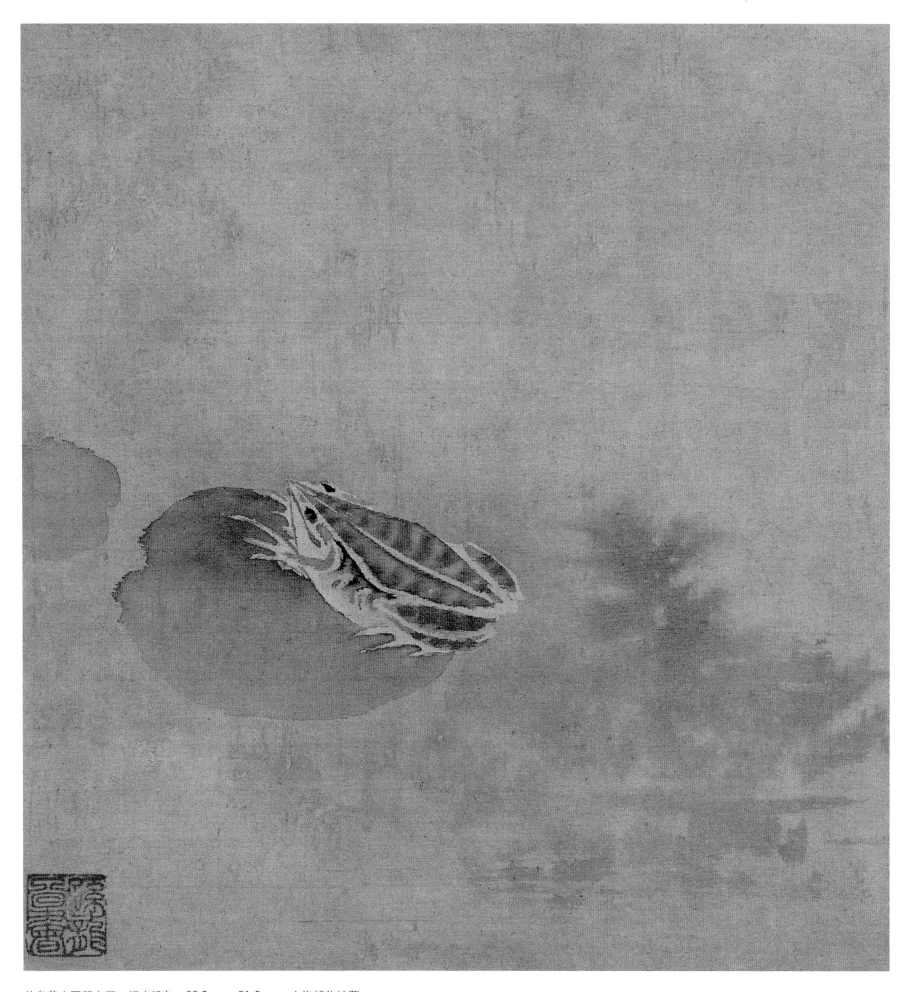

花鸟草虫图册之四　绢本设色　22.9cm×21.5cm　上海博物馆藏

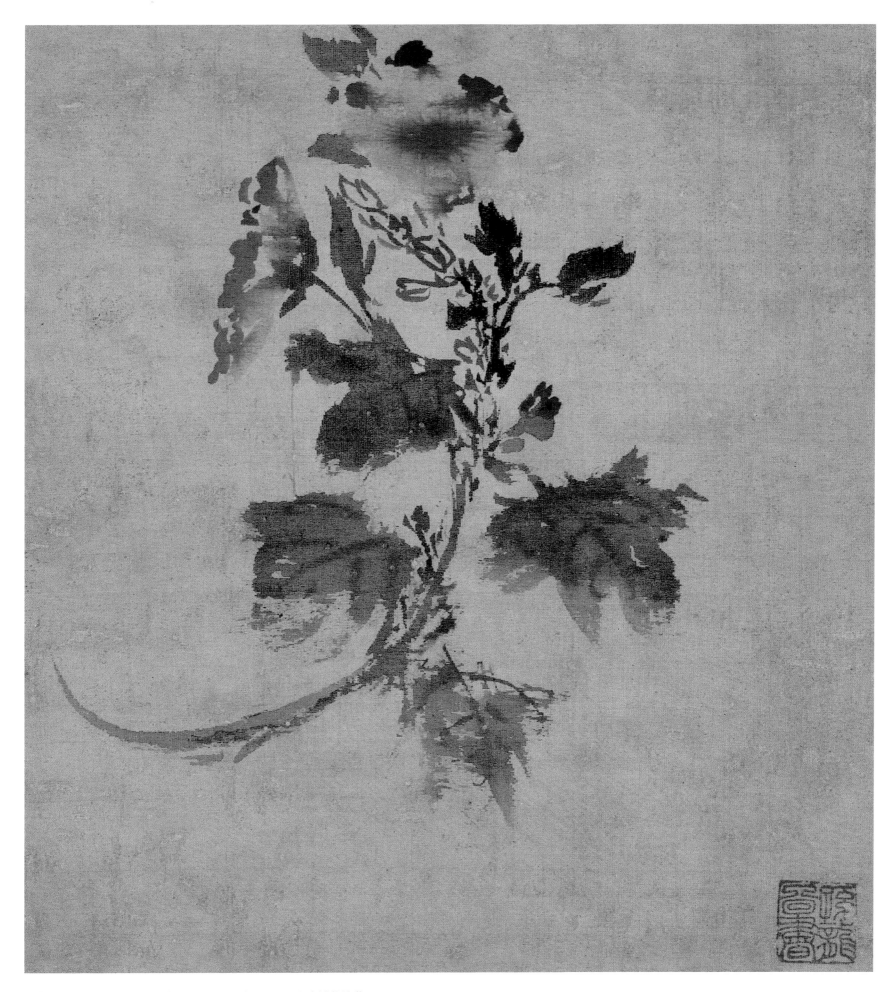

花鸟草虫图册之五　绢本设色　22.9cm×21.5cm　上海博物馆藏

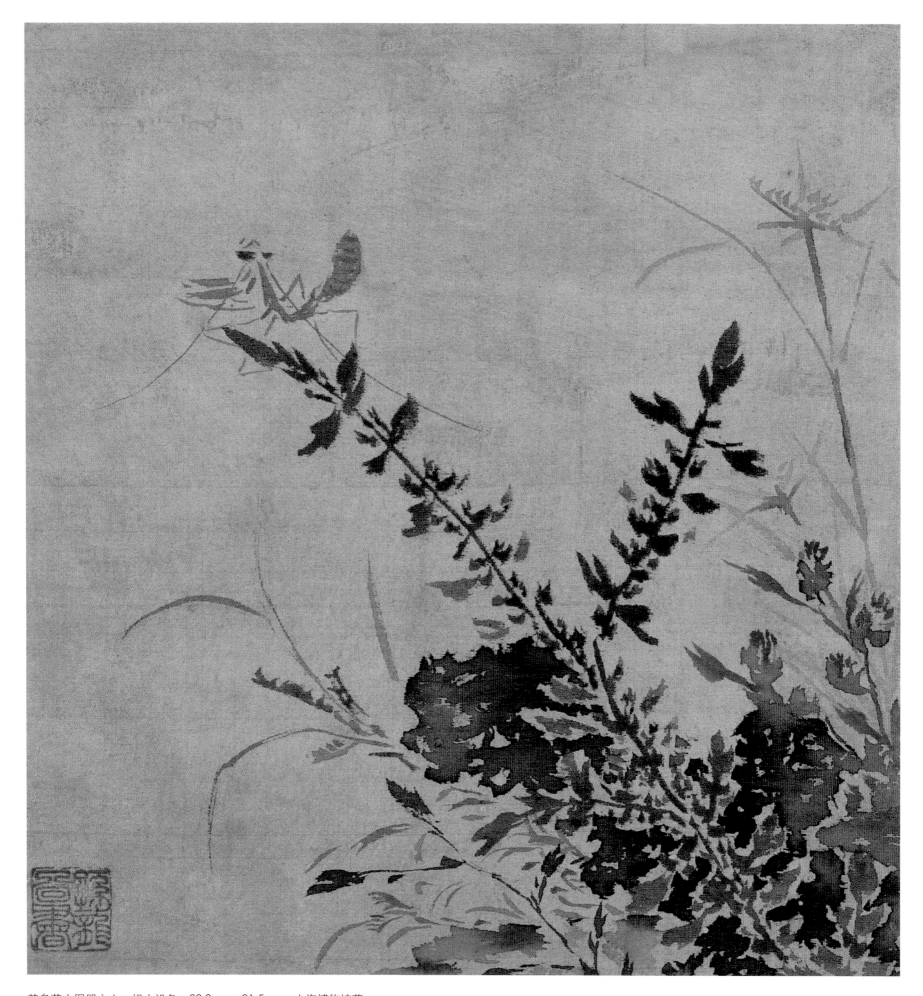

花鸟草虫图册之六　绢本设色　22.9cm×21.5cm　上海博物馆藏

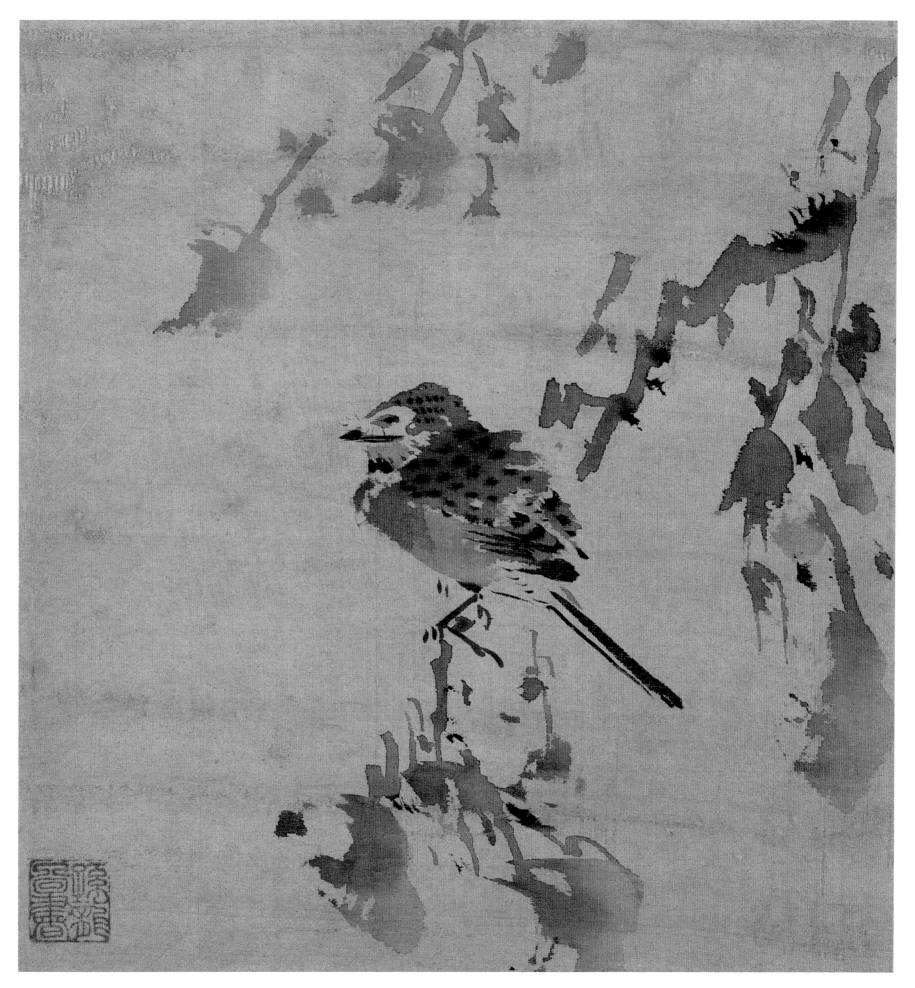

花鸟草虫图册之七　绢本设色　22.9cm×21.5cm　上海博物馆藏

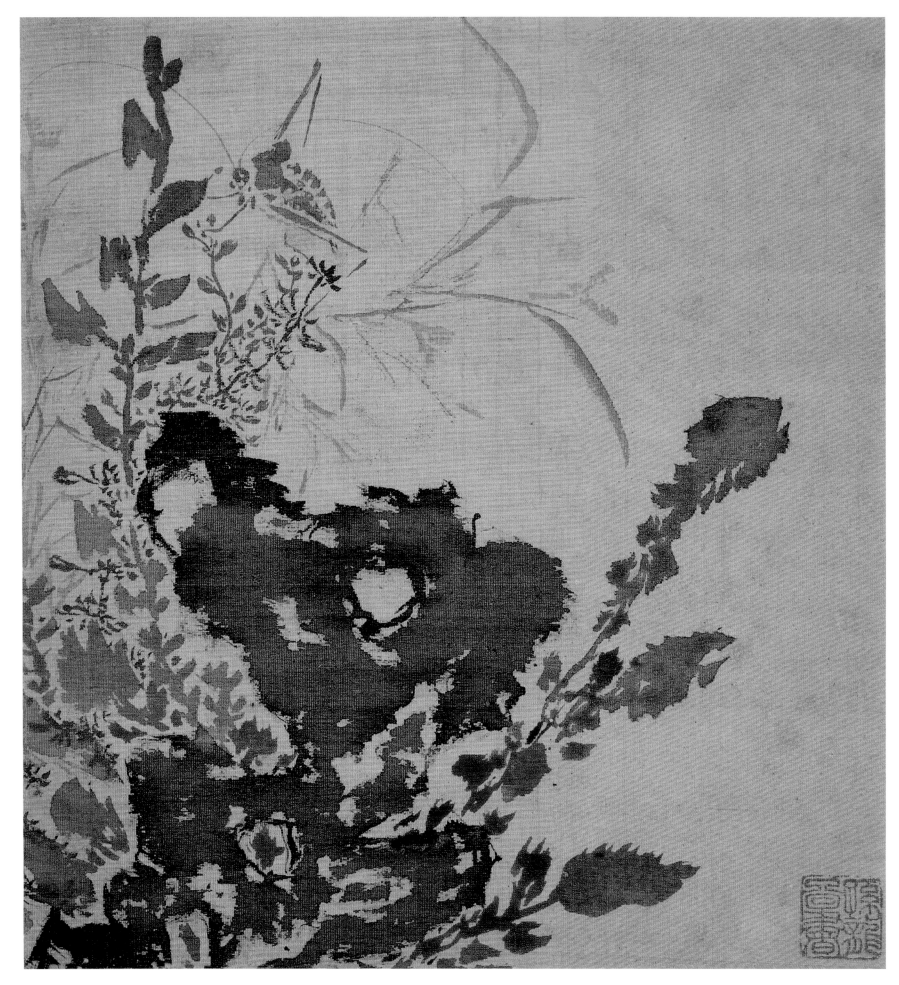

花鸟草虫图册之八　绢本设色　22.9cm×21.5cm　上海博物馆藏

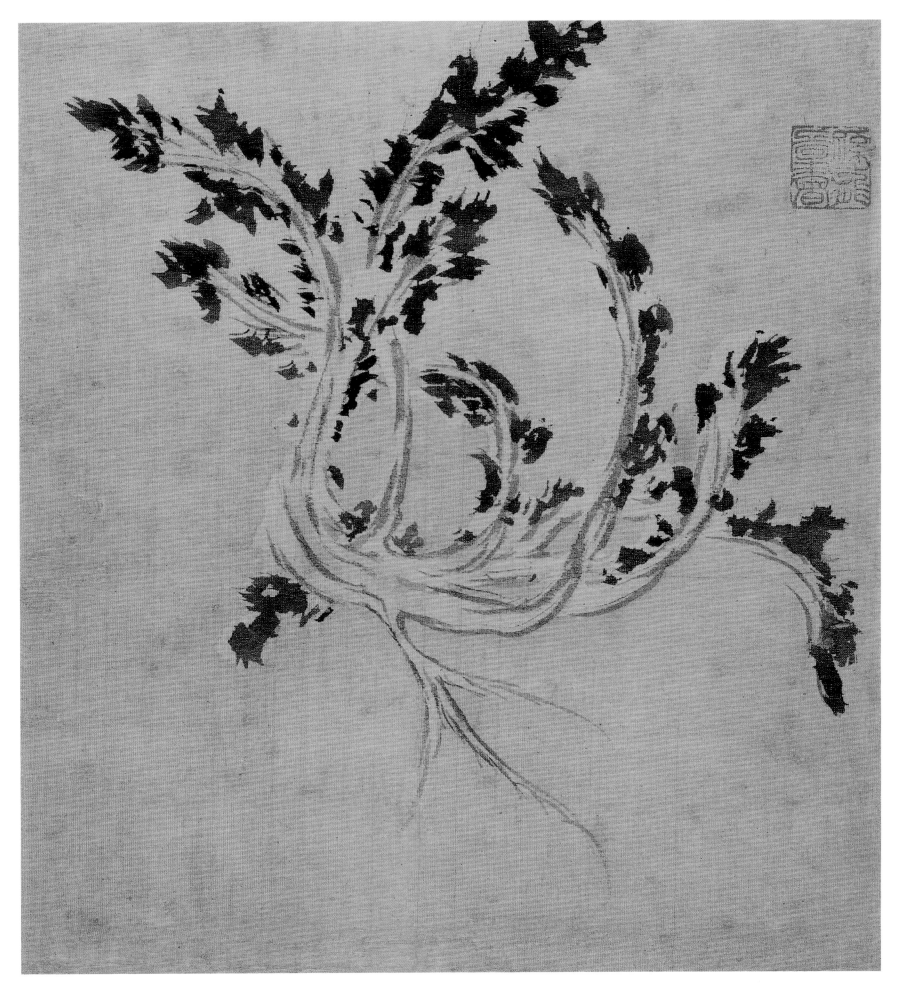

花鸟草虫图册之九　绢本设色　22.9cm×21.5cm　上海博物馆藏

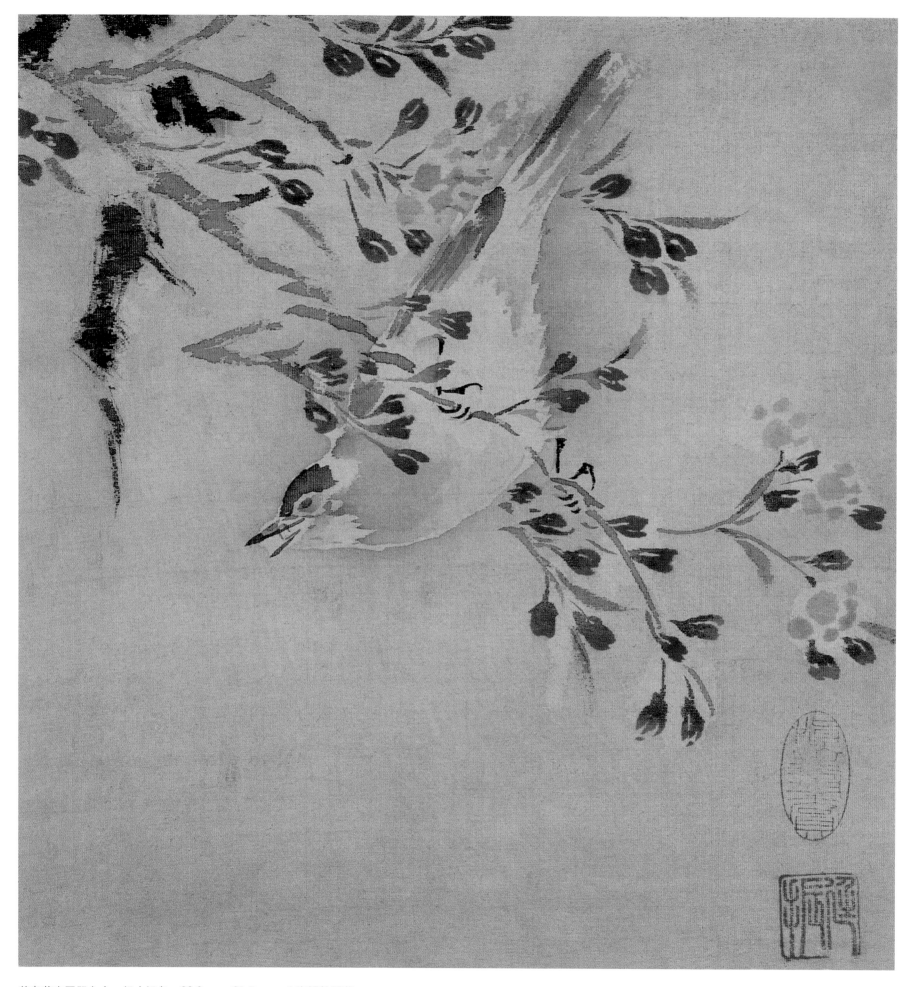

花鸟草虫图册之十　绢本设色　22.9cm×21.5cm　上海博物馆藏

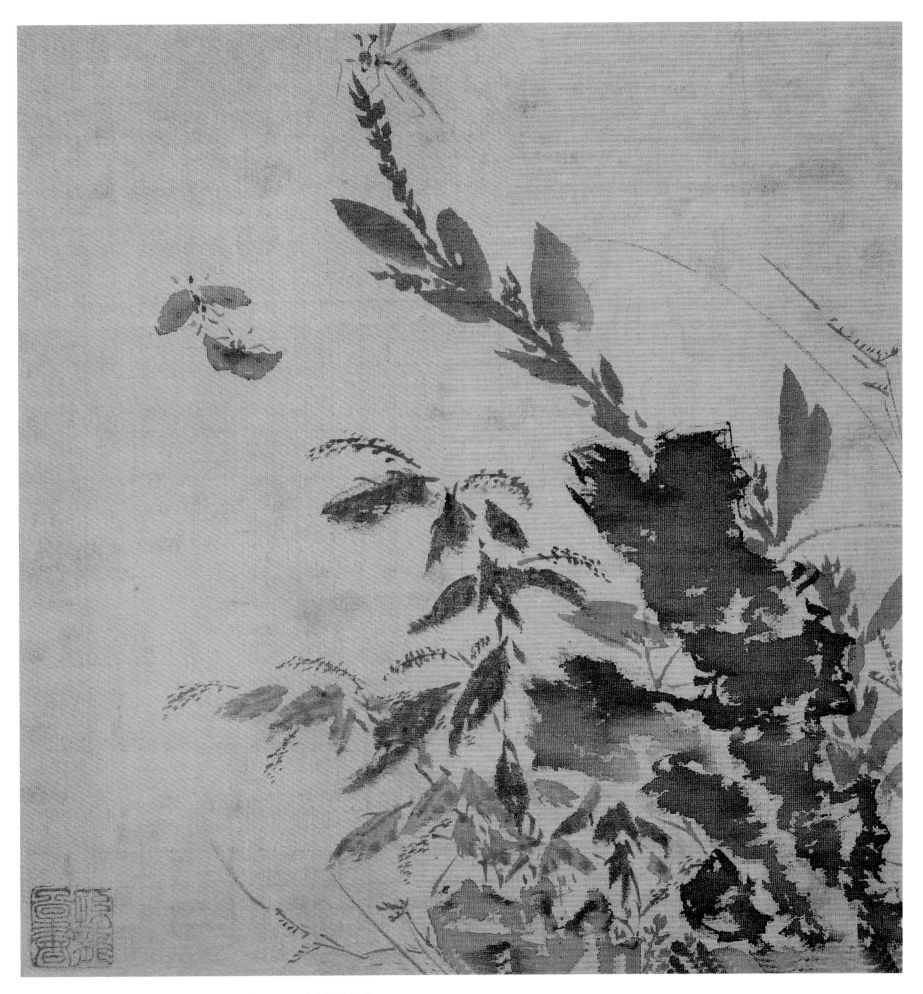

花鸟草虫图册之十一　绢本设色　22.9cm×21.5cm　上海博物馆藏

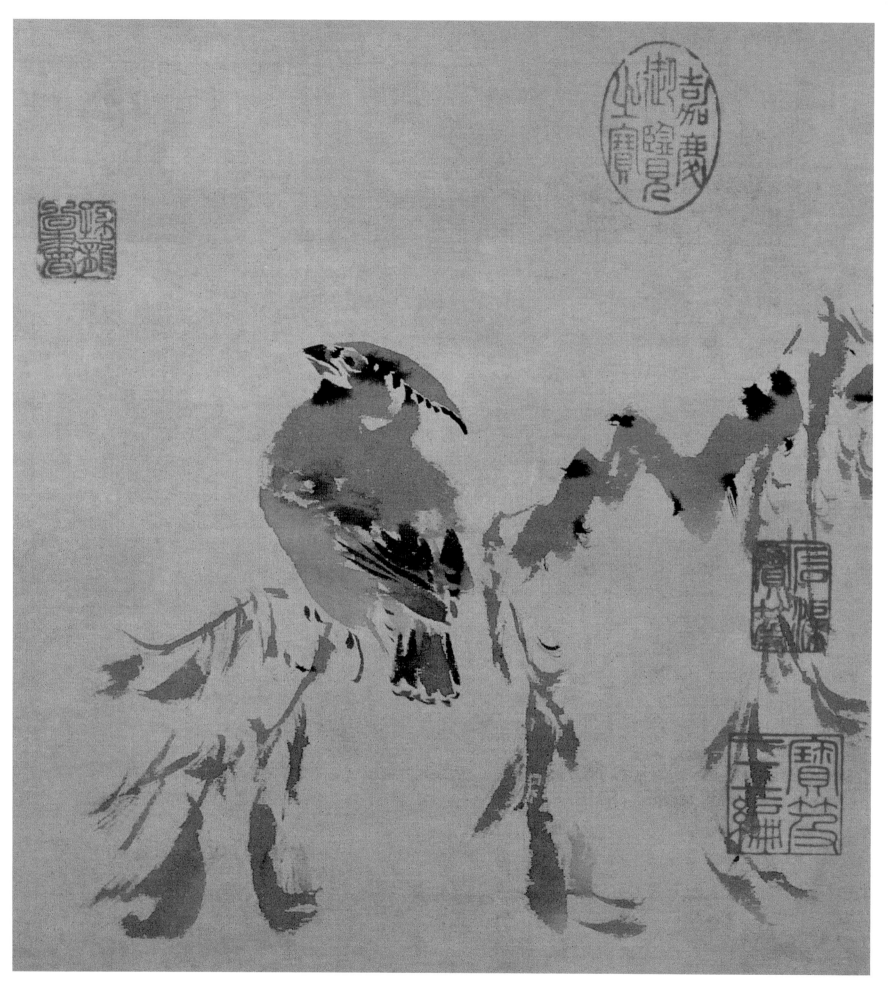

写生图册之一　绢本设色　23.5cm×22cm　台北故宫博物院藏

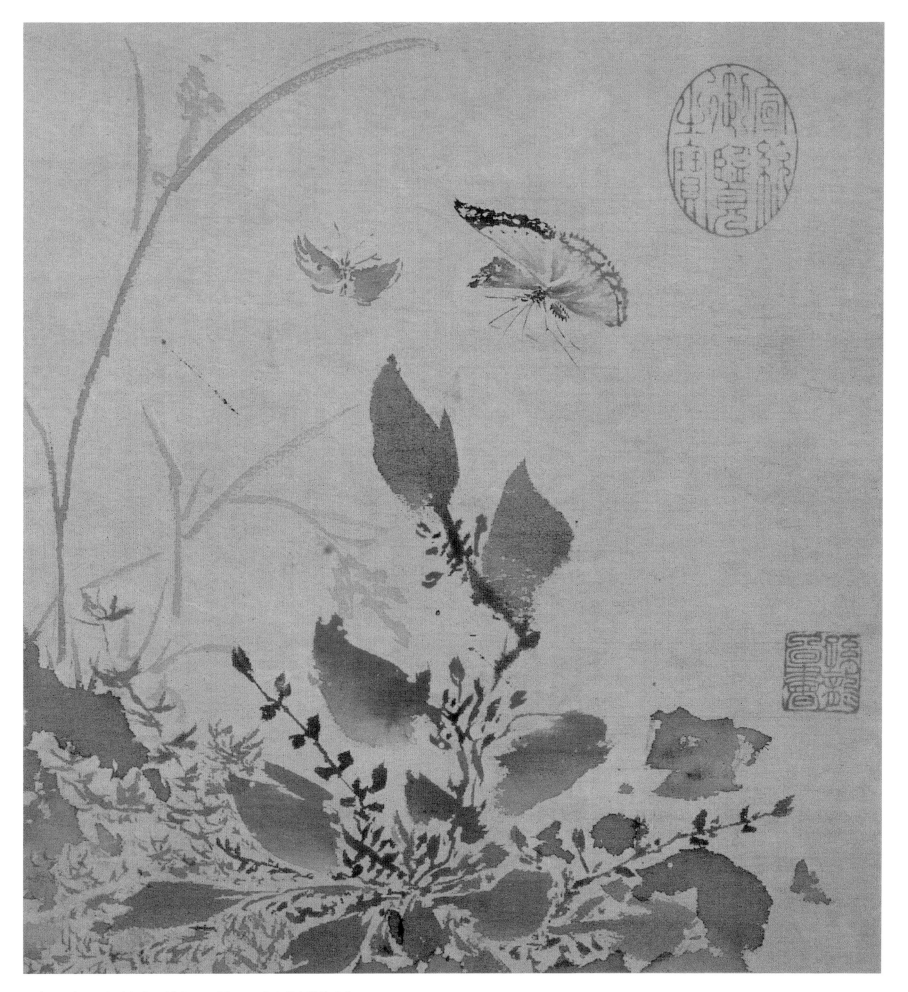

写生图册之二　绢本设色　23.5cm×22cm　台北故宫博物院藏

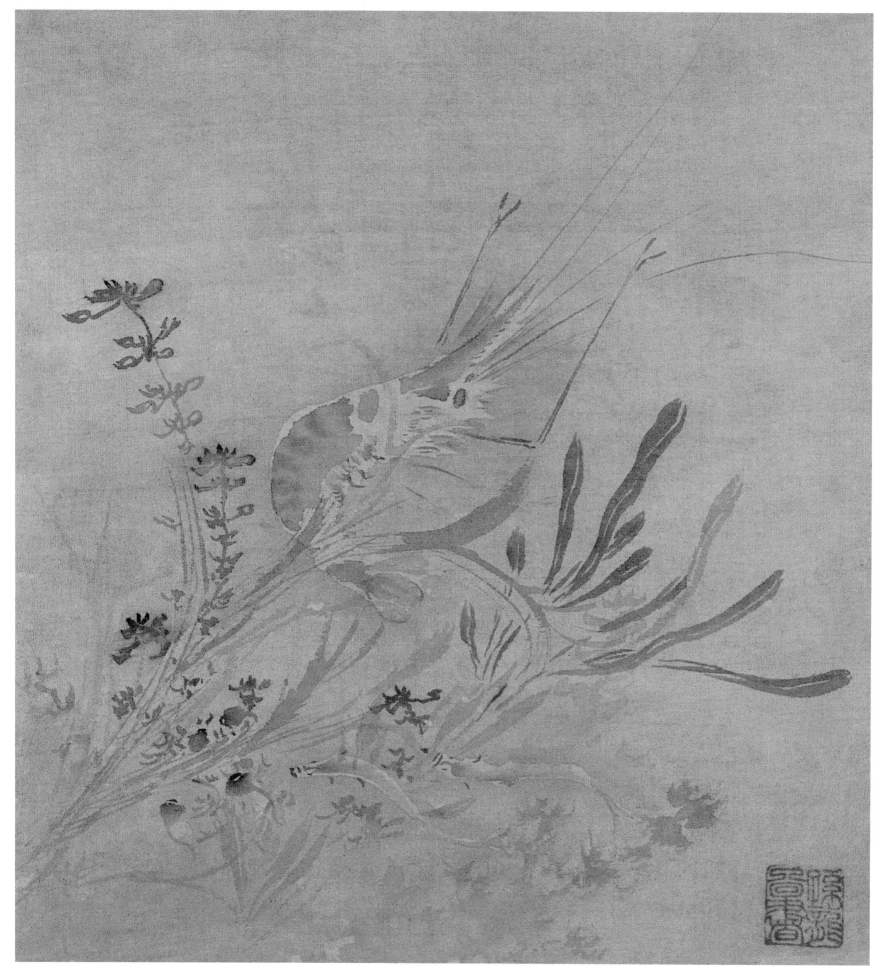

写生图册之三 绢本设色 23.5cm×22cm 台北故宫博物院藏

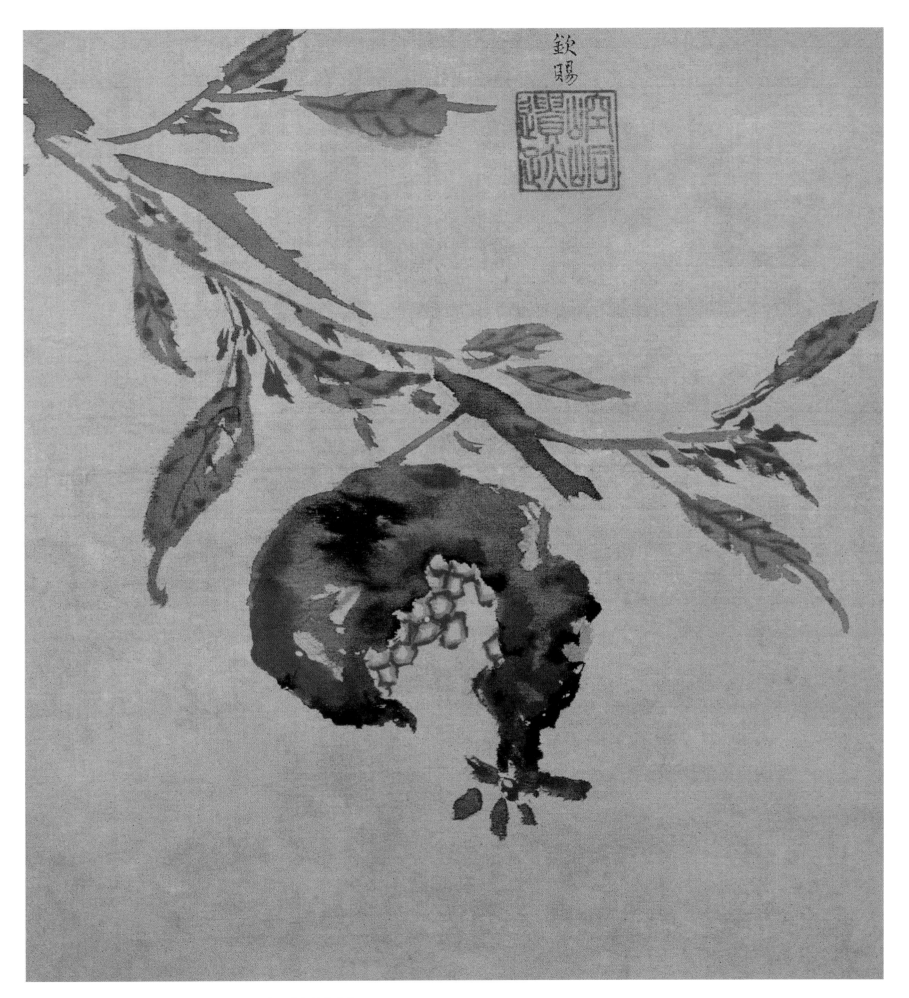

写生图册之四　绢本设色　23.5cm×22cm　台北故宫博物院藏

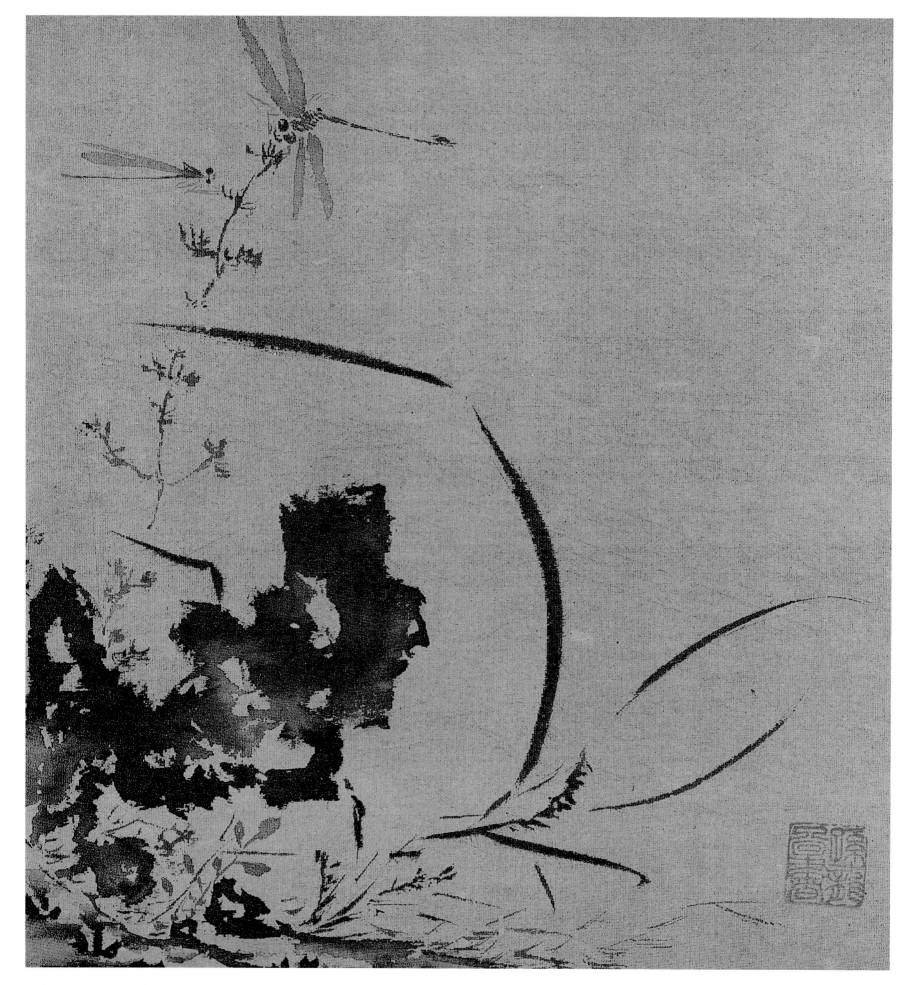

写生图册之五　绢本设色　23.5cm×22cm　台北故宫博物院藏

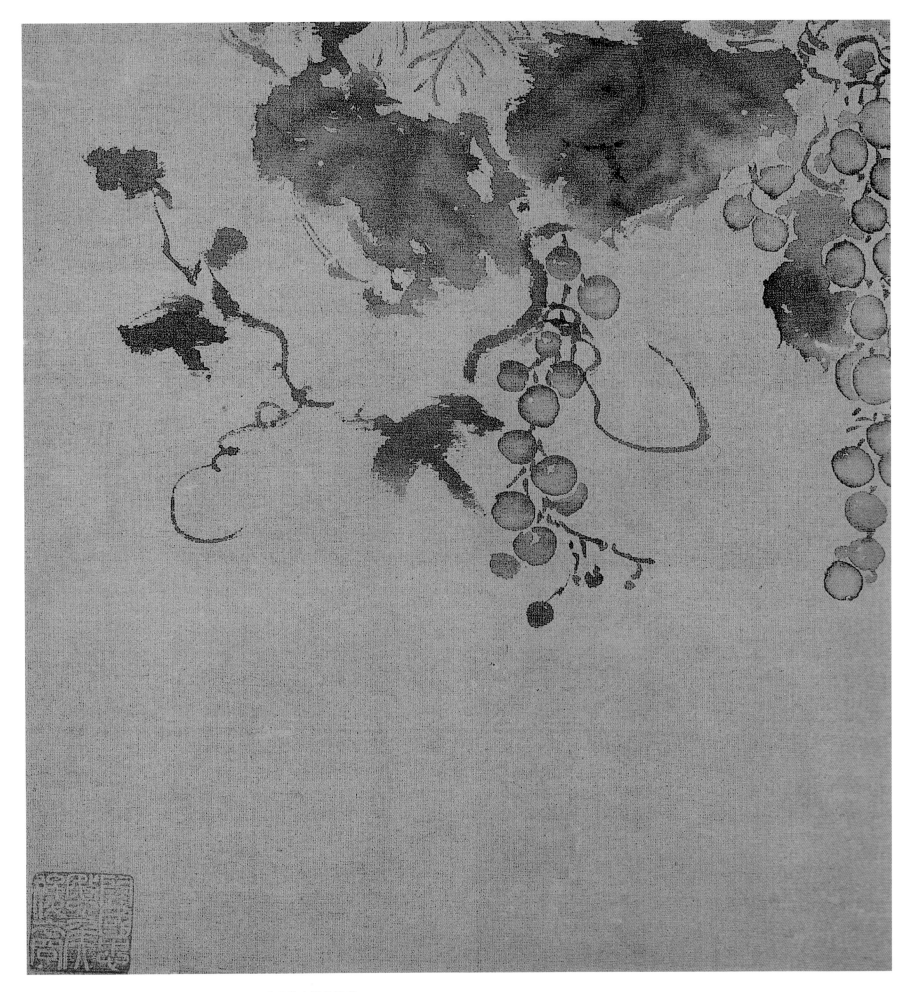

写生图册之六　绢本设色　23.5cm×22cm　台北故宫博物院藏

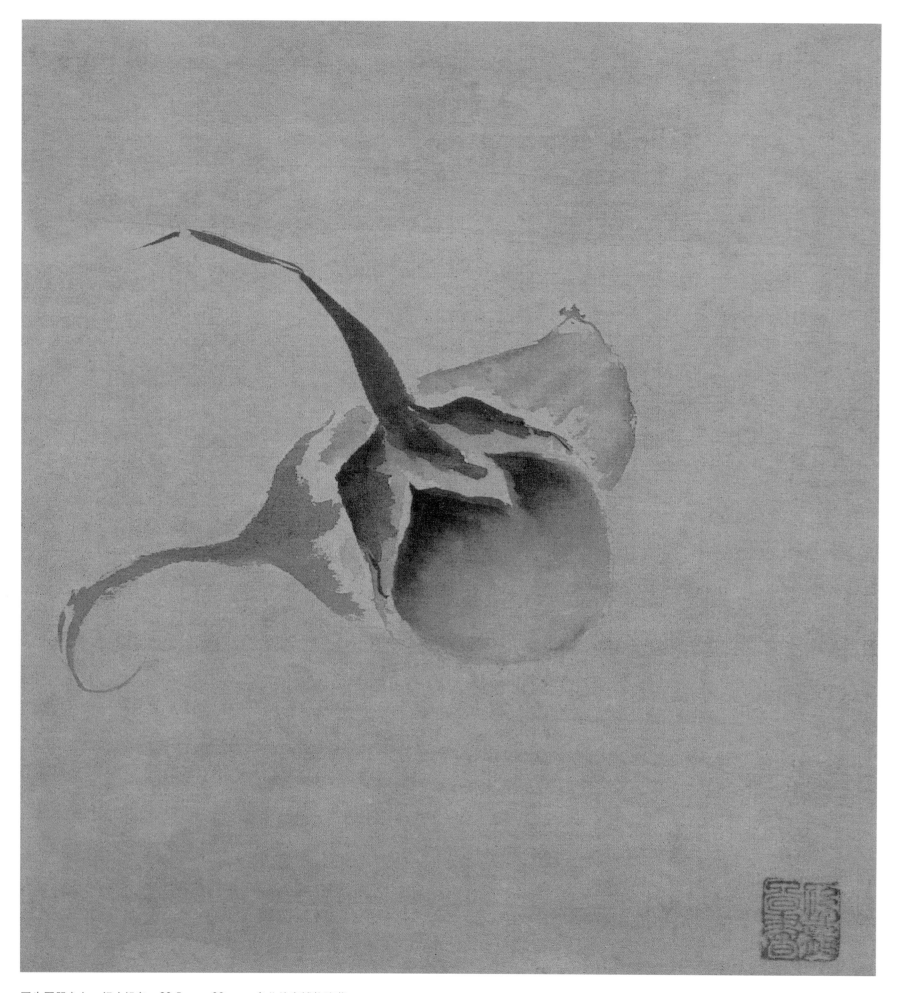

写生图册之七　绢本设色　23.5cm×22cm　台北故宫博物院藏

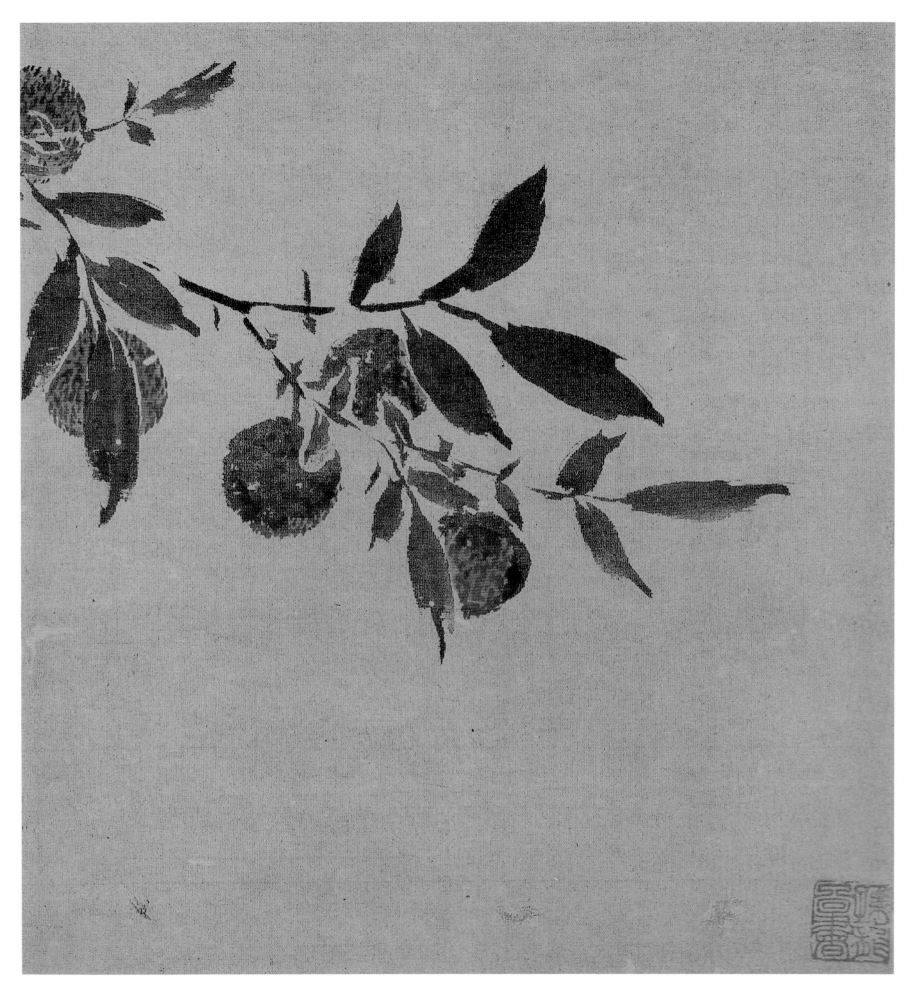

写生图册之八　绢本设色　23.5cm×22cm　台北故宫博物院藏

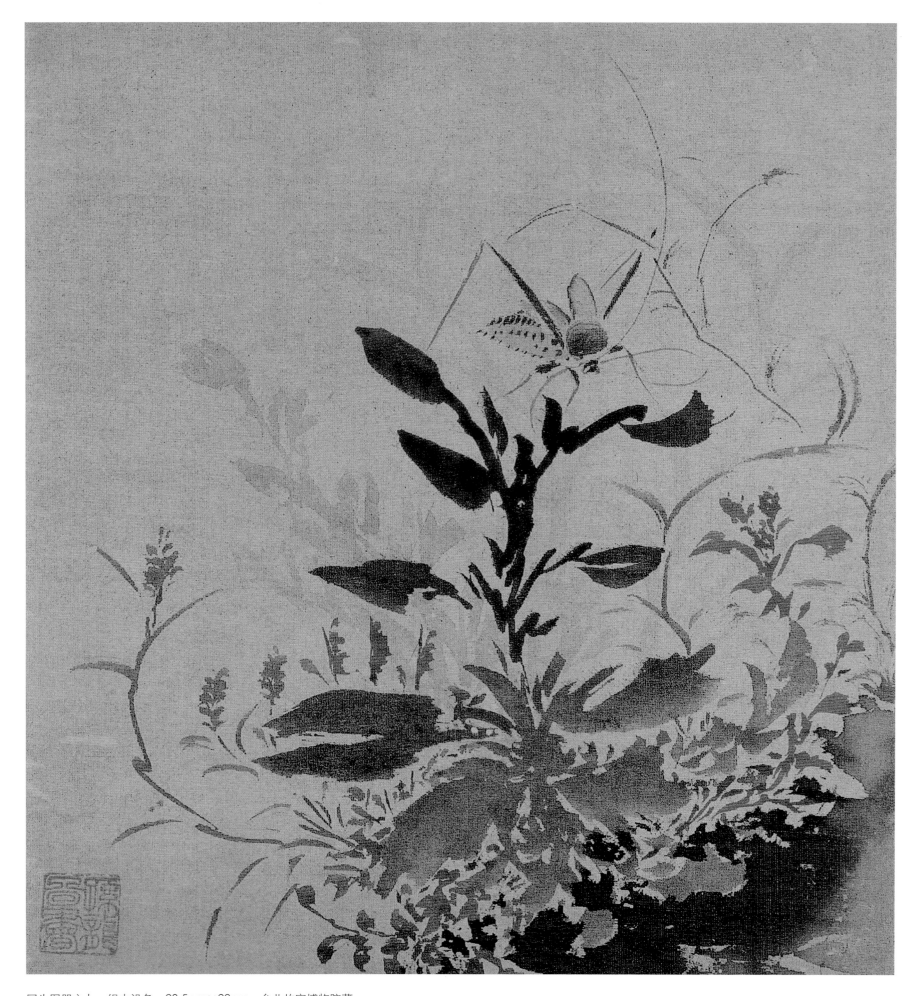

写生图册之九　绢本设色　23.5cm×22cm　台北故宫博物院藏

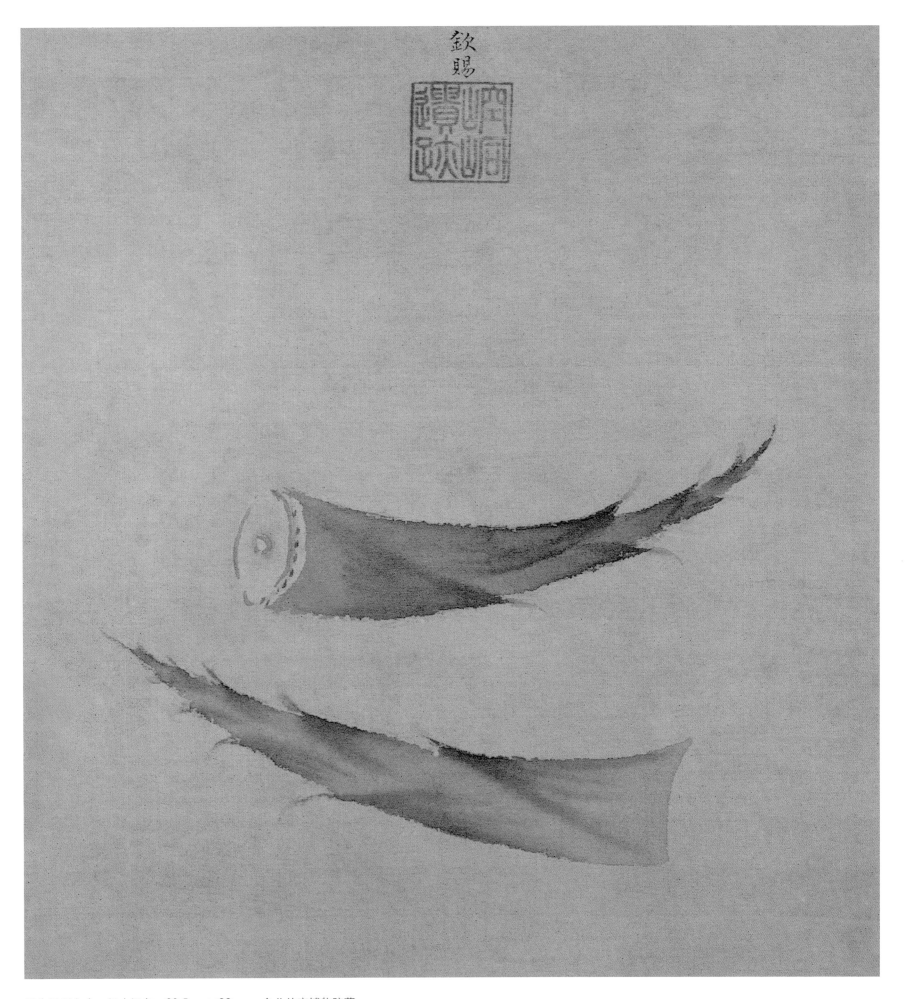

写生图册之十 绢本设色 23.5cm×22cm 台北故宫博物院藏

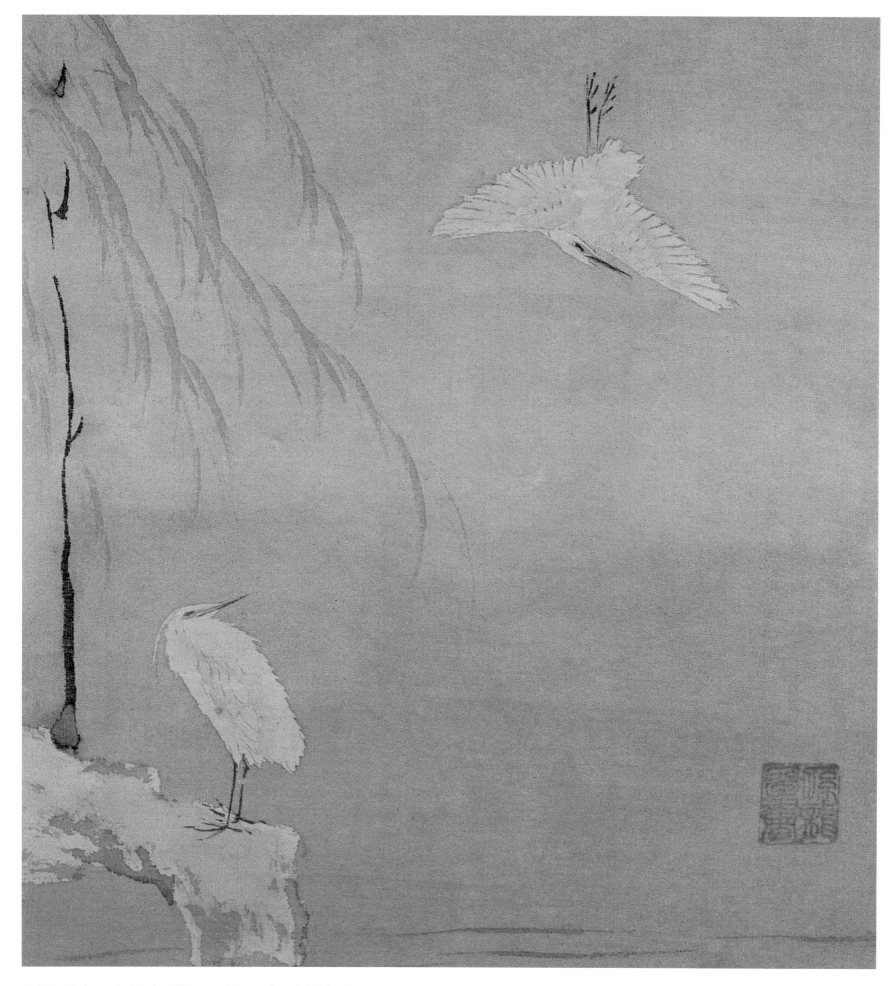

写生图册之十一　绢本设色　23.5cm×22cm　台北故宫博物院藏

写生图册之十二　绢本设色　23.5cm×22cm　台北故宫博物院藏

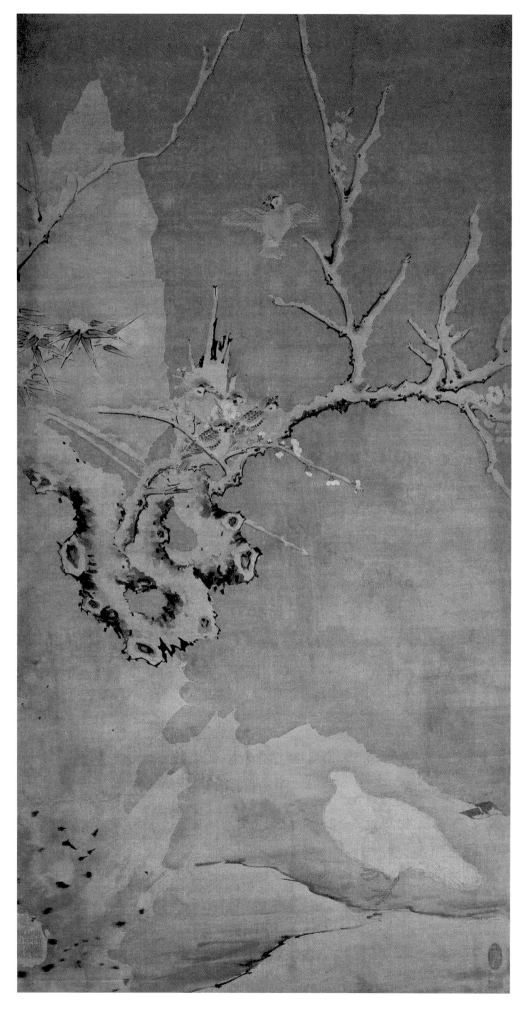

雪禽梅竹图页
绢本设色
116.5cm×61.4cm
故宫博物院藏

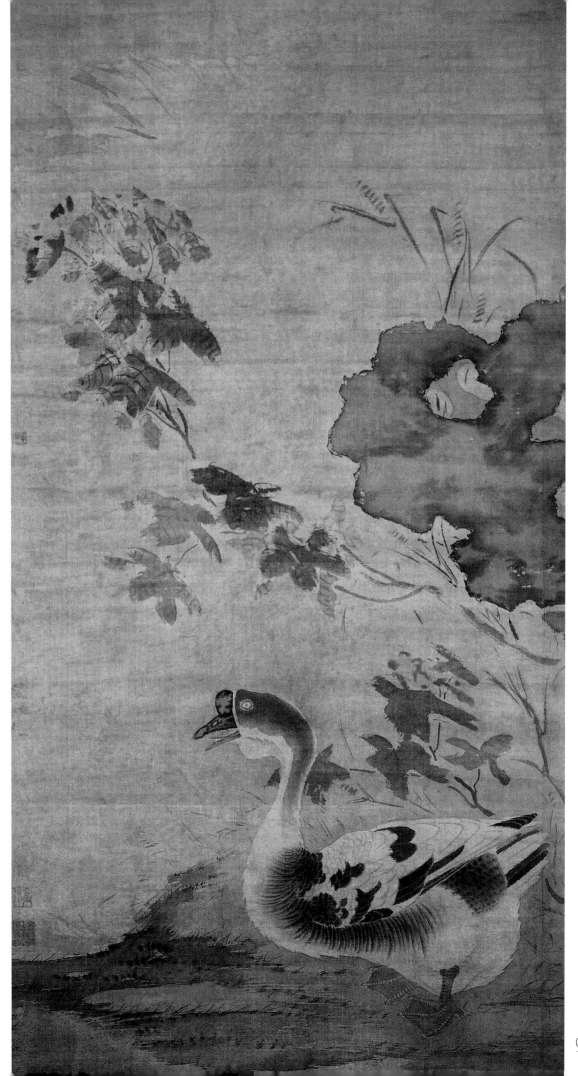

芙蓉白鹅图页
绢本设色
159.3cm×84.1cm
故宫博物院藏

沈 周

沈周（1427—1509），明代画家。字启南，号石田，别号白石翁。长洲（今江苏吴县）相城里人。不应科举，诗文、书画俱佳。擅画山水，初承家法，兼师杜琼、赵同鲁，后取法董源、巨然、李成，中年以黄公望为宗，晚年则醉心于吴镇，于广收博取中自出新意。四十岁前画小幅，后拓为大幅，用中锋秃颖，笔力挺健而蕴藉，风格沉着浑厚，画以意境趣味为重。花卉鸟兽重写生，淡墨浅色，情满意足。为吴门派宗师，与唐寅、文徵明、仇英合称"明四家"。著有《石田集》《客座新闻》等。传世作品有《庐山高图》轴、《秋林话旧图》轴、《云山雾树图》页等。

见素抱朴　探微求变

——沈周的绘画之道

杨瑾楠

沈周，字启南，号石田，出身于承继元代文人画传统的苏州书香门第，袭得传统文人的生活方式及文艺脉络。他谦和敦厚，无意仕途，安于以书画为伴的隐逸生活。据传沈周的曾祖沈良乃王蒙之友，祖父沈澄虽应征入京，但不久即因慕高隐而辞归故里，而沈周之父、伯父皆师从元末名家陈汝言之子陈继及明初名家杜琼，沈周则师从陈继之子陈宽。陈家珍藏了一批元代大家真迹，如王蒙亲为陈汝言作的《岱宗密雪图》及黄公望的《天池石壁图》等，沈周从中获益良多，广泛临仿宋元诸家名作。

简言之，沈氏早期承家学，主要宗法王蒙，兼师董源、巨然，布景繁密，笔法严谨工细。中期泛学诸家，如展子虔、郑虔、大小李将军、王维、荆浩、关仝、董源、巨然、李成及"元四家"，且于荆浩、关仝、董源、巨然、李成及"元四家"尤有心得，画风由细转粗，呈现苍润雄浑的格致，渐渐形成"粗沈"的风格。画面虚实相生，中锋圆健，又时见侧锋斫笔，皴法劲简粗短。而晚年倾心吴镇，笔墨简率酣畅，乃其粗笔山水的成熟期。沈周是明代继戴进之后最富影响力的大家，师效者众多，与后出的文徵明并称"文、沈"，开创并壮大了吴门画派。

沈周以为"静定"可求事物之理、心体之妙，修己应物，言志抒情，而书画无疑乃其言志的手段。观其作品，无论画风粗细，一律展现出淳朴静笃的气息，如其诗作所示："山静似太古，人情亦澹如。逍遥遣世虑，泉石是安居。"

另外，沈周造境重"势"重"质"，故虽寸尺小景亦沉雄苍郁，且善于赋予质朴无华的景致以蓬蓬生趣及独到真意，这种特质使沈氏脱落师习，自成一家。

沈周画艺广博精湛，能以各种体裁作诸科画题，乃公允之全才型文人画家。单就其册页而言，沈周从一般的自然山水、人工园林到花鸟虫鱼，无所不擅。

册页中最常见的题材便是富于诗意的理想化风景，复加言志的诗文，一如典型的文人画模式——通过掌握必要的经典语汇，经由想象及经验创造出山水、花卉之类，重要的并非图像的真实性，抑或叙事的可信度，而是关于如何以书画唤起一种心绪乃至传达个人志向。譬如本画集中的"云山雾树""芳园独乐"等，皆借由刻画理想化的山水景观来表现富含诗意和文化积淀的传统母题。再如描绘枯寂雪景，用笔简劲苍茫，只需一舟子便可点醒观者"独钓寒江雪"的典故，更经由题跋阐发人生态度。

另外还有含有委托性质的园林册页，这类创作必须兼顾一定的真实性。

晚明是中国造园史上的重要章节，画家也经常接到为私人园林绘制园图的委托。中国传统绘画有三种表现园林的范式：一、以独幅立轴表现全景；二、以手卷或横幅从右向左罗列连续性的图像，表现游园观感；三、以册页的形式表现一系列精选的景致，这些景致一般模仿游园的顺序依次出现，且在册页的一角或对页题签诗化的景点名称。

园林册页的特别之处在于不一定得像前两者般注重各个景点间的连贯性，而可供单独刻画局部——即造园的核心景致，如亭台、假山、回廊、曲池等——并使局部具备独立的观赏价值。画家因不必在同一画幅中费力组织一系列景点，得以致力于追求构图形式及表现语言的多样性，彰显整套册页的艺术原创力。

中国古人惯于从自然山水或人工园林中精选出八景、十景、十二景、二十四景等，并为之赋予诗化的景名，使之系统化，易为旁人铭记并传颂。而这种习惯也延续到绘画传统中，绘有一系列景观的园林册页便乃力证，如沈周的《东庄二十四景图》册、文徵明的《拙政园三十一景图》册及张复的《西林三十二景图》册。

《东庄图》册乃沈周为吴宽绘制的园林册页，现藏于南京博物院。据董其昌题跋可知这套册页原有二十四幅，后佚失三幅及后页沈周的长跋，故具体绘制时间不详，仅能根据《续古堂》所绘吴父遗像，推测这套册页绘于成化十三年（1477）遗像张于堂楣之后，即沈周五十岁之后，乃其中期作品，画风已臻成熟。

东庄广约六十亩，堪称大庄园，但检视其间，大部分是稻畦、桑洲、果林、菜圃、麦山、竹田等耕作经济作物的场所，即便美如朱樱径，亦是出产鲜美果子的所在，纯观赏性的景点甚少，不过三五处，即全真馆、续古堂、拙修庵、耕息轩、曲池、知乐亭等，可见东庄的生产功能是极为重要的。东庄造于明代建朝近百年后，虽积累了一定社会资产但民风淳朴依旧，故东庄这种质朴、少雕饰的田园景致备受众人称道，同时这也为画家带来挑战。因为这类景致并没有许多范式可套用，譬如西溪、稻畦、桑洲、果林、麦山、曲池等，都是生活中常见但在绘画中却属于无法讨巧的表现对象，何况这些景点都是真实存在的，画家即使无需毫厘不爽地再现，至少也得刻画出真实景点的特征。而能克服这些难处且在经营布置上显示出过人胆识，正是后学者应当留心研习之处。

沈周在这套册页中尽管摒弃了景点间的连续性，却成功使各个景点完满自足，构图及笔墨设色均具独创性，无怪乎后人盛赞《东庄图》册出入宋元而如意自在，布置奇绝，笔法纵宕。即便以今人之目光视之，这套册页的许多页幅在置陈布势上极前卫，画面空间切割很现代，如《稻畦》《桑洲》《曲池》等幅均用若干"V"字分割画面以凸显主题，绝异于司空见惯的文人画图式，又无损于沈氏画风的平实恬静。这种奇特的和谐应当归功于沈氏沉郁的用笔及平和笃定的气度。

这套园林册页的艺术价值极高，从整体设计、构图、笔法及设色处理上均对后世影响深远，最直接的影响可见于苏州博物馆藏的文徵明《拙政园三十一景图》册，其中有几帧甚至完全沿袭沈周的构图。

最后一类即沈周的花鸟册页，其成就斐然，蔬果翎毛笔力沉着而气韵清简，主要有两种画法：一为水墨写意法，笔法纵逸不流于疏狂，结体简率未离于形似，画幅多蕴蓄之致，如《写生图》册等；其二为设色没骨法，设色简淡，用笔工整，造型谨严，格调质朴清雅，如《卧游图》册、《花鸟图》册等；另外还有部分细谨的勾勒画法或兼工带写的复合画法等。沈周的花鸟画虽非谨严的工笔院体画风，但形神俱备，神采自出，堪称妙品，在文人花鸟画的发展史上有不容忽略的滥觞之绩，惠及吴门后学，诸如文徵明、唐寅、陈淳、陆治、周之冕等。

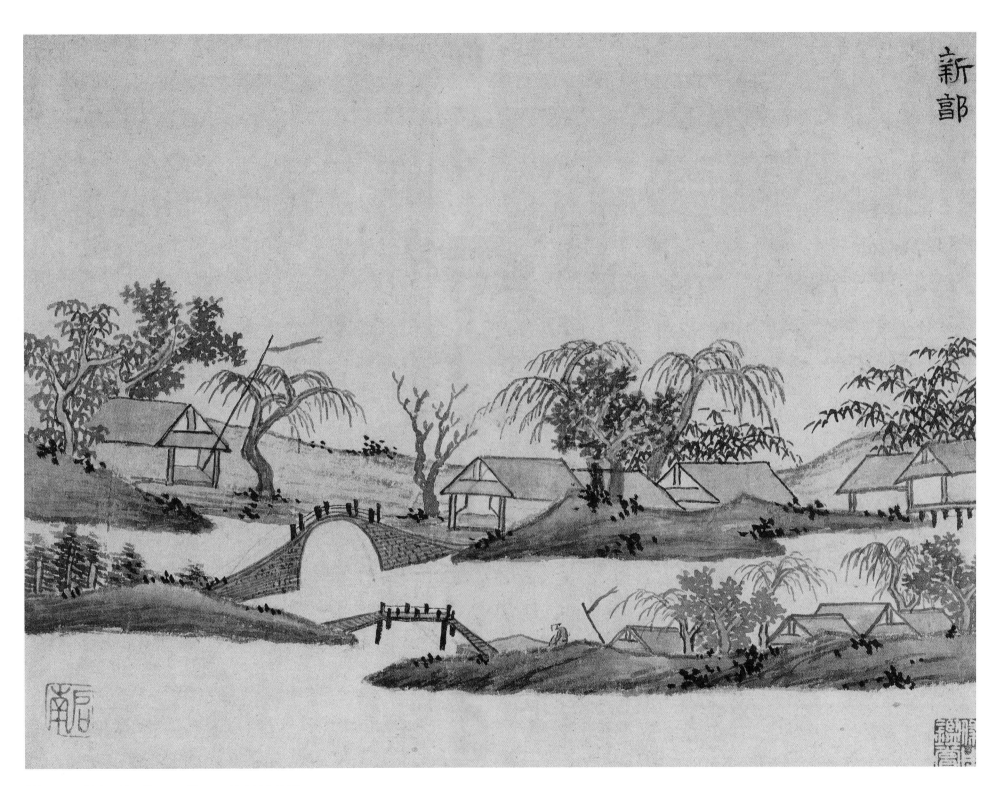

新郭图页　纸本墨笔　23cm×31cm　故宫博物院藏

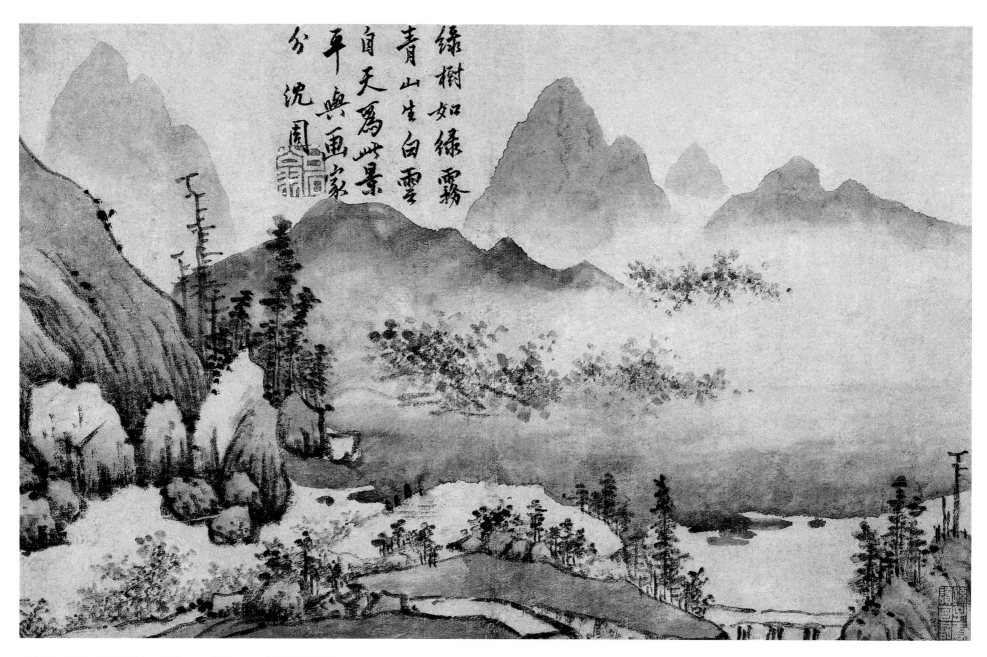

绿树如绿雾
青山生白云
自天写此景
平与画家分 沈周

云山雾树图页　纸本墨笔　30.8cm×49.6cm　上海博物馆藏

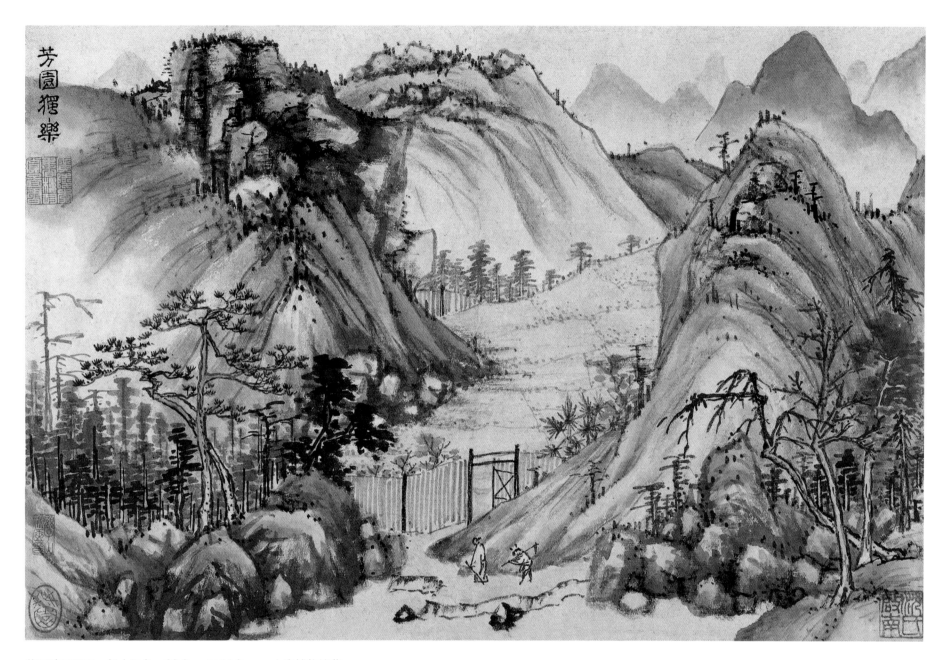

芳园独乐图页　纸本设色　29.2cm×44.2cm　上海博物馆藏

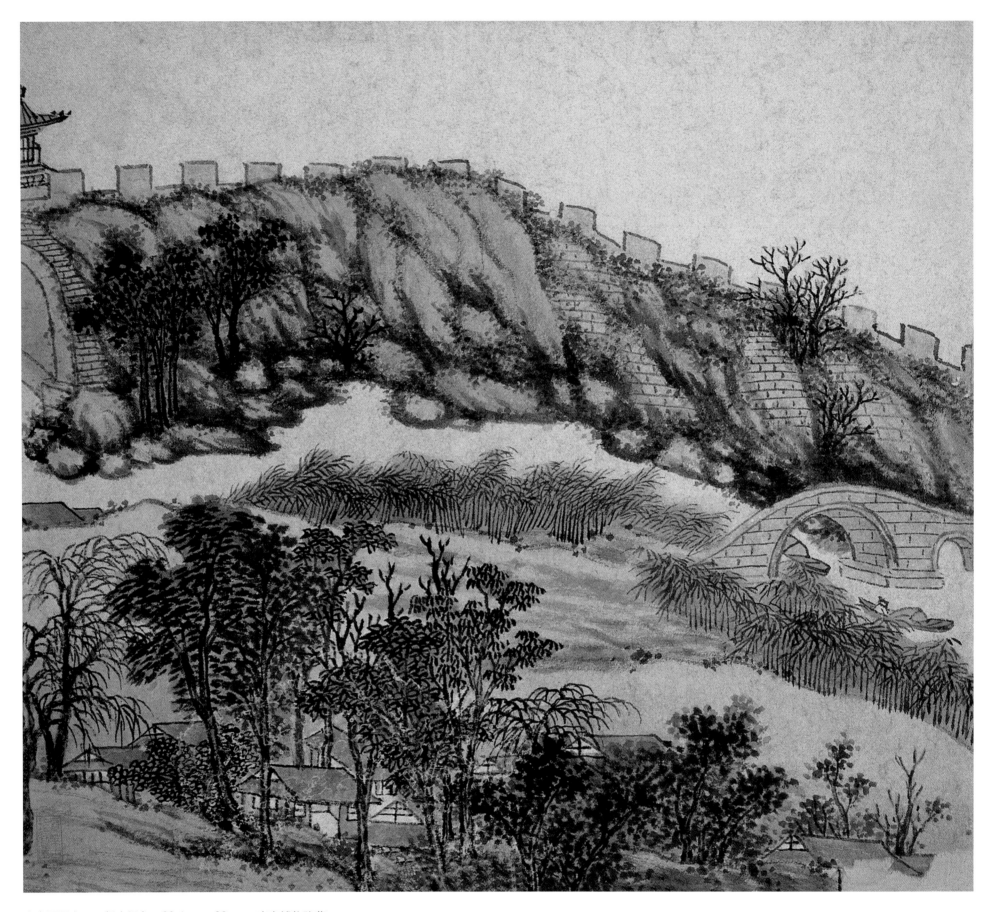

东庄图册之一　纸本设色　28.6cm×33cm　南京博物院藏

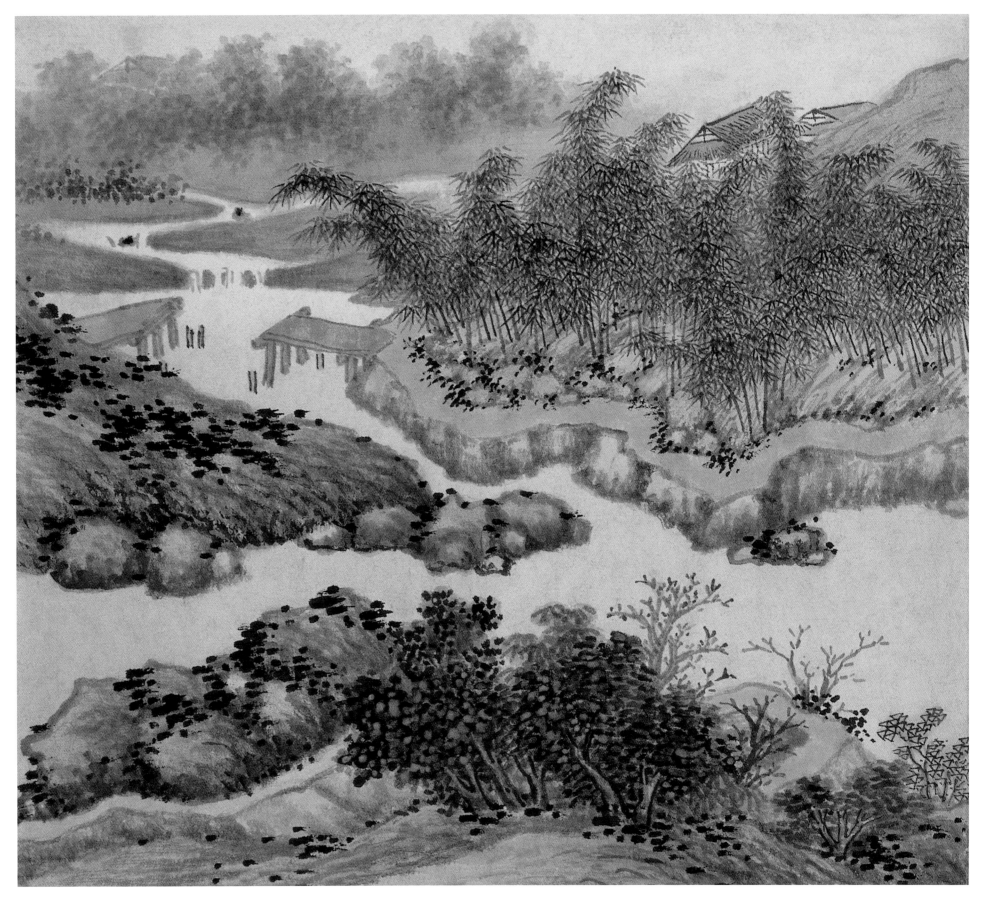

东庄图册之二　纸本设色　28.6cm×33cm　南京博物院藏

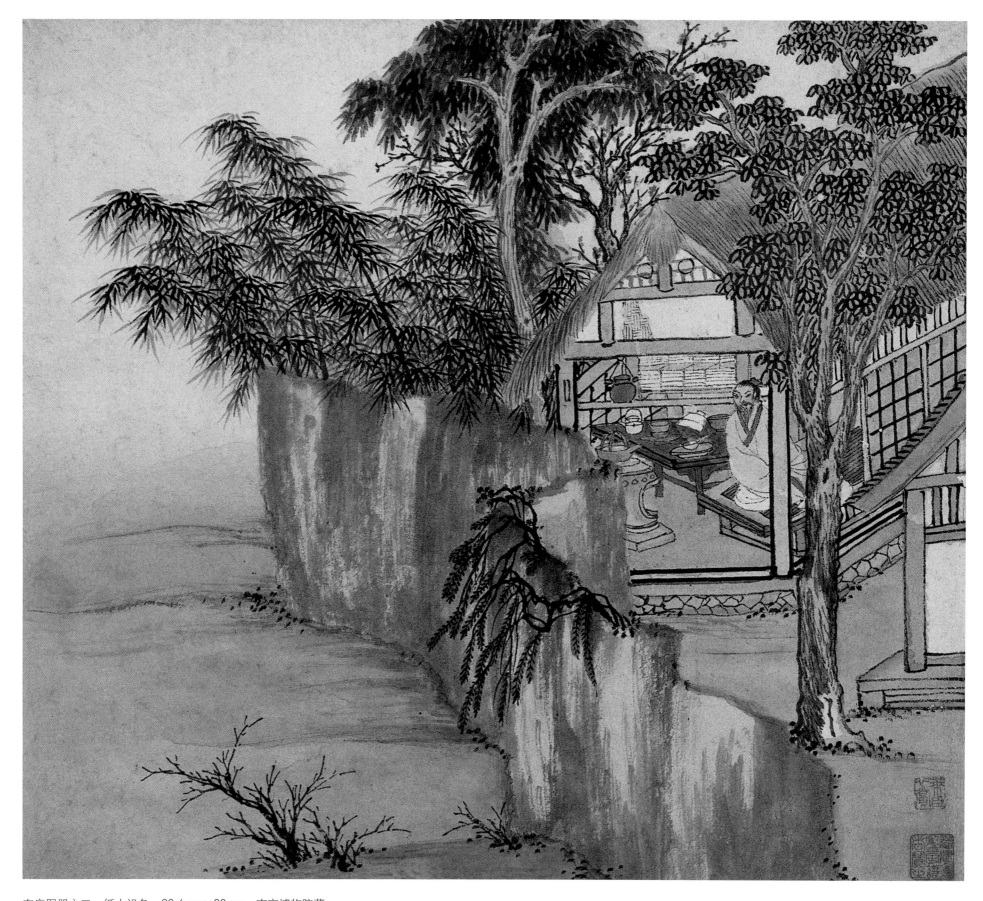

东庄图册之三　纸本设色　28.6cm×33cm　南京博物院藏

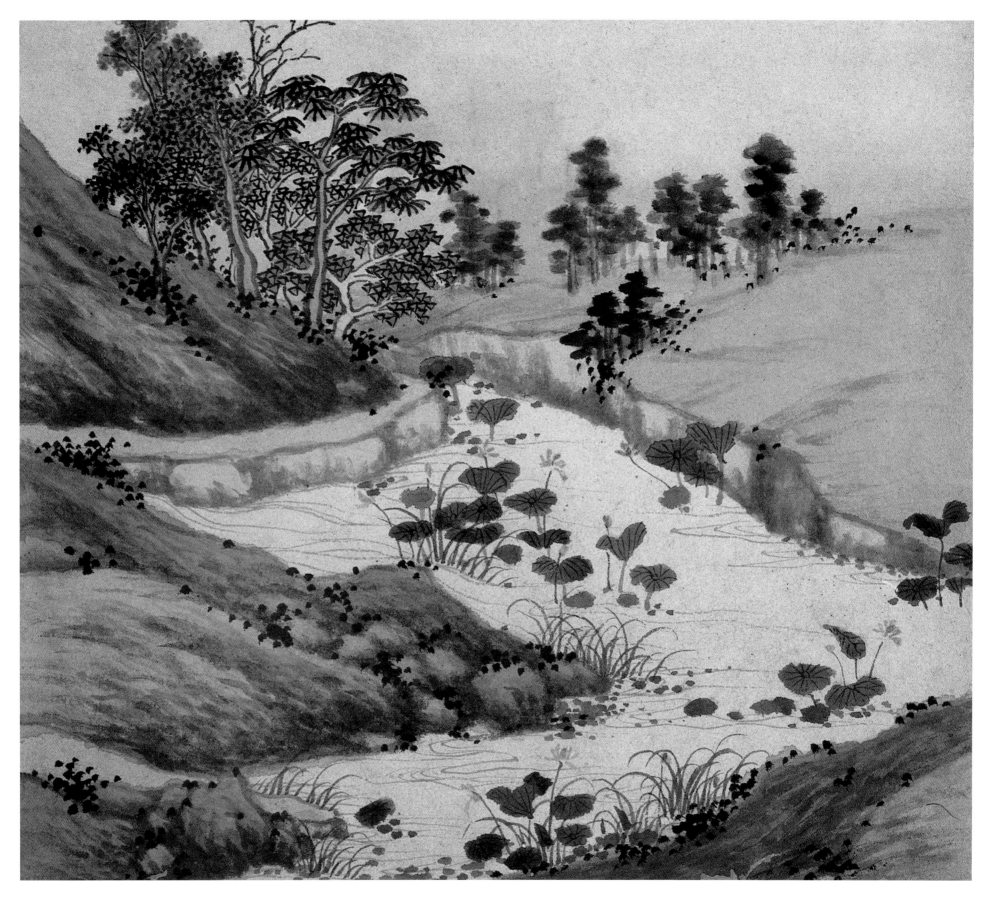

东庄图册之四　纸本设色　28.6cm×33cm　南京博物院藏

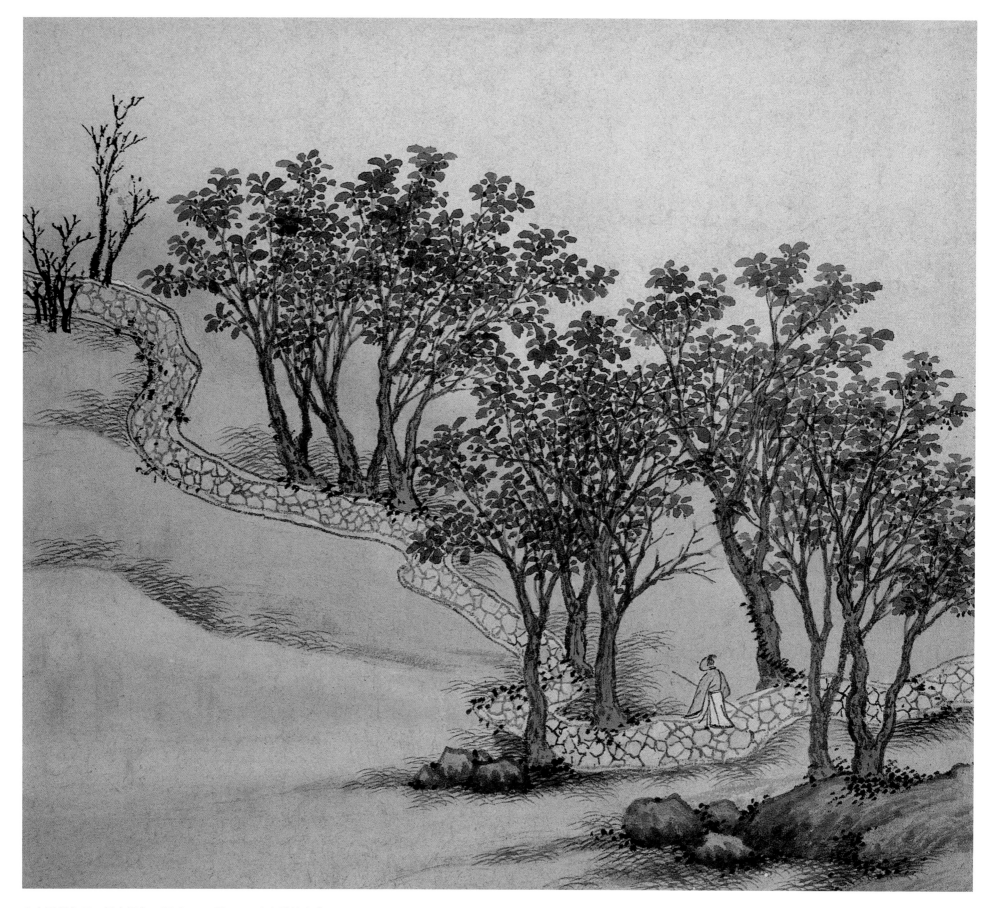

东庄图册之五　纸本设色　28.6cm×33cm　南京博物院藏

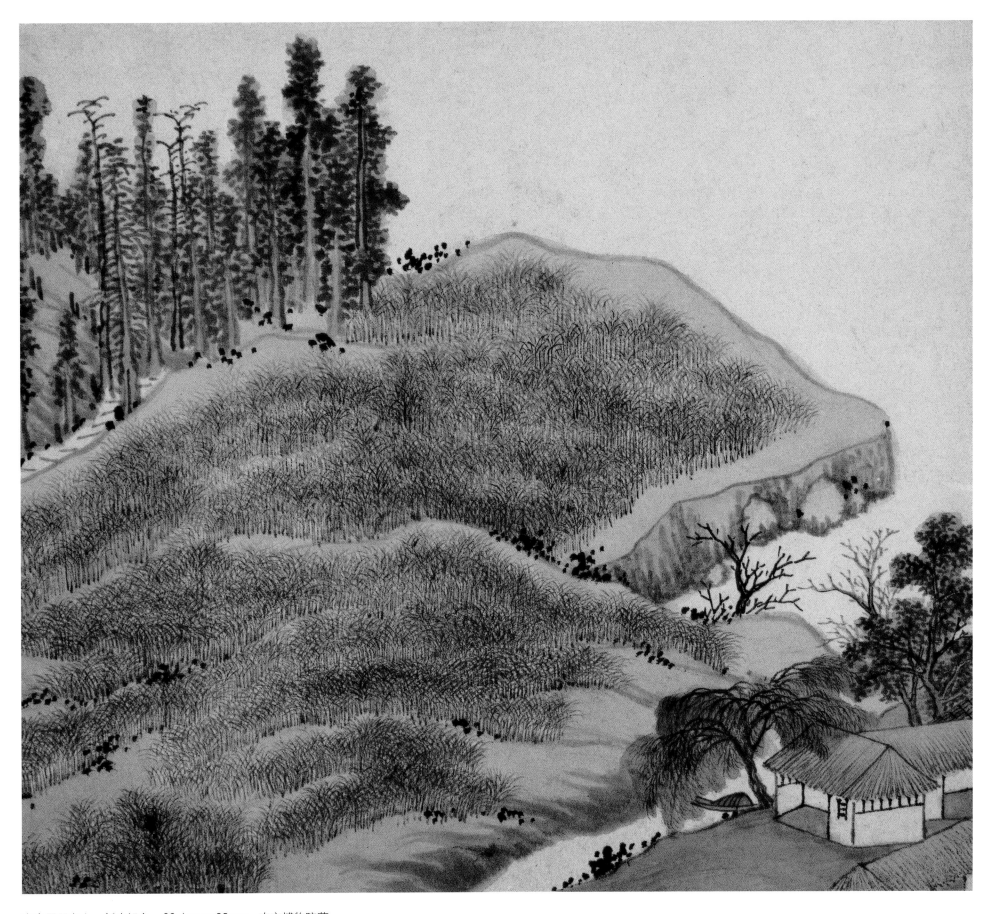

东庄图册之六　纸本设色　28.6cm×33cm　南京博物院藏

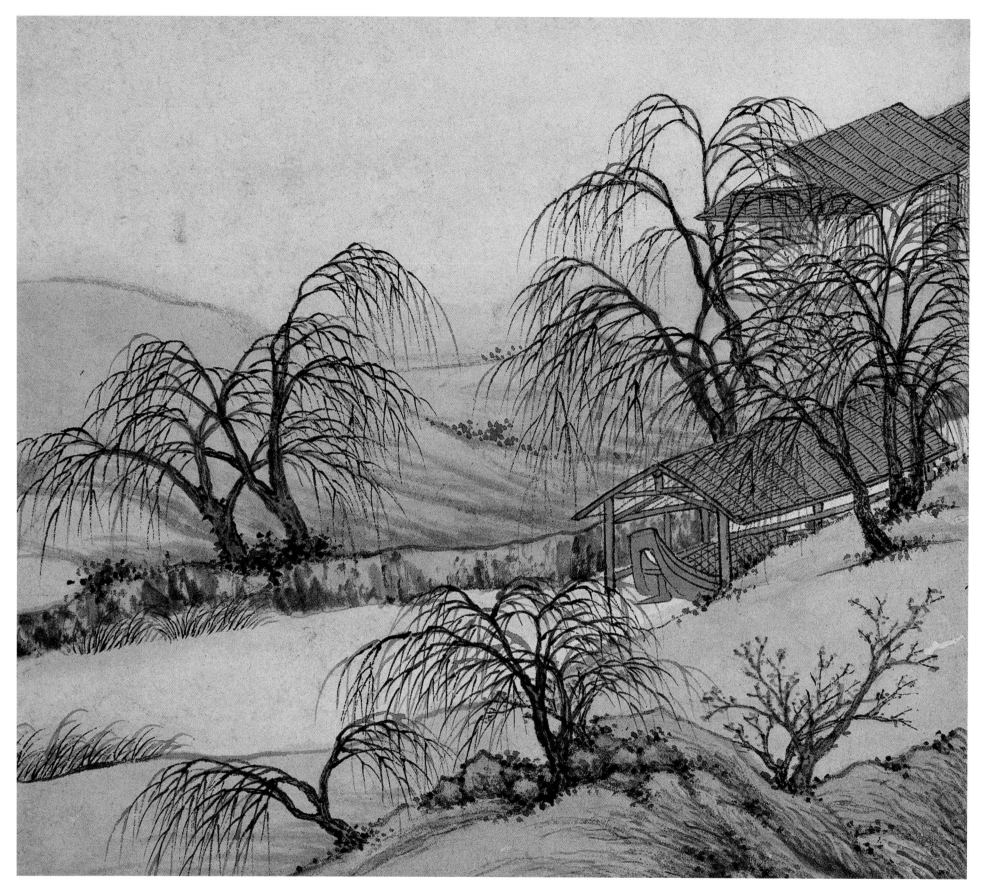

东庄图册之七　纸本设色　28.6cm×33cm　南京博物院藏

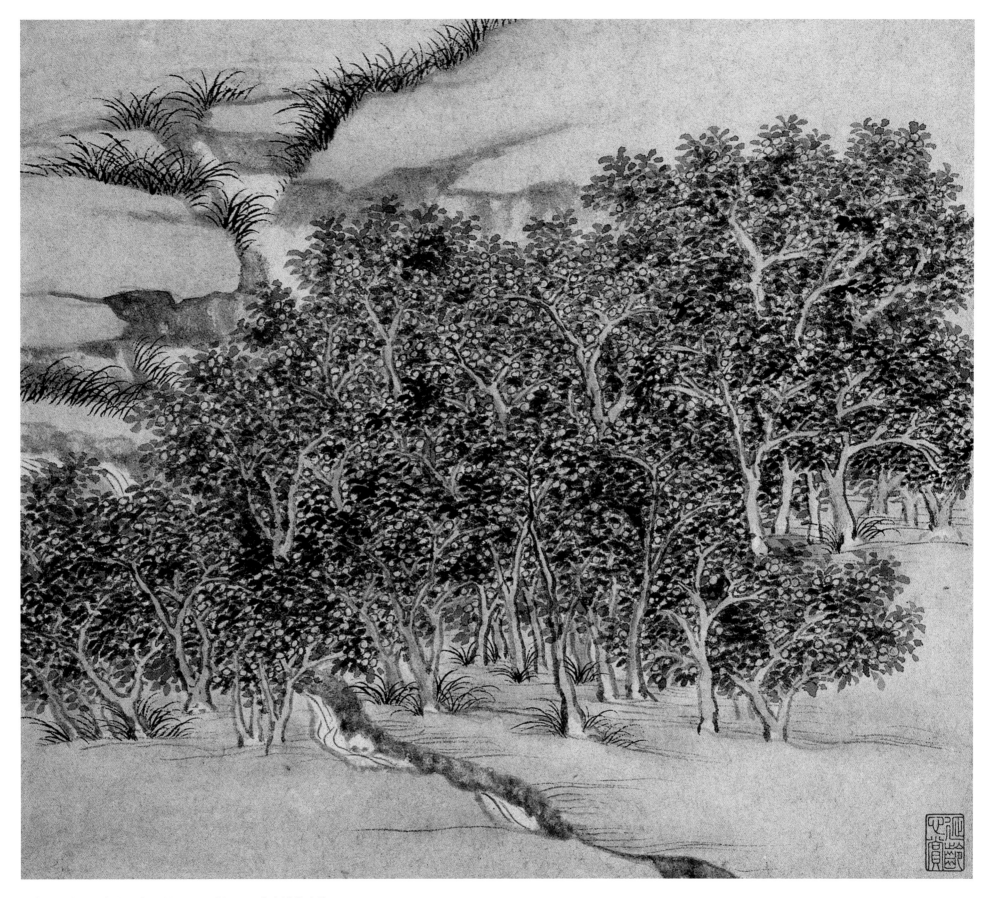

东庄图册之八　纸本设色　28.6cm×33cm　南京博物院藏

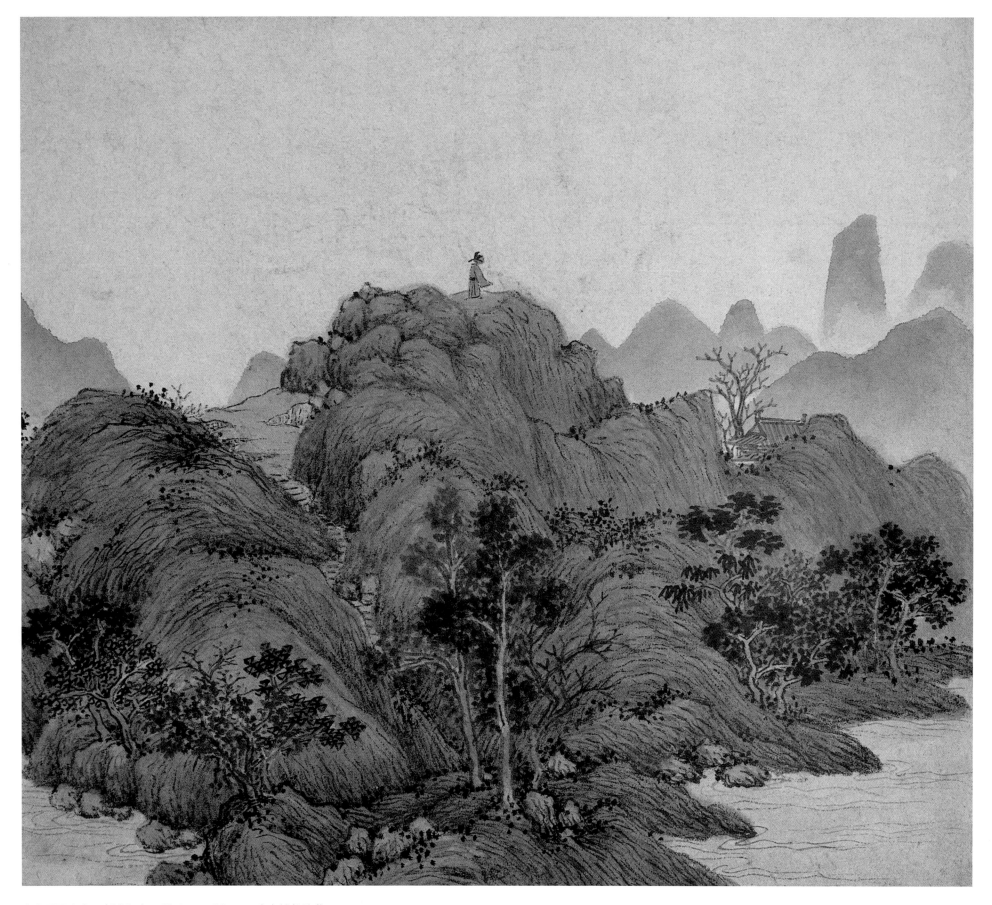

东庄图册之九　纸本设色　28.6cm×33cm　南京博物院藏

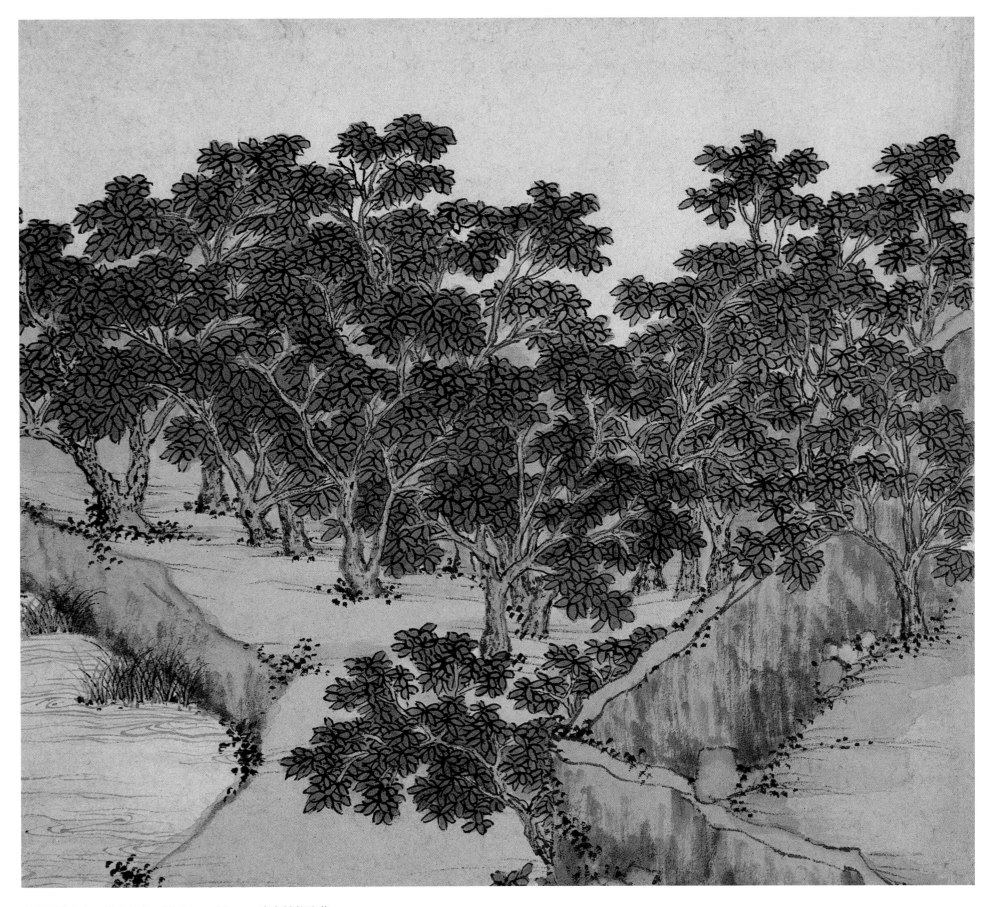

东庄图册之十　纸本设色　28.6cm×33cm　南京博物院藏

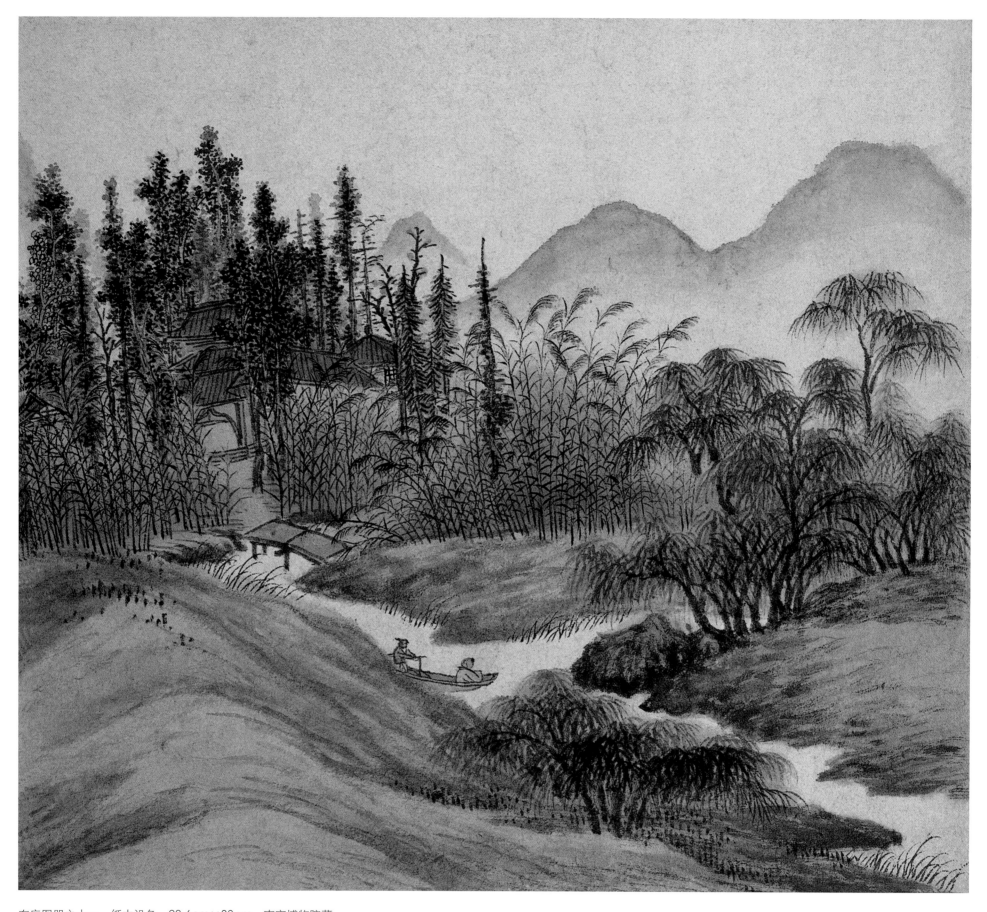

东庄图册之十一　纸本设色　28.6cm×33cm　南京博物院藏

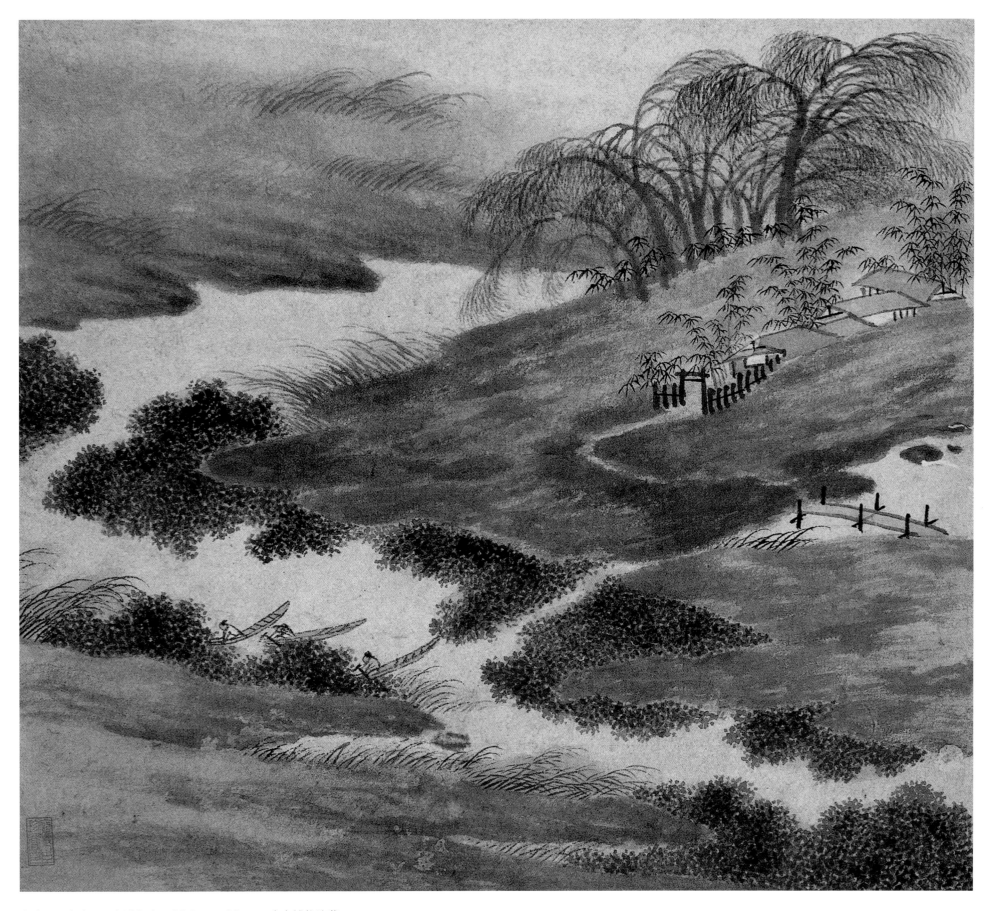

东庄图册之十二　纸本设色　28.6cm×33cm　南京博物院藏

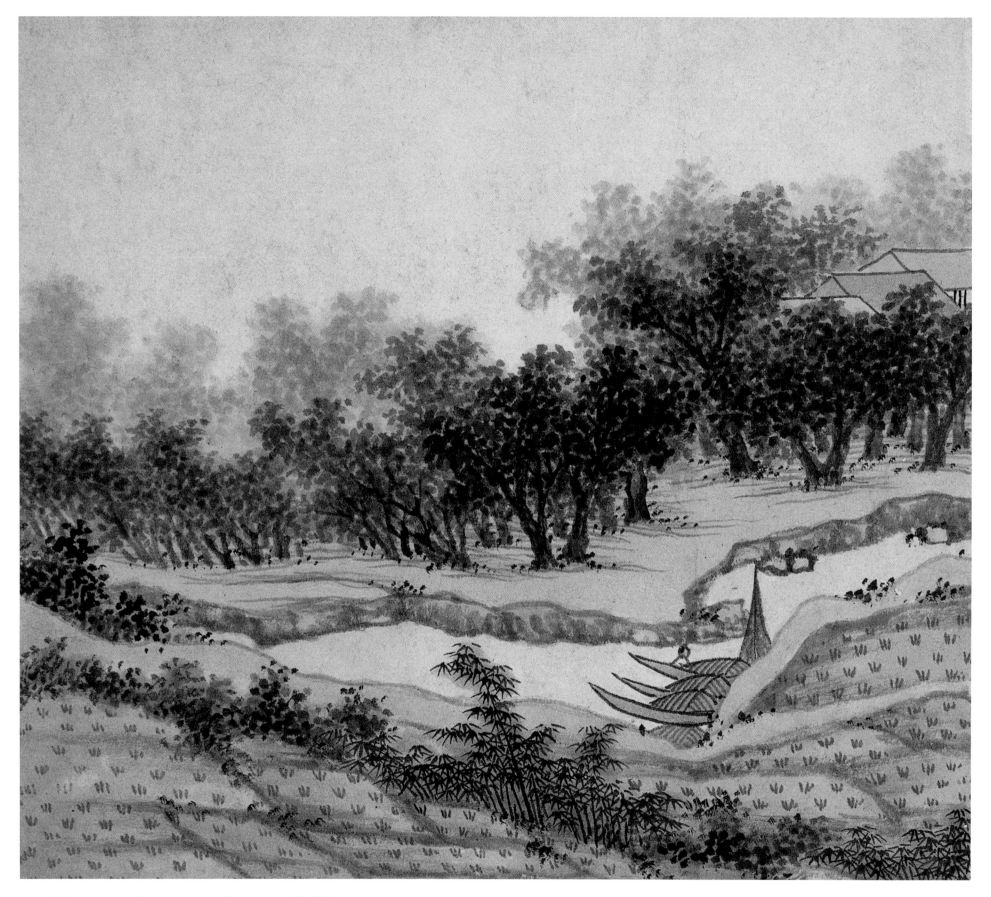

东庄图册之十三　纸本设色　28.6cm×33cm　南京博物院藏

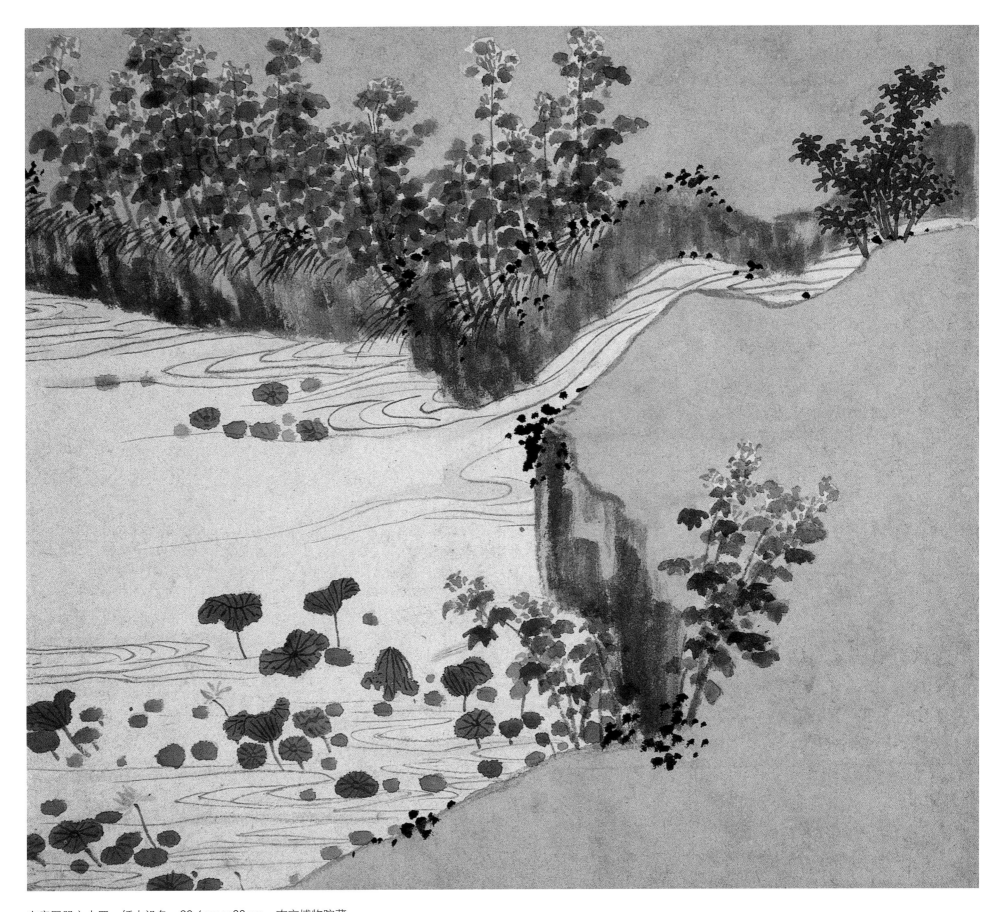

东庄图册之十四　纸本设色　28.6cm×33cm　南京博物院藏

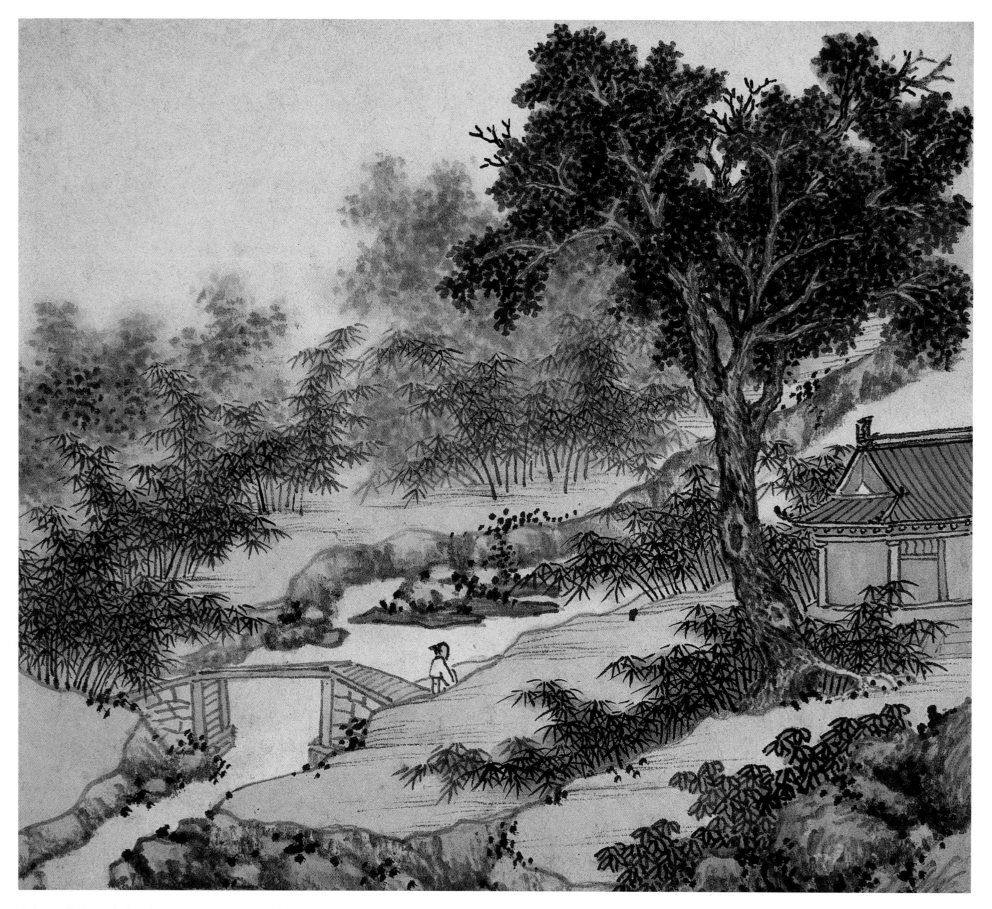

东庄图册之十五 纸本设色 28.6cm×33cm 南京博物院藏

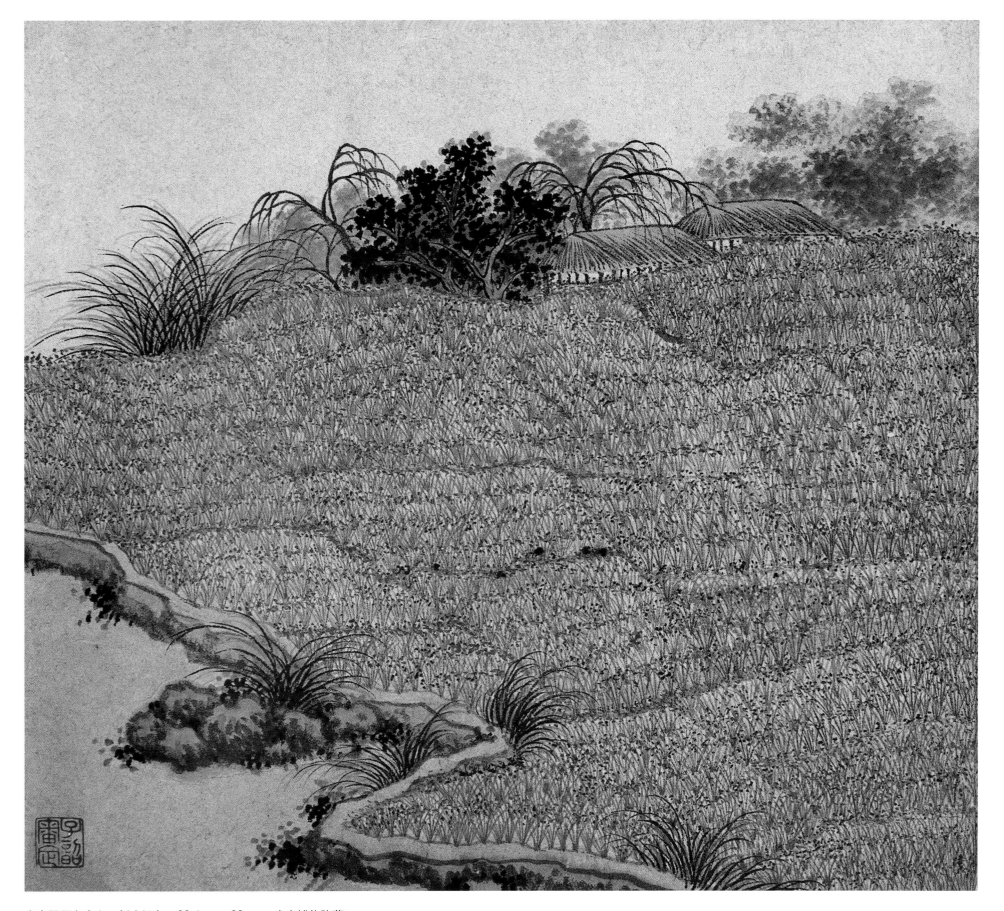

东庄图册之十六　纸本设色　28.6cm×33cm　南京博物院藏

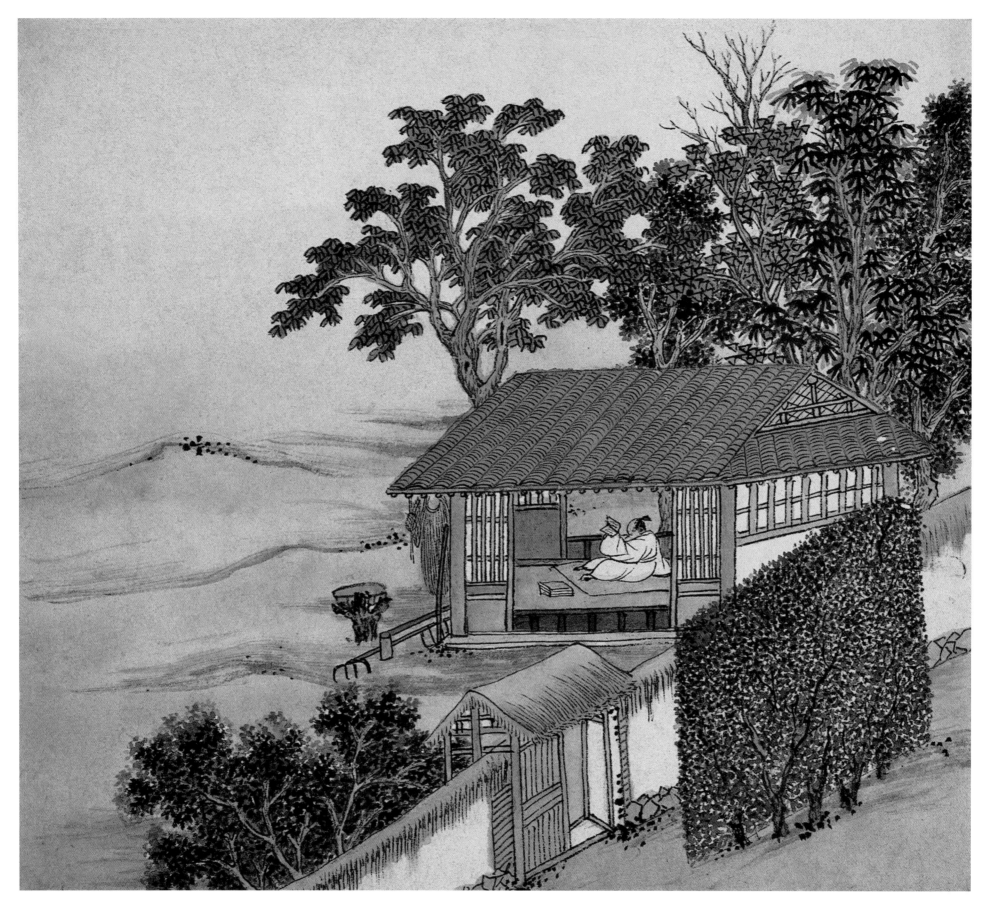

东庄图册之十七　纸本设色　28.6cm×33cm　南京博物院藏

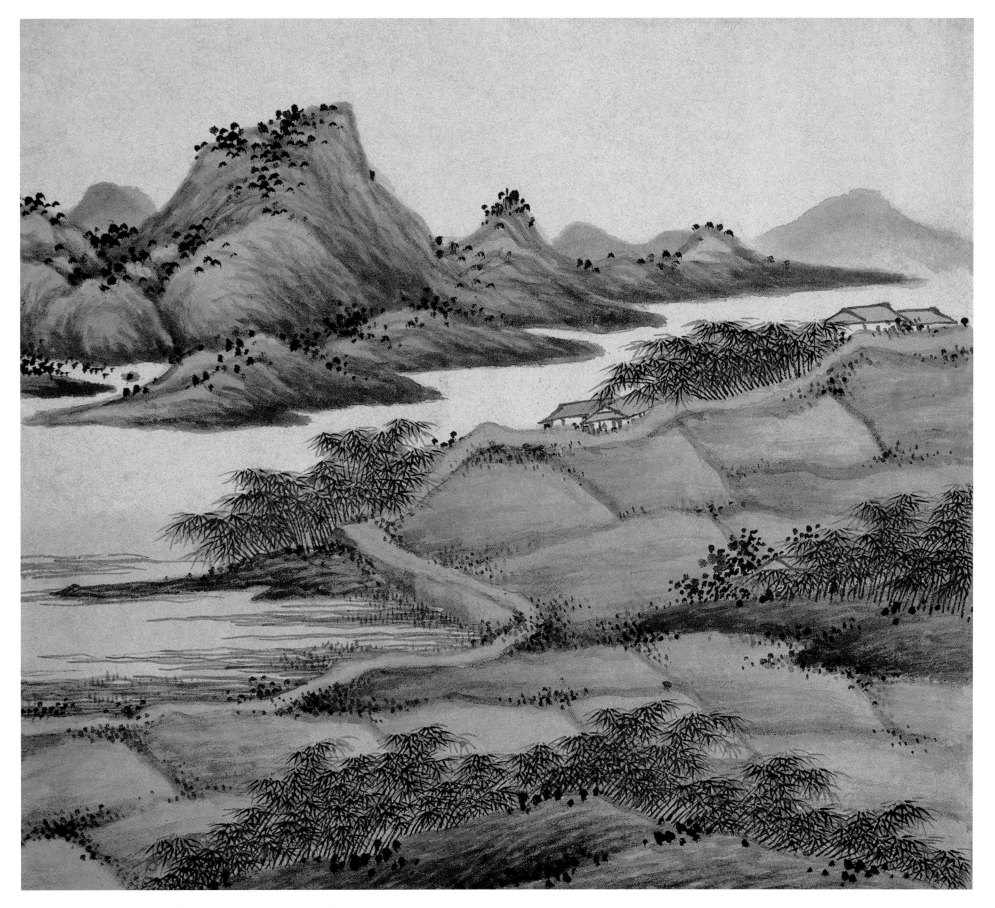

东庄图册之十八　纸本设色　28.6cm×33cm　南京博物院藏

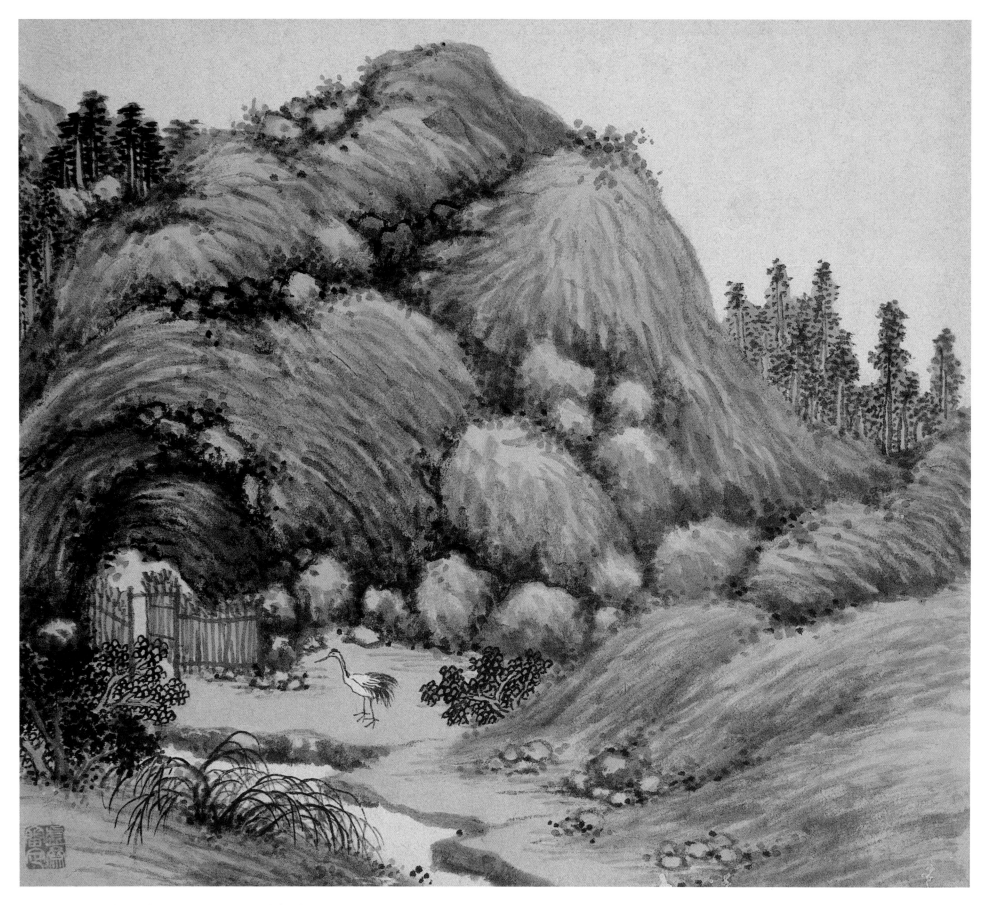

东庄图册之十九　纸本设色　28.6cm×33cm　南京博物院藏

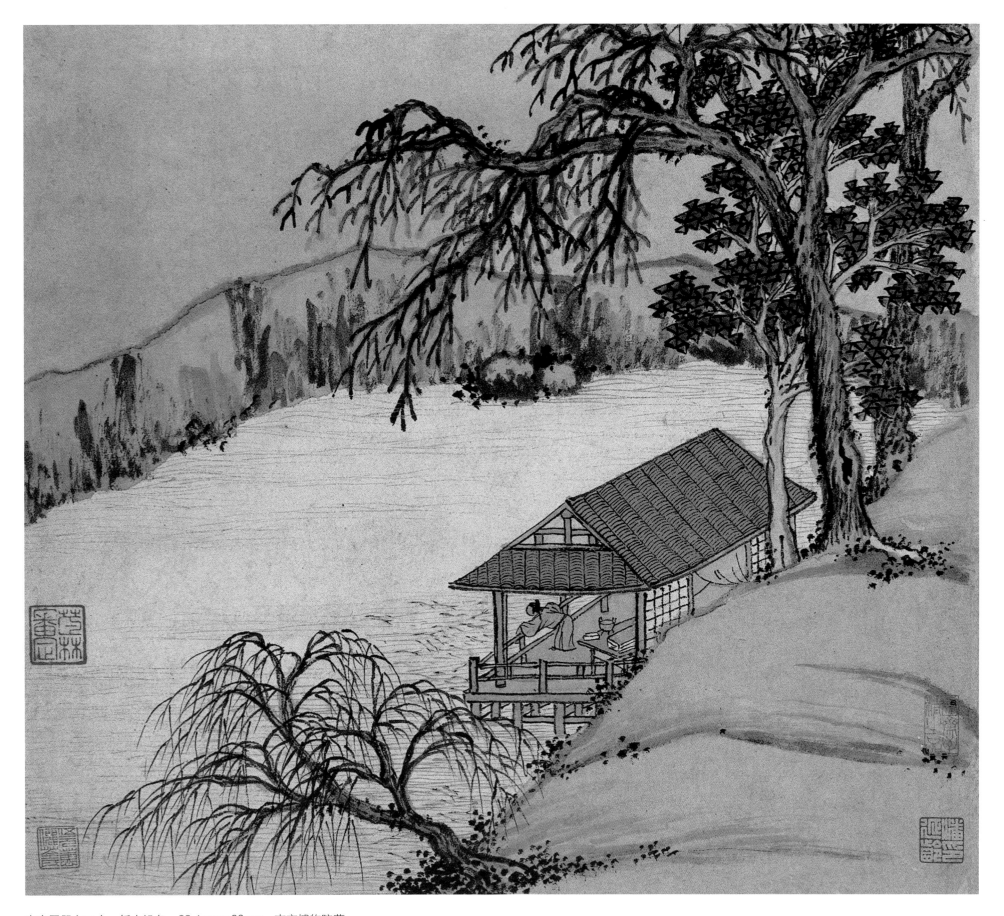

东庄图册之二十　纸本设色　28.6cm×33cm　南京博物院藏

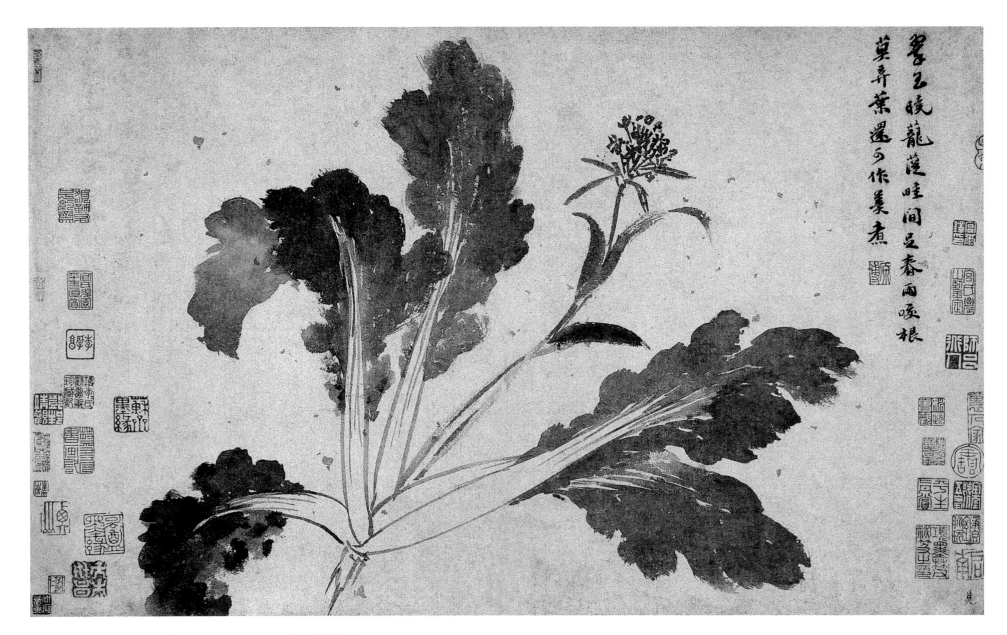

墨菜辛夷图册之一　纸本设色　35cm×58.7cm　故宫博物院藏

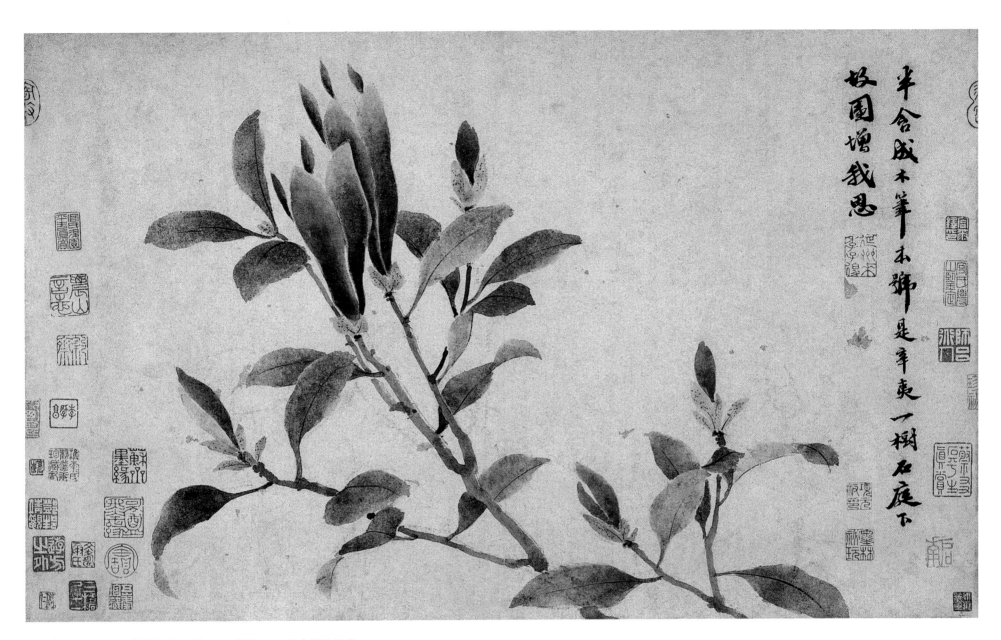

半含成木筆本辭
是辛夷一樹石庭下
故園增我思

墨菜辛夷图册之二　纸本设色　35cm×58.7cm　故宫博物院藏

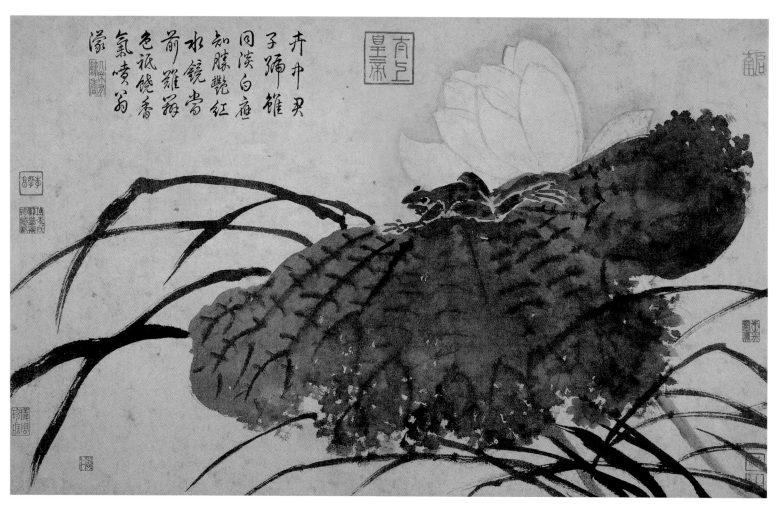

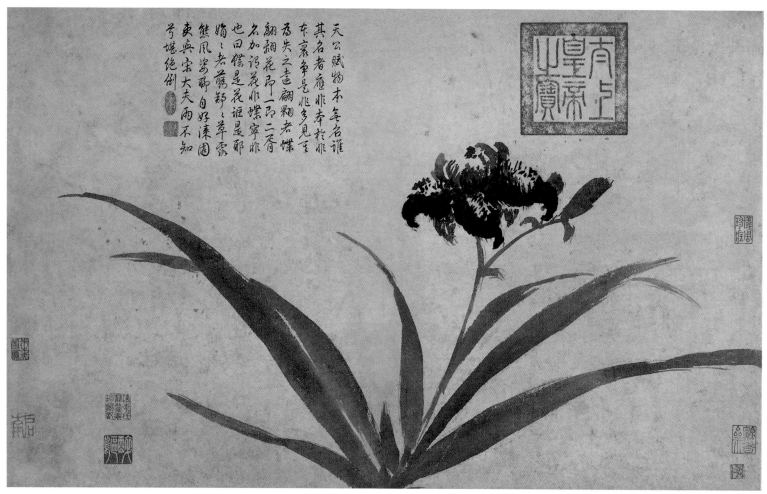

写生图册之一、之二
纸本墨笔
34.7cm×55.4cm×2
台北故宫博物院藏

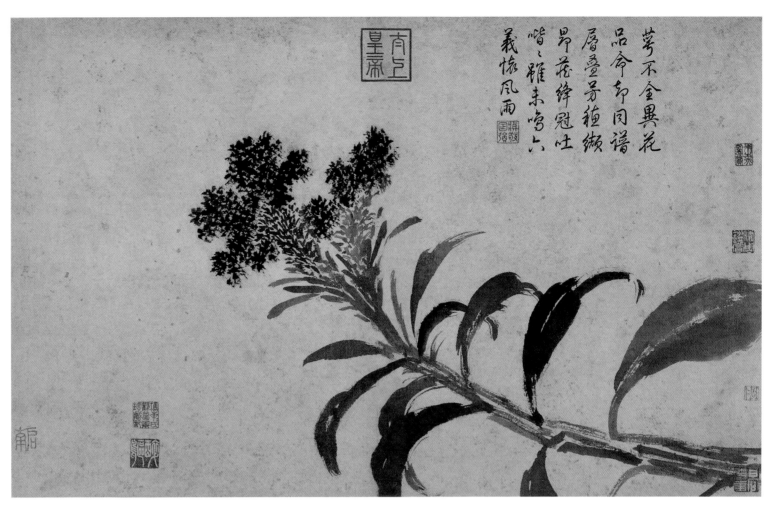

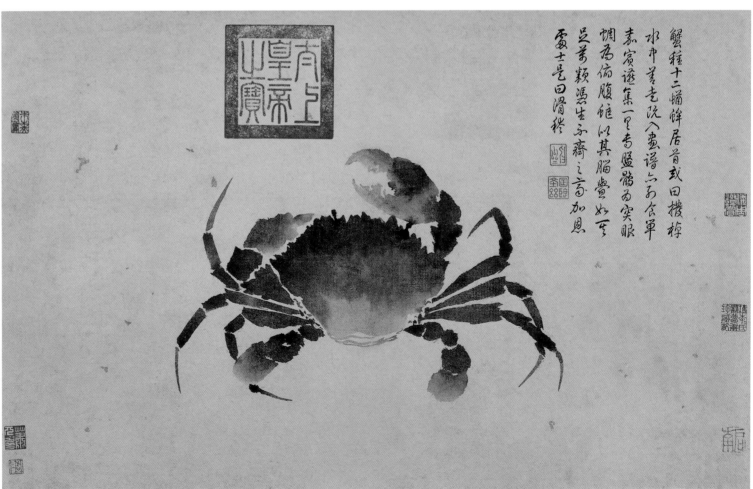

写生图册之三、之四
纸本墨笔
34.7cm×55.4cm×2
台北故宫博物院藏

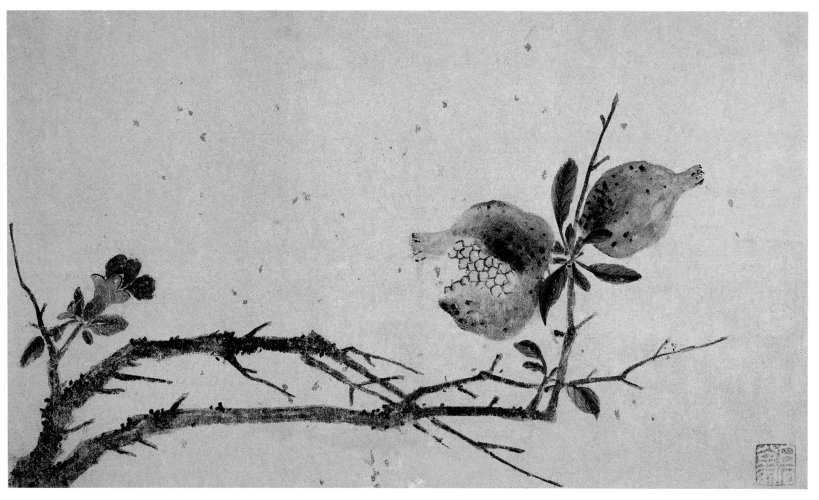

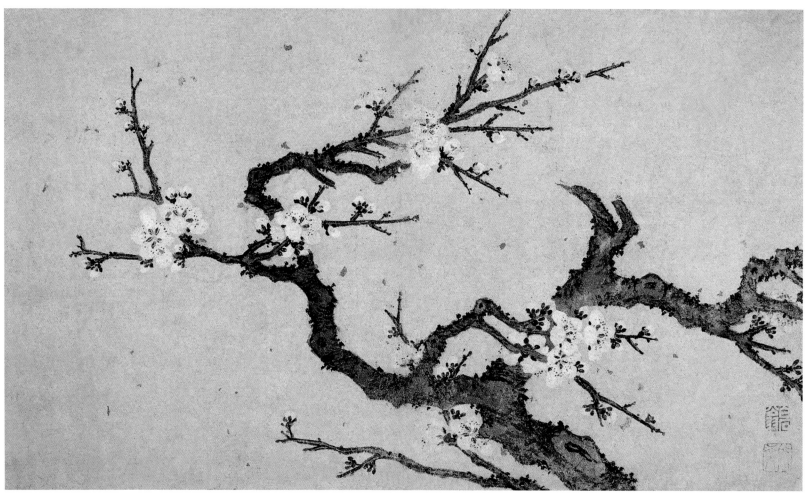

花鸟图册之一、之二
纸本设色
30.3cm×52.4cm×2
苏州博物馆藏

沈周书画册

逍遥遣世虑，泉石是安居

——沈周的诗画之道

<div style="text-align:right">杨可涵</div>

明代继浙派戴进之后，最富影响力的大家尤数沈周，其与后出的文徵明并称为"文、沈"，开创并壮大了吴门画派，师效者众多。

沈周，字启南，号石田、白石翁、玉田生等。苏州人氏，生于承继元代文人画传统的书香门第。其伯父、父亲皆雅好书画及收藏，与杜琼、刘钰等文人士大夫画家关系密切。身处此境，耳濡目染，沈周亦袭得传统文人的生活方式及文艺脉络，谦和敦厚，无意仕途，安于以书画为伴的隐逸生活，无需烦心俗务，沉醉于书画之中，与世无争地游艺一生。他将书画视作关照及记录世界的手段和延续生命的载体。

简言沈周画风，其主要宗法黄公望、王蒙，兼师董源、巨然，布景繁密匀停，笔法工细谨严。虽学贯宋元，习遍众家，然沈周并不拘泥于临述。其作画造境重"势"重"质"，故虽寸尺小景亦苍润雄浑，且善于赋予质朴无华的景致以蓬蓬生趣及独到真意，这种特质使沈氏脱落师习，自成一家。

沈周画艺广博精湛，能以各种体裁作诸科画题，乃公允之全才型文人画家。单就其册页而言，沈周从一般的自然山水、人工园林到花鸟虫鱼，无所不擅。最难能者，其画清新可喜，淳朴简澹，一笔一墨中尽显自然潇洒之态。以明代"后七子"之一的文人王世贞之言喻之，乃"神采自翩翩，所谓妙而真者也"。

本书所收沈周册页为《卧游图》册和《吴中山水图》册的部分作品，现均收藏于故宫博物院。

《卧游图》册为纸本设色的十七开册页，每幅尺寸纵28.1厘米，横37.6厘米。首开自书"卧游"，钤朱文"沈氏启南"印。其后所绘十七幅小景，山水七帧，其余十帧均为平常生活中所见的花卉禽畜等，分别是：仿云林山水、杏花、蜀葵、秋柳鸣蝉、平坡散牧、栀子花、秋景山水、芙蓉、枇杷、秋山读书、石榴、雏鸡、秋江钓艇、菜花、江山坐话、仿米山水、雪江渔父。每幅画上均有沈周的自题诗句，落款后钤朱文"启南"、白文"石田"或白文"石田翁"等印。

据末开沈周自题，此册页"卧游"之名取南朝宋宗炳在居室四壁挂山水图以卧游之典故，成"凡所游历，皆图于壁，坐卧向之"之愿景。试想沈周面以此画，坐卧床榻，以一畦杞菊为供具，满壁田园入卧游，是何等佳事。

《卧游图》册笔力沉着而气韵清简，既博采工笔院体画风的谨严，又处处体现文人画自然潇洒的气韵，虽逸笔草草，却形神俱备，神采自出，堪称妙品。沈周在设色方面采用了多种方式，或水墨，或没骨，或勾勒晕染等，水墨笔法纵逸不流于疏狂，结体简率未离于形似，画幅多蕴蓄之致；没骨笔法设色简淡，用笔工整，造型谨严，格调质朴清雅。

除却笔墨画艺的美感，观此册页，还得见其书风诗境。其书风苍润浑厚，古雅不群。此外，每幅小景上所题诗文意境简澹明快，予人以田家情致。譬如，《卧游图》册之一题诗为："秋色韫仙骨，淡姿风露中。衣裳不胜薄，倚向石阑东。"《卧游图》册之二题诗为："秋已及一月，残声远细枝。因声追尔质，郑重未忘诗。"《卧游图》册之三

题诗为："春草平坡雨迹深，徐行斜日入桃林。童儿放手无拘束，调牧于今已得心。"《卧游图》册之四题诗为："高木西风落叶时，一襟叶夹坐迟迟。闲披秋水未终卷，心与天游谁得知。"《卧游图》册之五题诗为："弹质圆充钉，蜜津凉沁唇。黄金作服食，天亦寿吴人。"这些诗文灵动自然，赋予绘画以勃勃生机，使得沈周所绘的蔬果花木、农舍菜畦愈发清新雅致。

而本书中另一套《吴中山水图》册表现的是富于诗意的理想化风景，复加以言志诗文，一如典型的文人画模式——通过诗词、想象及经验创造出山水、花卉的图景，旨在以书画唤起一种心绪乃至传达个人志向。譬如该册页中"空林积雨""云山雾树"等，皆借刻画理想化的山水景观来表现富含诗意和文化积淀的传统母题。再如描绘枯寂之景，用笔简劲苍茫，只需一舟子便可传达"独钓寒江"的淡泊之韵。

此外，沈周亦借《吴中山水图》册描画出悠然自得的田园隐居图景。譬如其在"小园西百步"一景中，用草草几笔勾勒出远山、湖水、篱落、茅屋等景致，似述东晋隐士陶渊明"种豆南山下，草盛豆苗稀。晨兴理荒秽，带月荷锄归"的田园心境。此幅画面上有题诗曰："得雨草皆满，无风花自闲"，也表达了沈周这份闲适脱俗之情。另一幅"六月飞雪图"则描画出文人田园隐居生活中自娱的场景，而画上的题诗："六月添衣唤僮子，自画雪图茅屋里。玉花出笔飞上树，惨淡阴山无乃是。老生放笔还自叹，颠倒炎凉聊戏耳。门前有客来借看，满眼黄尘汗如雨。"使得这份闲暇之余的童趣和闲情得以进一步显现。

以上《卧游图》册和《吴中山水图》册，均融合书法、绘画和诗文，进一步发展了文人画"诗画交融"的传统。画面上沈周题诗的书法，工整谨严，许多字形与其伯父沈贞的题字较为接近。另外，从"露""水"等字拖长的捺脚来看，不难看出北宋书法家黄庭坚的影响。沈周自中年开始学习黄字，书风遒劲奇崛，与其苍劲浑厚的山水画相得益彰。同时他还是一位诗人，其诗发展至晚年愈发踔厉顿挫、浓郁苍老，同时又不失童趣。沈周将这种诗风与画格相结合，使所作之画更具有诗情画意。

《卧游图》册和《吴中山水图》册这两套册页绘画，沈周着意于绘制自然山水、农舍菜畦和常见的蔬果花木，这些题材已然不同于宋元时期所热衷于表现的名花异卉。沈周是位终身不出仕的隐居文人，他兴致勃勃地用画笔描绘了在日常生活中的所习所见，赋予平凡之物以崭新的诗情画意，为其后的写意山水画、花鸟画开拓了广阔的表现领域，也惠及吴门后学，诸如文徵明、唐寅、陈淳、陆治、周之冕等。

沈周以为"静定"可求事物之理、心体之妙，修己应物，言志抒情，而书画无疑为其言志之手段。观其作品，无论画风粗细，一律展现出淳朴静笃的气息，传达出向往自然、返璞归真的情致，正如其诗作所示："山静似太古，人情亦澹如。逍遥遣世虑，泉石是安居。"

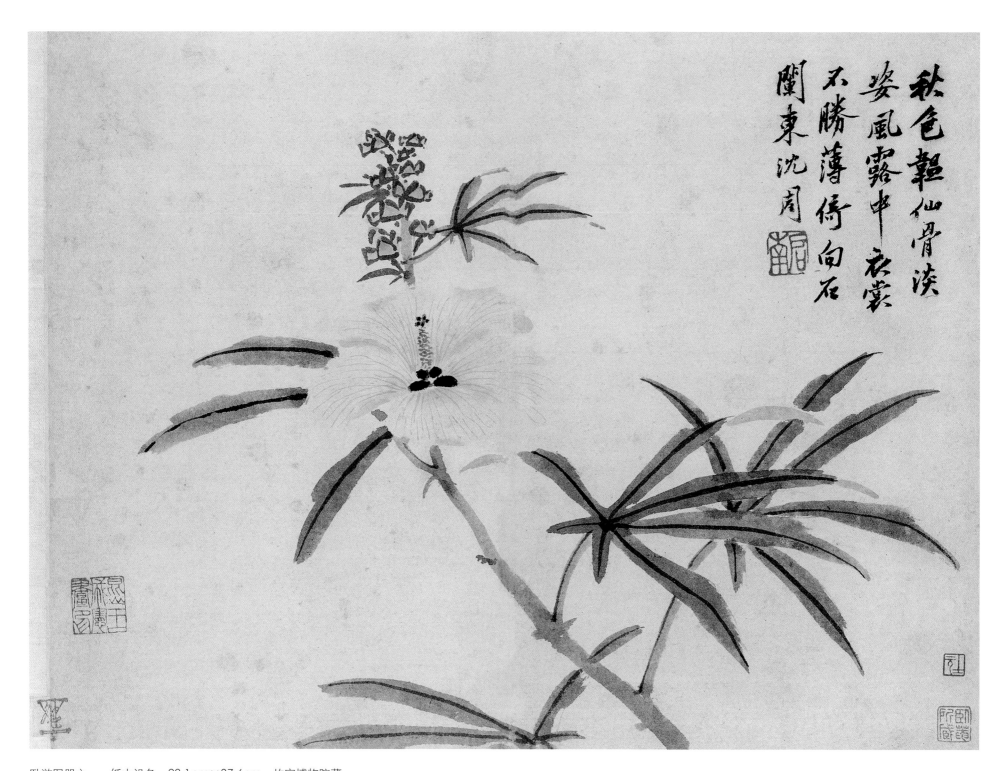

秋色韜仙骨淡
姿風露中衣裳
不勝薄倚向石
闌東沈周

卧游图册之一　纸本设色　28.1cm×37.6cm　故宫博物院藏

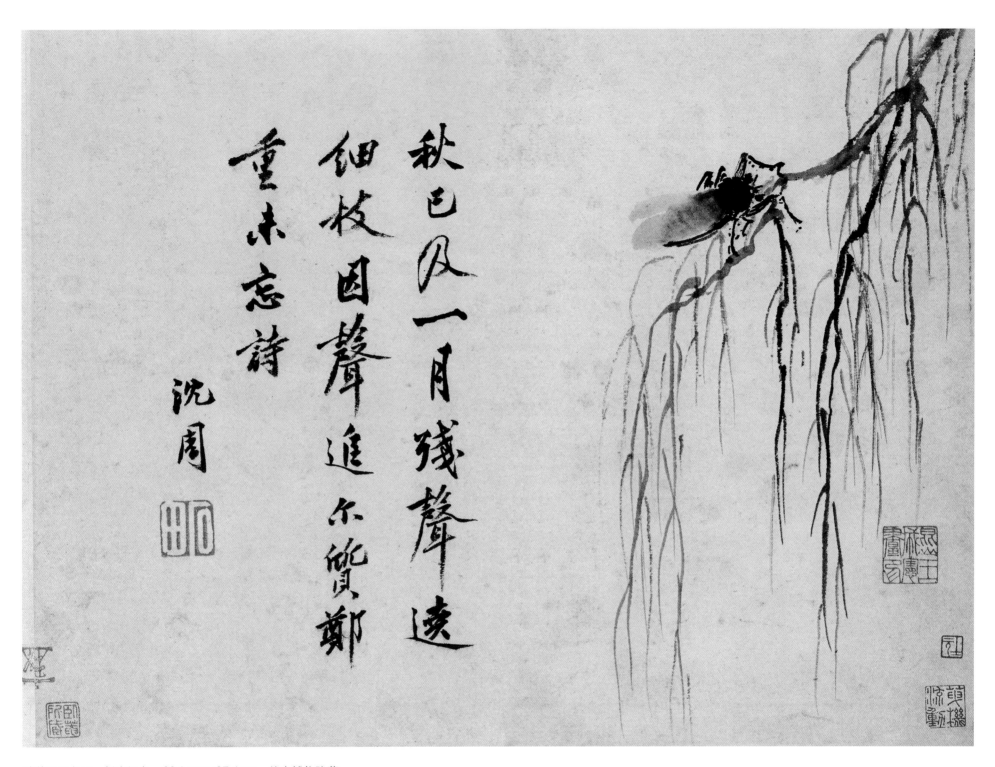

秋已及一月殘聲遠
細枝因聲進不賀鄭
重永忘詩

沈周

卧游图册之二　纸本设色　28.1cm×37.6cm　故宫博物院藏

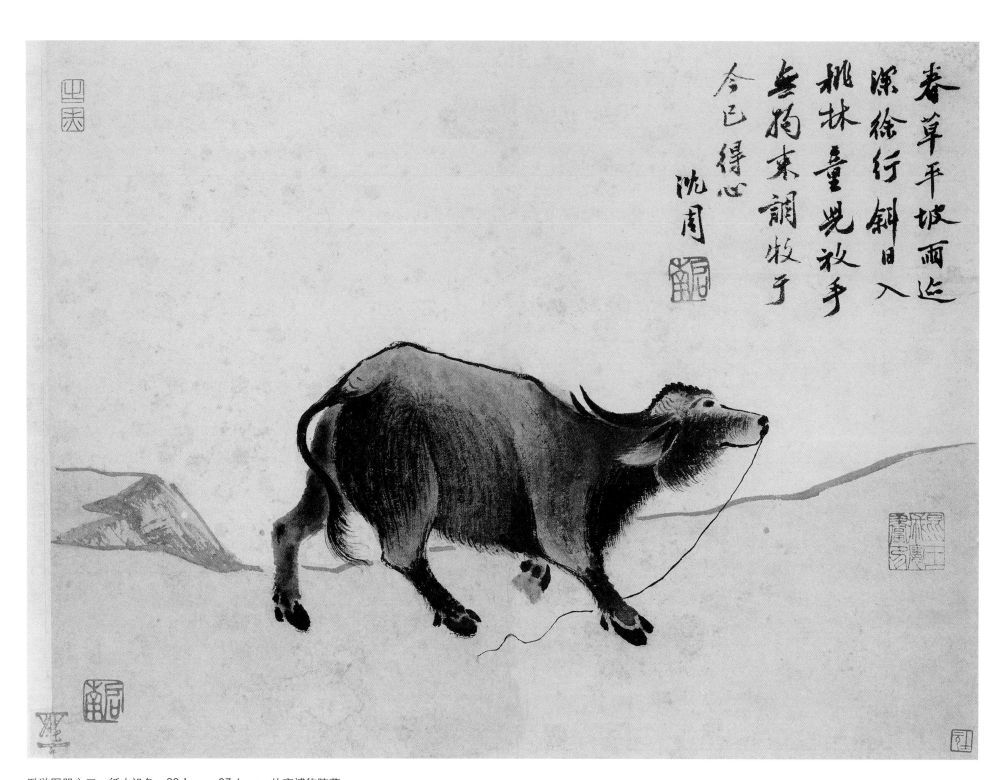

春草平坡雨迹深
徐行斜日入桃林
童兒放手無拘束
韻牧于令巳得心

沈周

卧游图册之三　纸本设色　28.1cm×37.6cm　故宫博物院藏

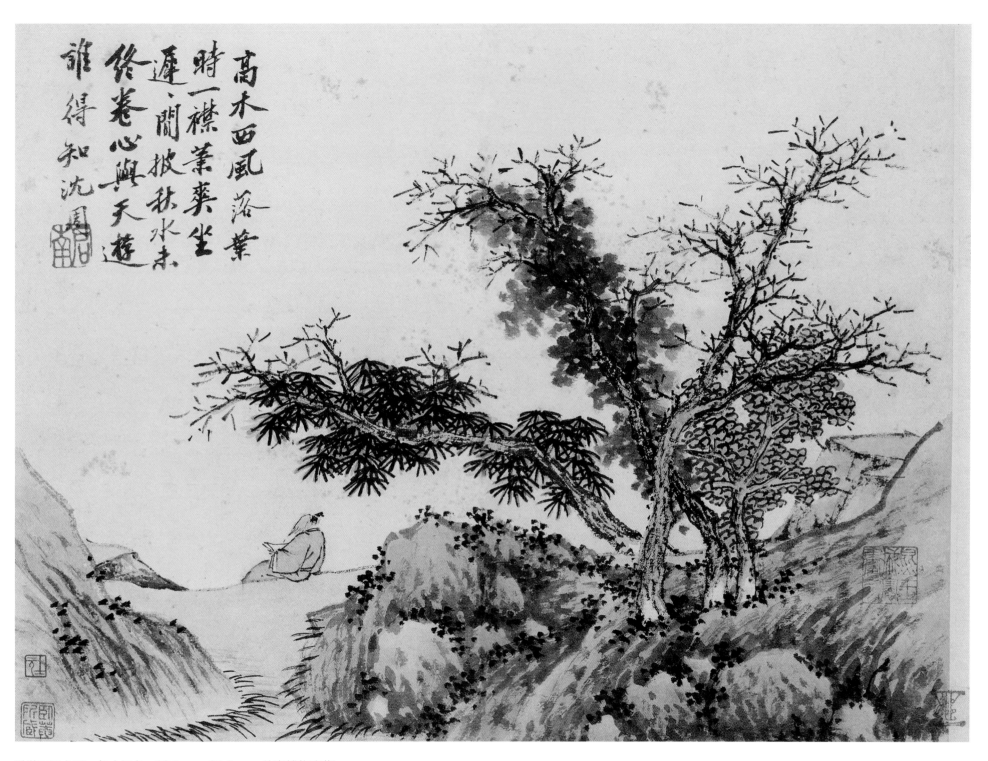

高木西風落葉
時一襟業業坐
遲・間披秋水末
終卷心與天遊
誰得知沈周

卧游图册之四　纸本设色　28.1cm×37.6cm　故宫博物院藏

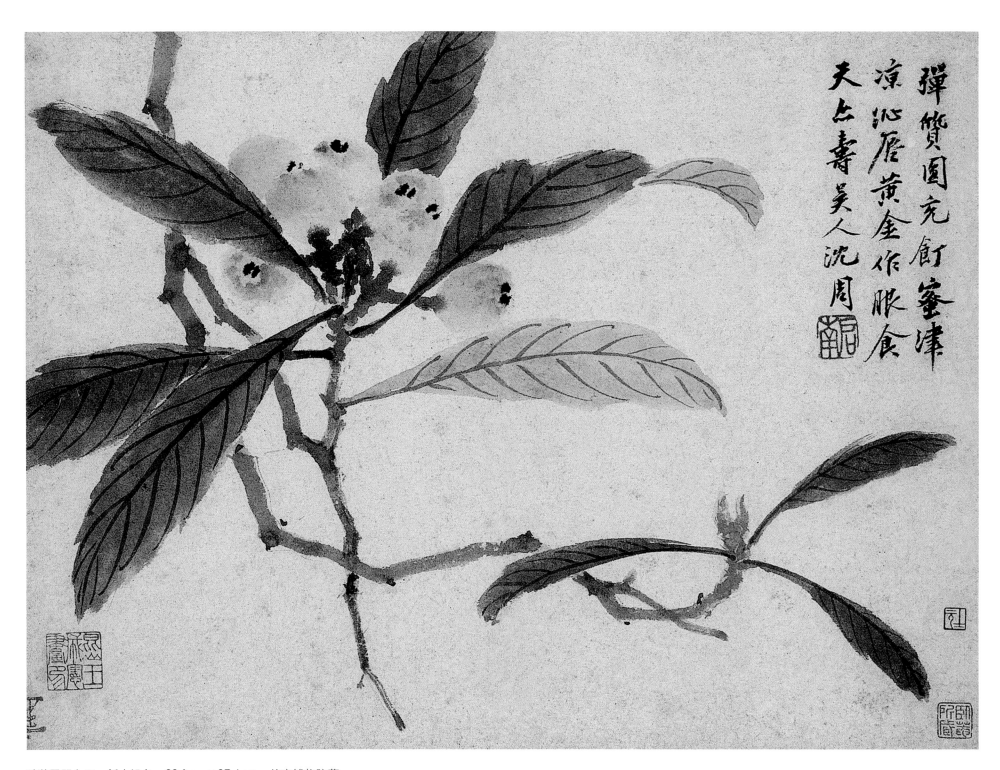

弹赞圆亮饷蜜津
凉沁唇黄金作眼食
天上寿吴人沈周

卧游图册之五　纸本设色　28.1cm×37.6cm　故宫博物院藏

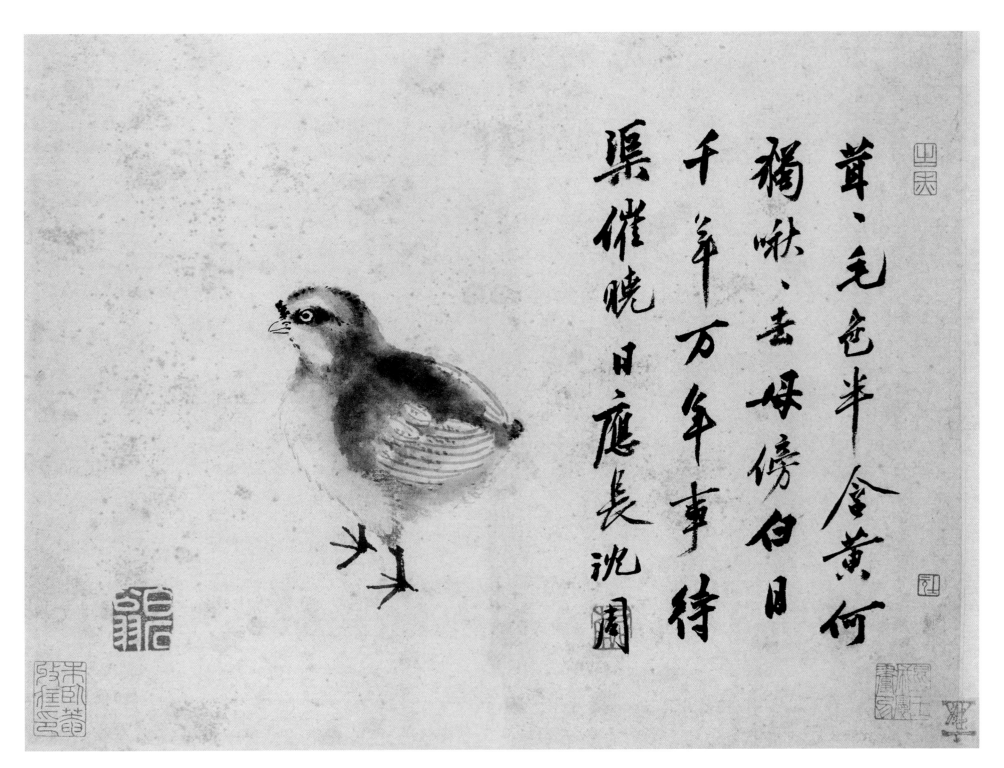

茸茸毛色半含黄何
禍啾去母傍白日
千年萬年事待
渠催曉日應長　沈周

卧游图册之六　纸本设色　28.1cm×37.6cm　故宫博物院藏

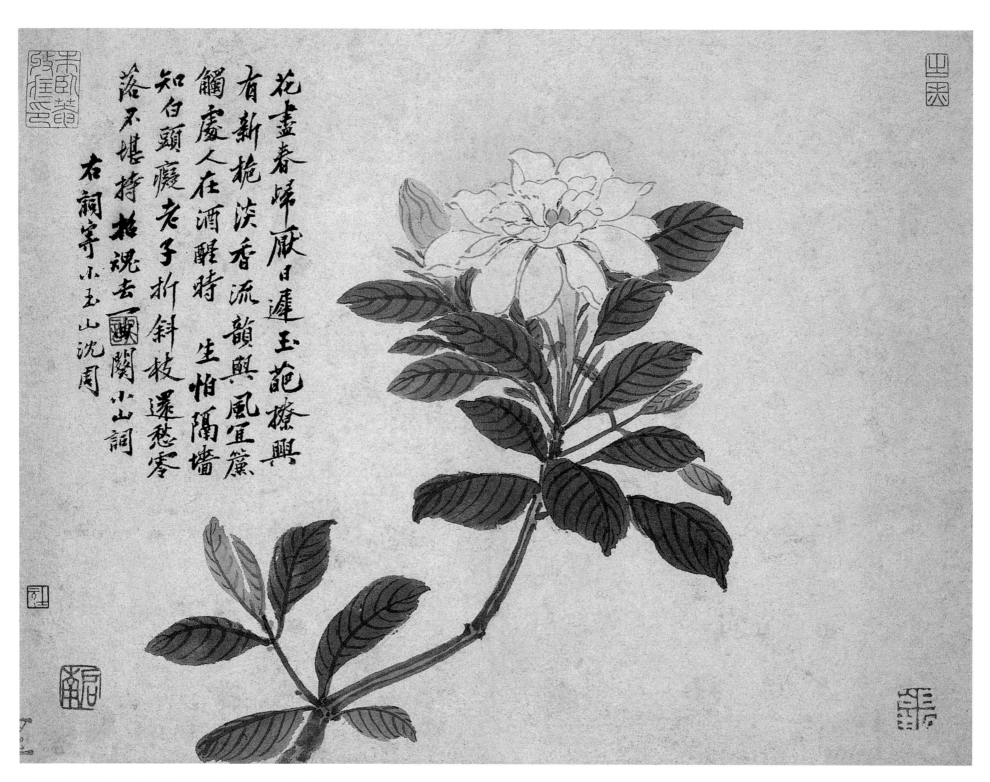

花盡春歸厭日遲玉詫撩興
有新梔淡香流韻與風宜簾
髑慶人在酒醒時生怕隔墻
知白頭癡老子折斜枝還愁零
落不堪持招魂去　閣小山詞
右詞寄小玉山沈周

卧游图册之七　纸本设色　28.1cm×37.6cm　故宫博物院藏

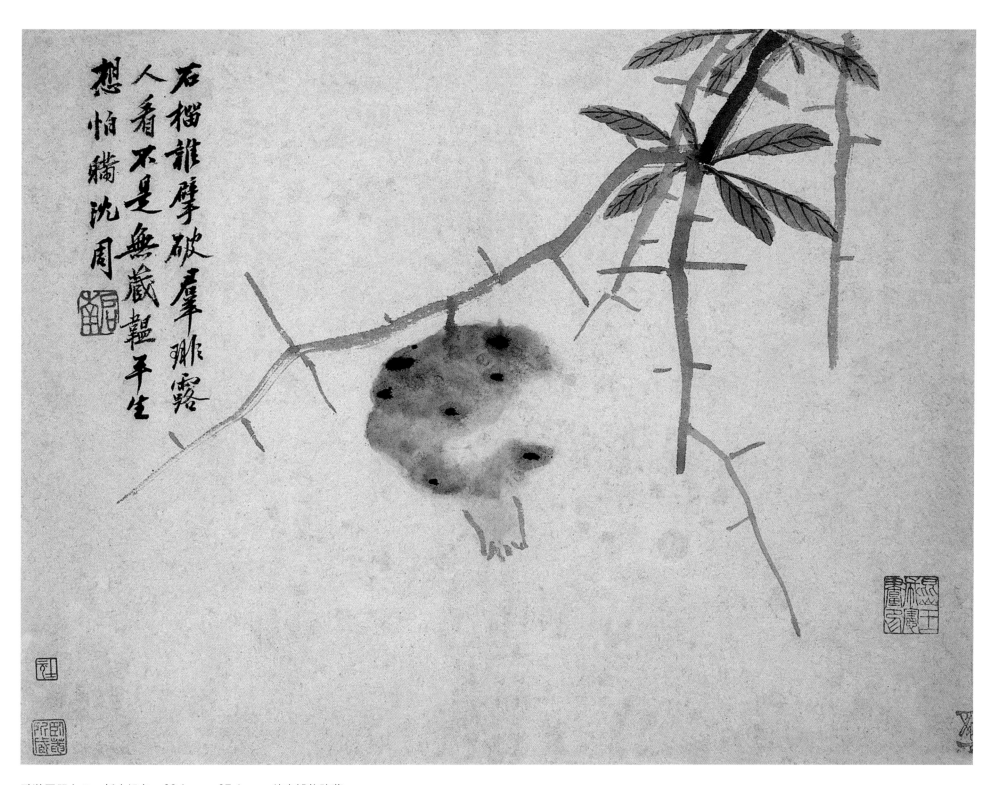

石榴雜擘破羣邪露
人看不是無藏蠱平生
想怕瞞沈周

卧游图册之八　纸本设色　28.1cm×37.6cm　故宫博物院藏

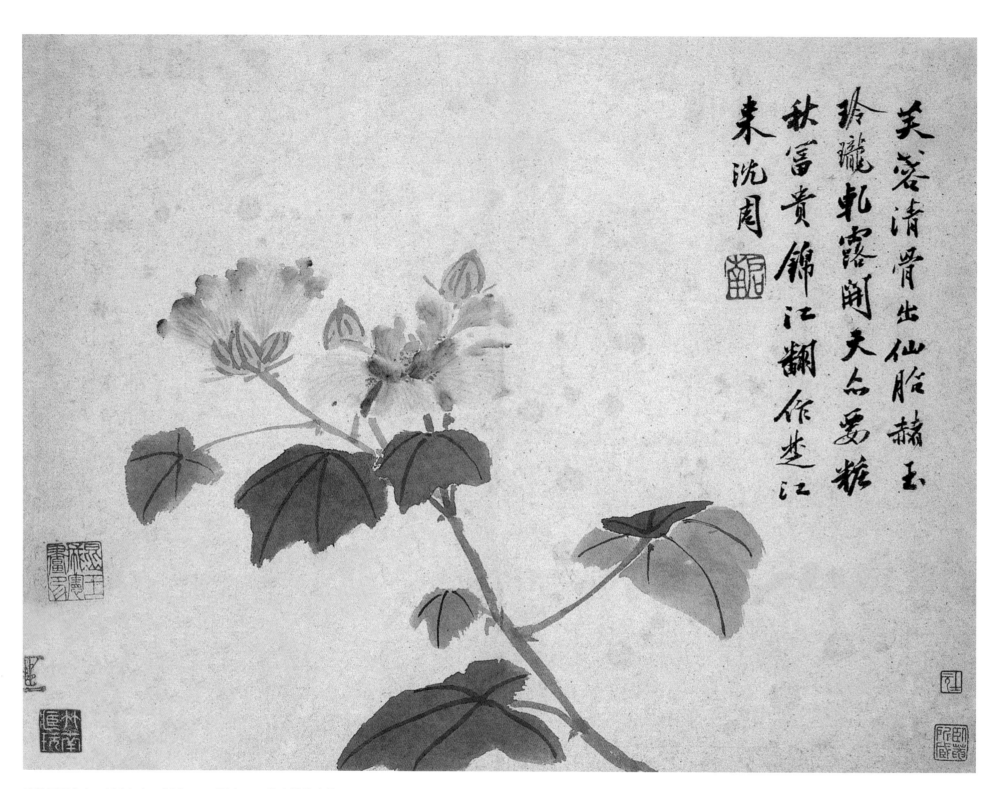

芙蓉清骨出仙胎赫玉
玲珑轧露开天生要妆
秋富贵锦江翻作楚江
来沈周

卧游图册之九　纸本设色　28.1cm×37.6cm　故宫博物院藏

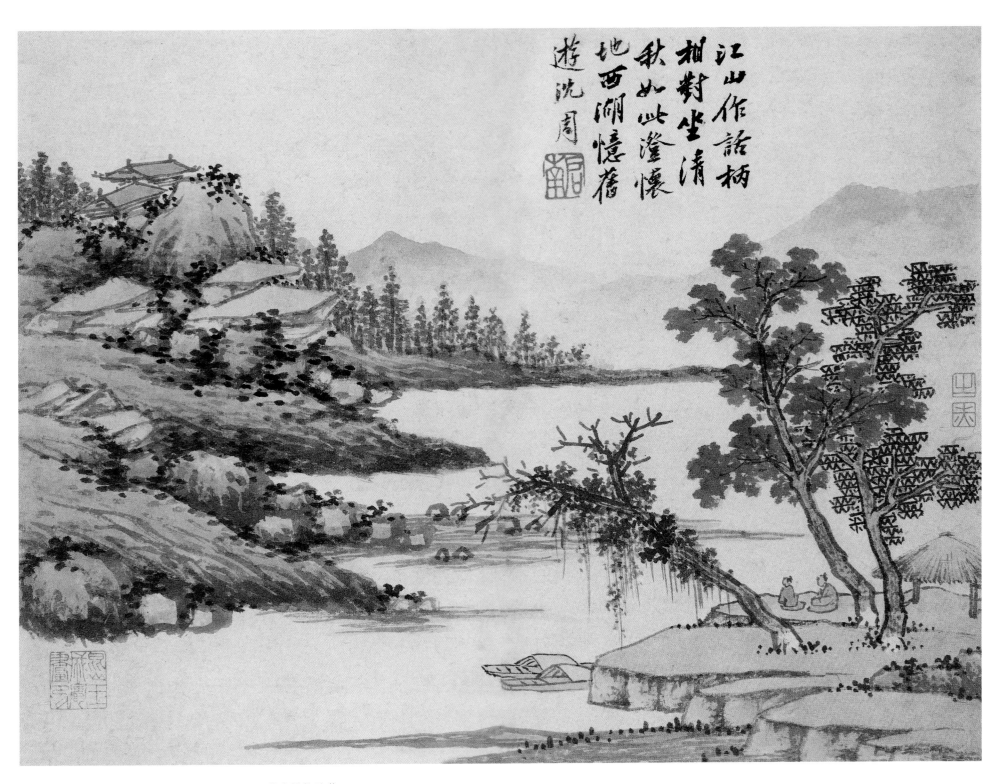

江山作話柄
相對坐清
秋如此澄懷
地西湖憶舊
遊 沈周

卧游图册之十　纸本设色　28.1cm×37.6cm　故宫博物院藏

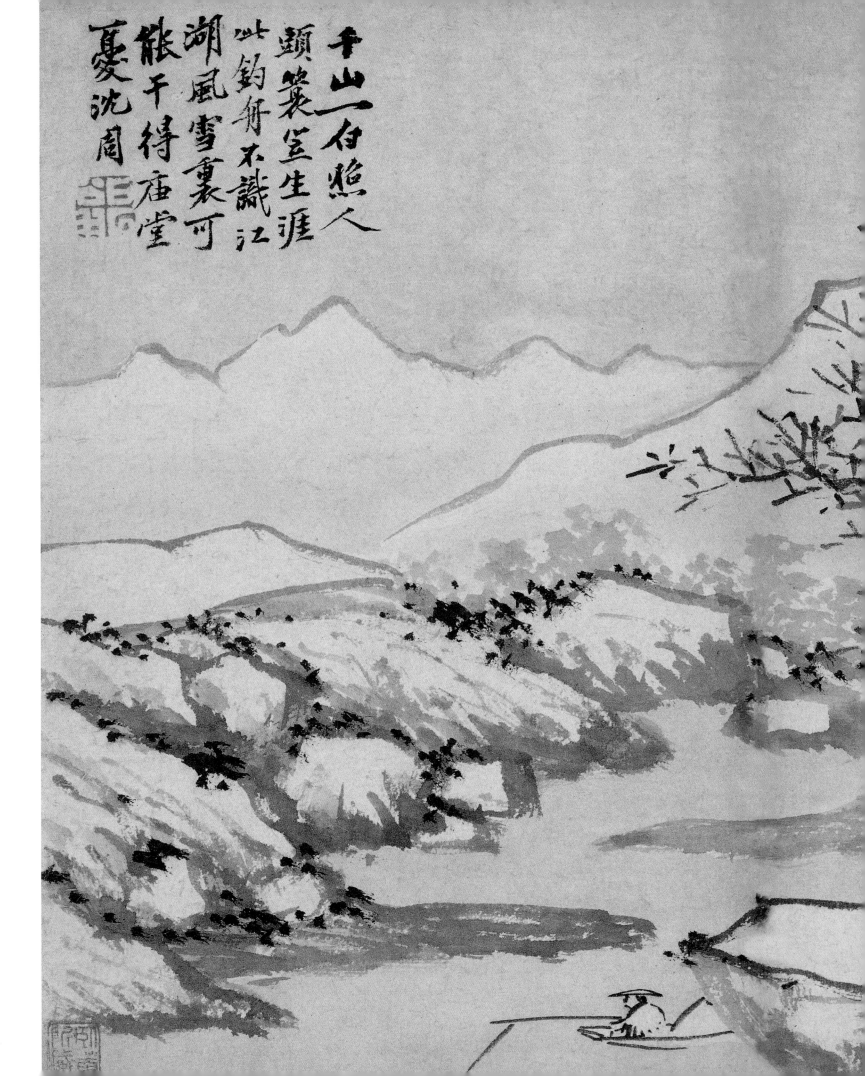

千山一白眺人顒
簑笠生涯此釣舟
不識江湖風雪裏
可脹干得廟堂憂
沈周

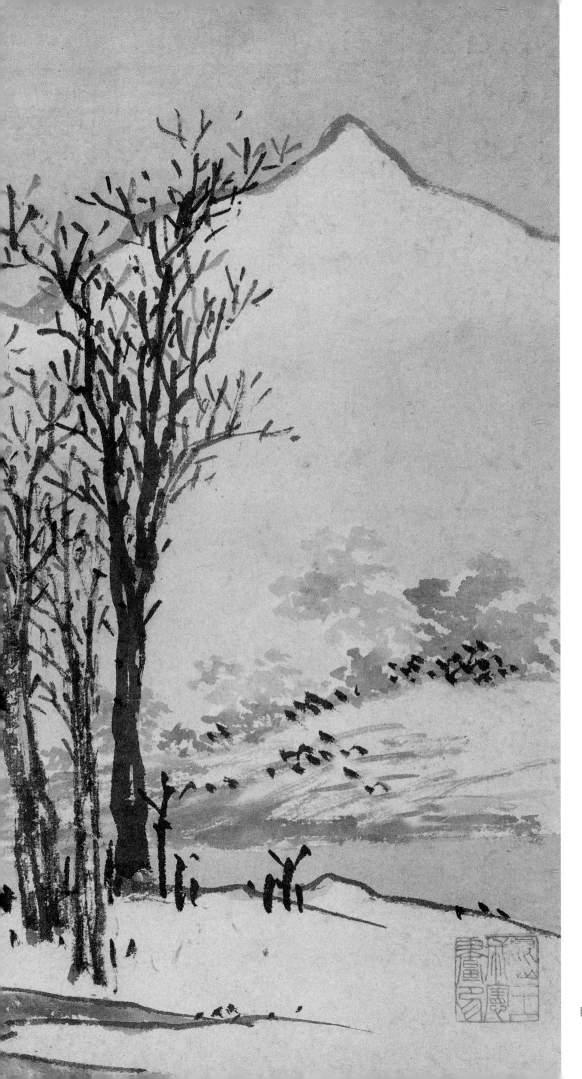

卧游图册之十一　纸本设色　28.1cm×37.6cm　故宫博物院藏

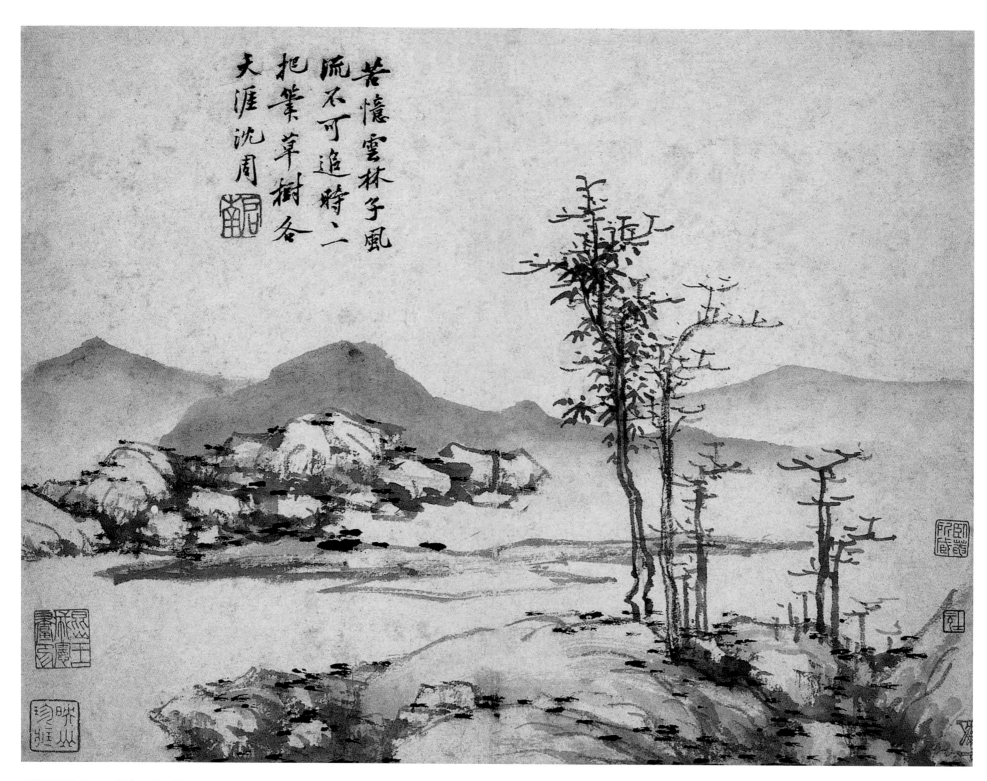

若憶雲林子風
流不可追將二
把槳草樹各
天涯沈周

卧游图册之十二　纸本墨笔　28.1cm×37.6cm　故宫博物院藏

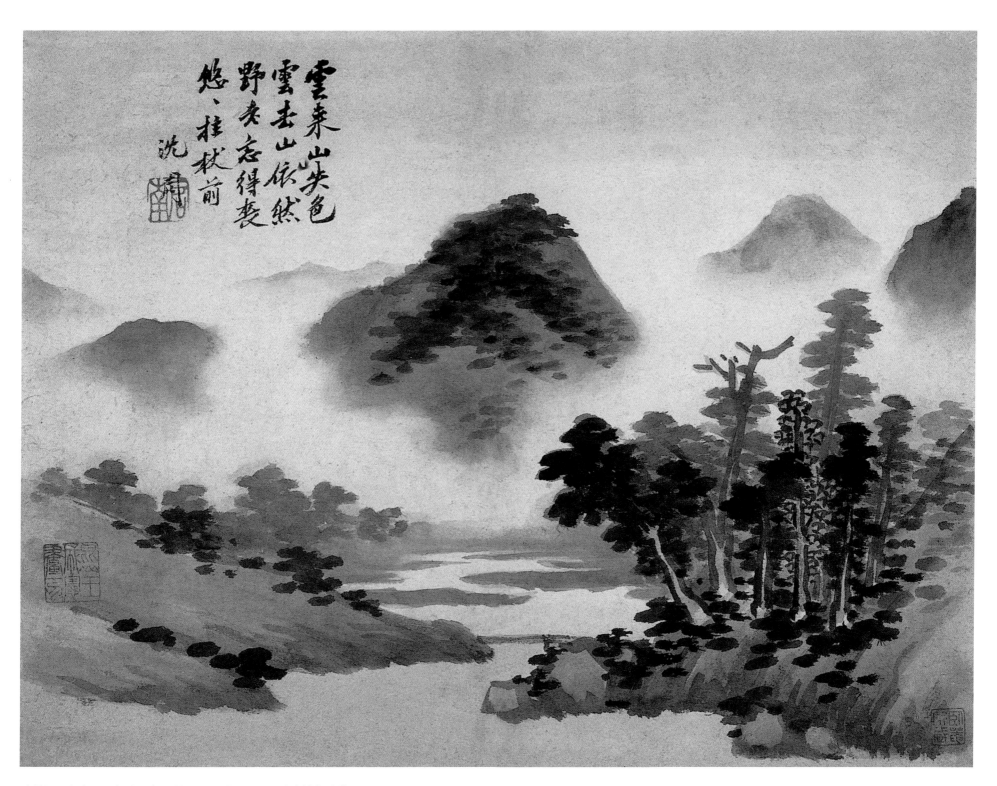

云来山失色
云去山依然
野夸老得裘
悠、挂杖前
沈周

卧游图册之十三　纸本设色　28.1cm×37.6cm　故宫博物院藏

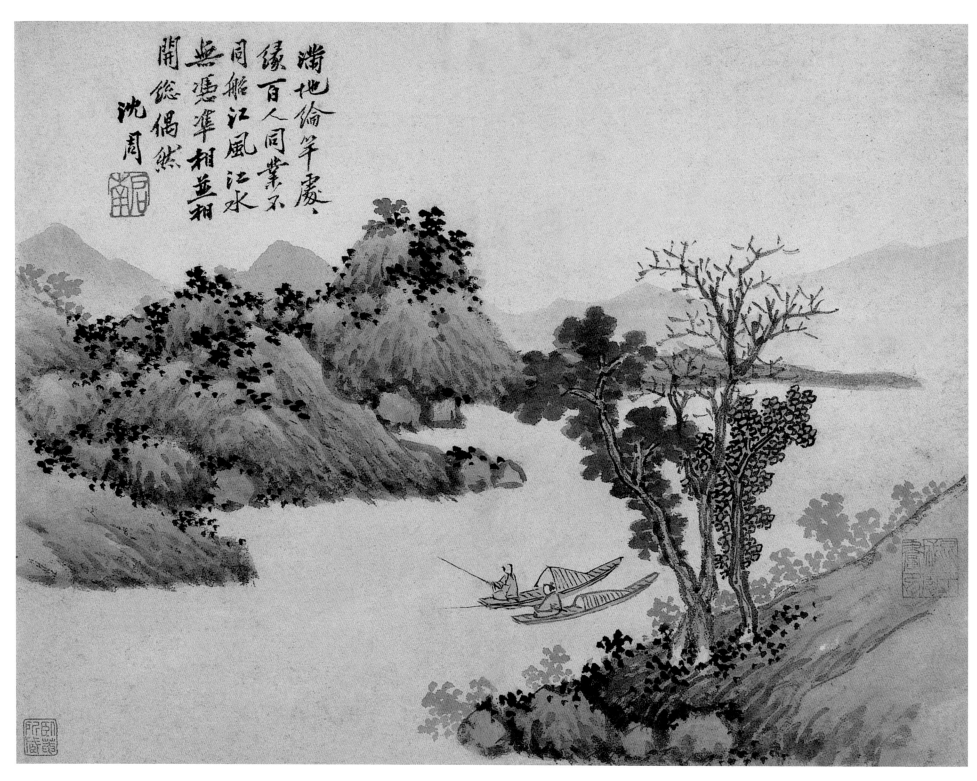

卧游图册之十四　纸本设色　28.1cm×37.6cm　故宫博物院藏

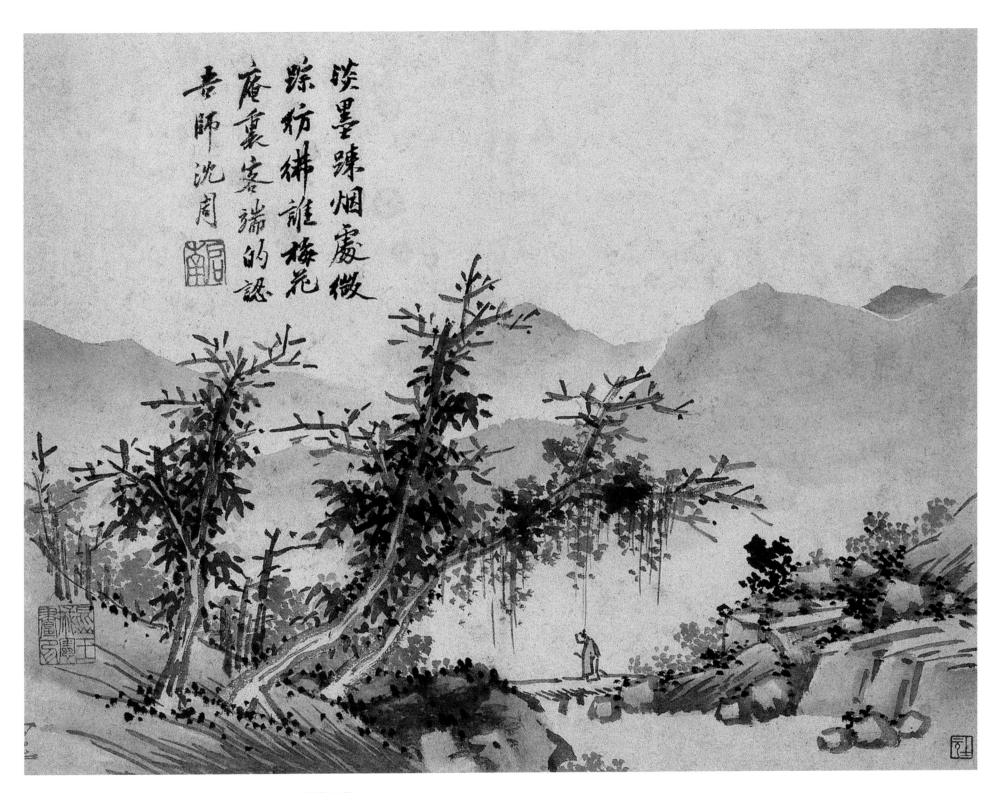

淡墨踈烟霭微
踪彷彿離梅花
庵裏客端的認
吾師沈周

卧游图册之十五　纸本墨笔　28.1cm×37.6cm　故宫博物院藏

看兩青山中特日未可及爐莘與

嶺秀灘翠流瀑汁水墨間春

畫屏風四圍立襟花邊餘紅雅與松

共濕低雲滿宿戶似愛幽者入我初

作靜觀併喜得靜習你治游子

此景不足給有特在此境佳句待人

拾詩腸倘乾燥六許借潤范楮之振

揚子王可事嚴篋

右兩中圭西山秀寧

楊儀部　沈周

吴中山水图册之一　纸本墨笔　28.5cm×25.3cm×2　故宫博物院藏

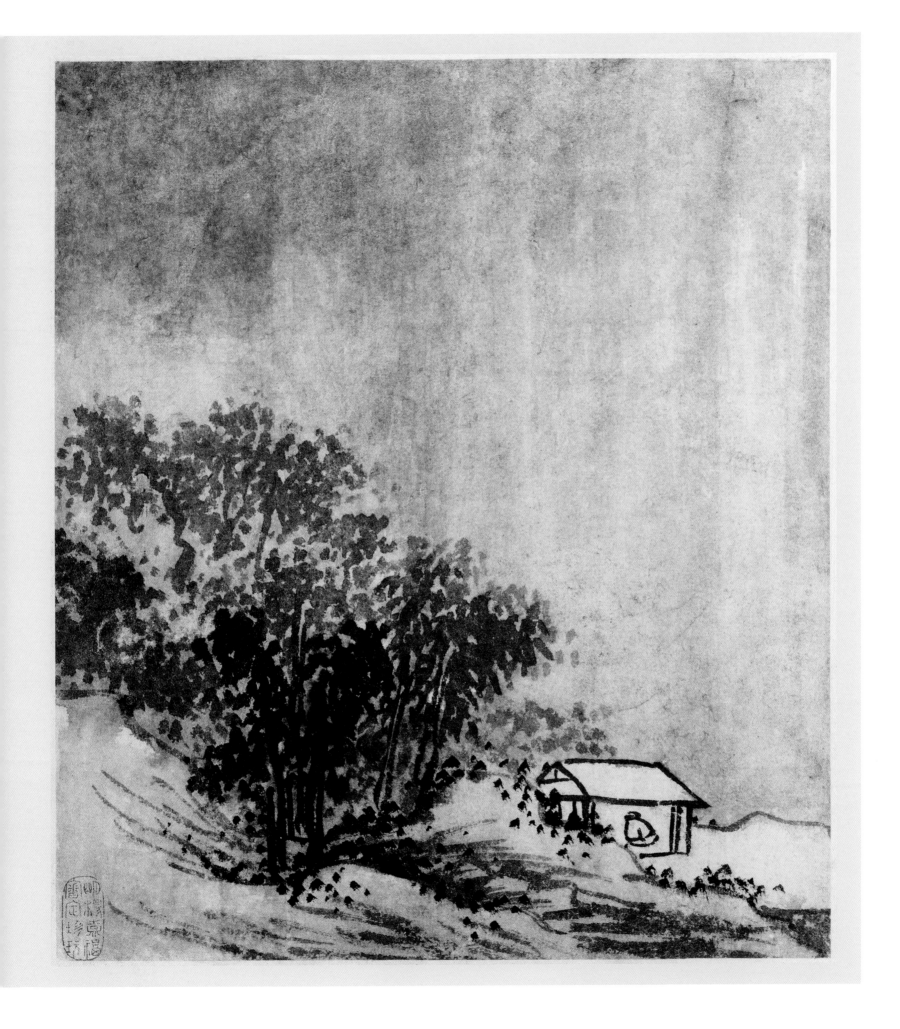

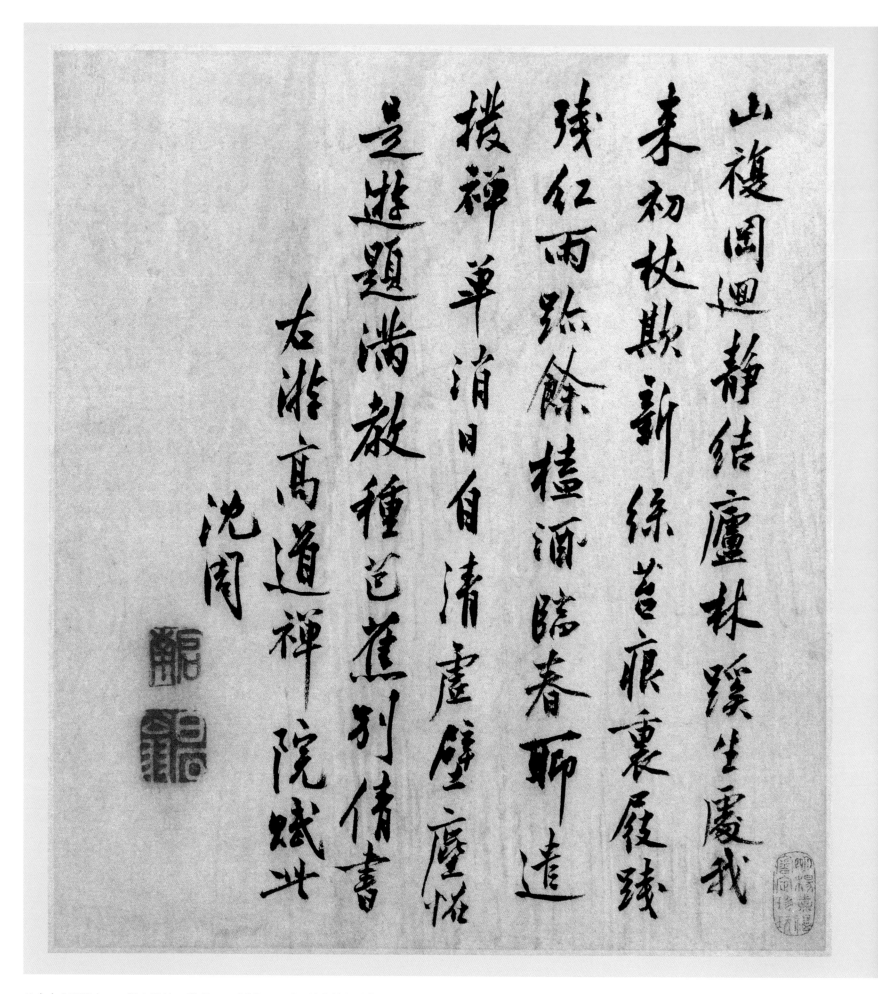

山複岡迴静結廬林蹊生處我
来初枕欹新綠苔痕褁屐踐
殘紅雨跡餘楂酒臨春聊遣
撥禪單消日自清盧壁盧惟
之遊題滿敎種芭蕉別倩書
右游高道禪院賦此
沈周

吴中山水图册之二　纸本墨笔　28.5cm×25.3cm×2　故宫博物院藏

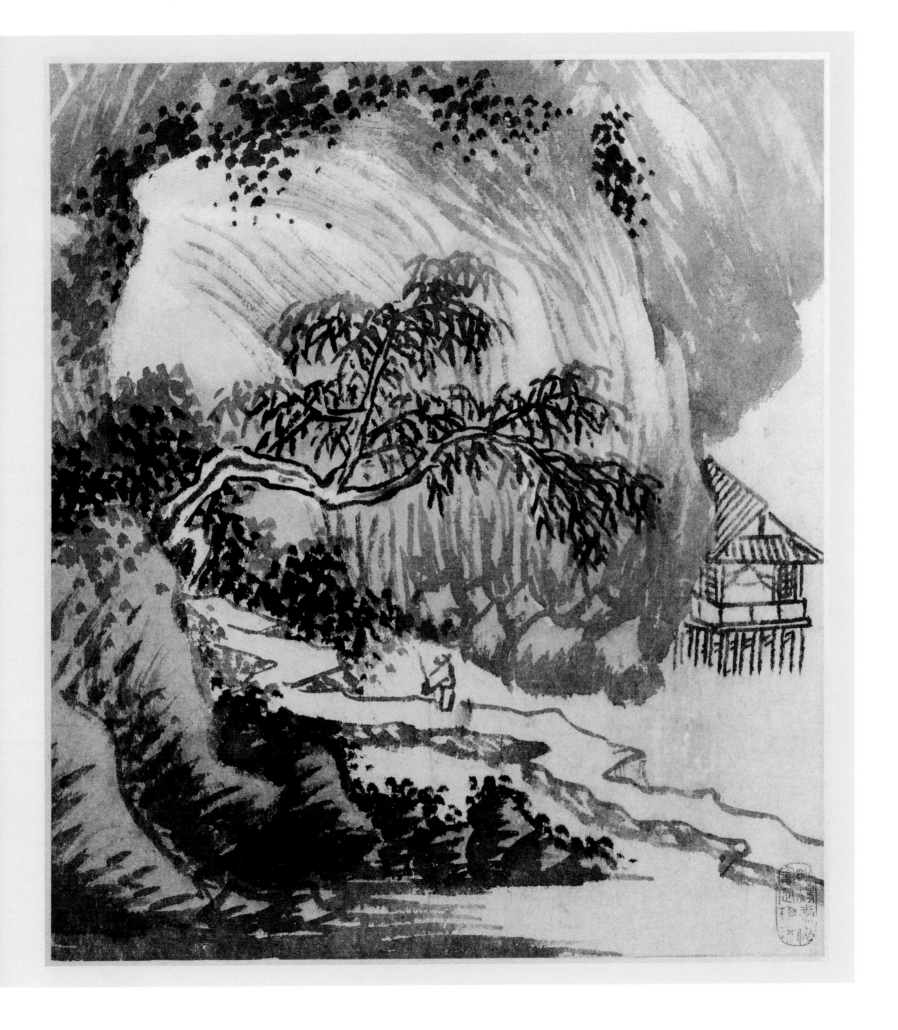

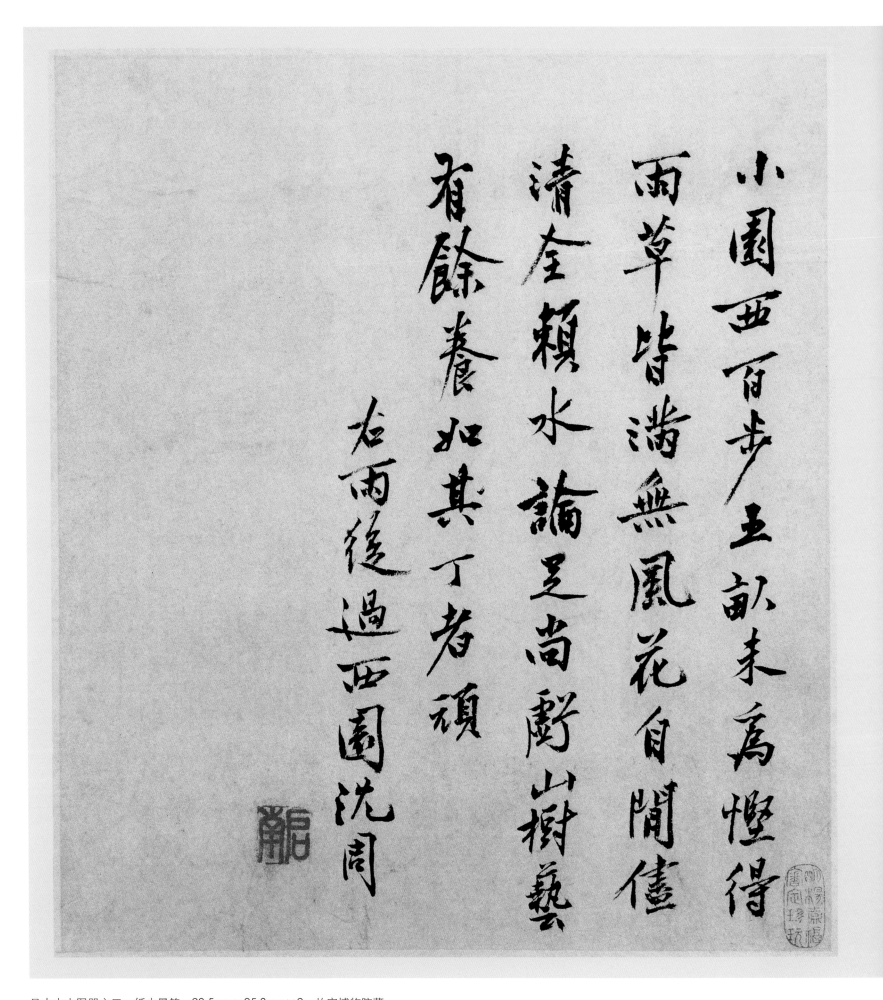

小園西百步五畝未爲慳得
雨草皆滿無風花自閒儘
清奎賴水論足尚野山樹藝
有餘養如其丁者頑
右兩後過西園沈周

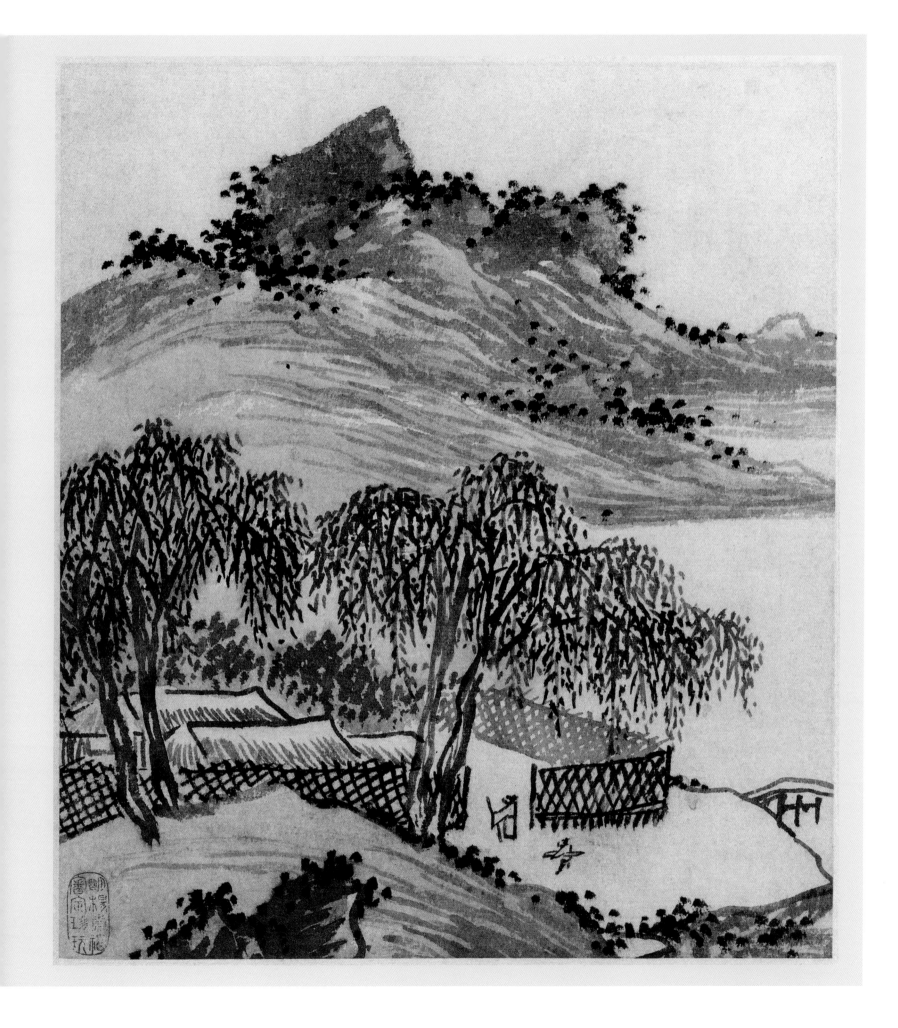

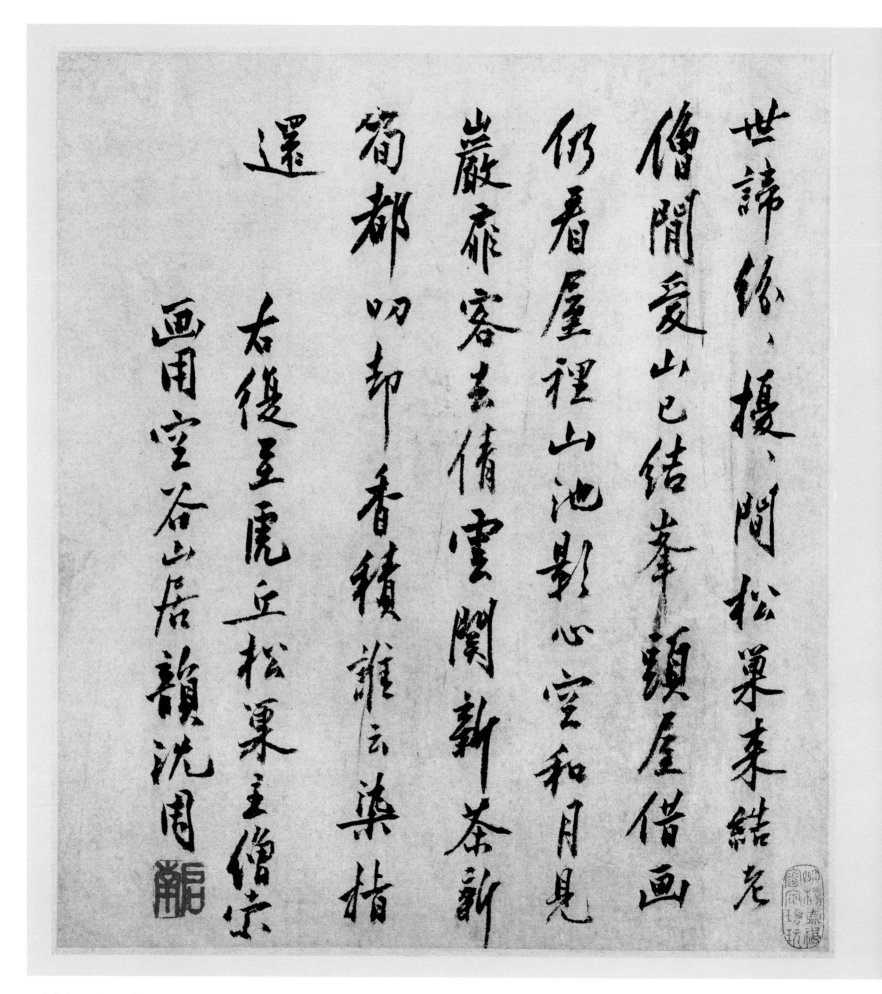

世谛纷纭闲松菜来结老
僧闲爱山已结峰头屋借画
似看屋裡山池影窗空和月见
岩扉客去倩云閞新茶新
筍都叫却香积雄云染楷
還
右後至虎丘松菜主僧宗
画用空谷山居韵沈周

吴中山水图册之四　纸本墨笔　28.5cm×25.3cm×2　故宫博物院藏

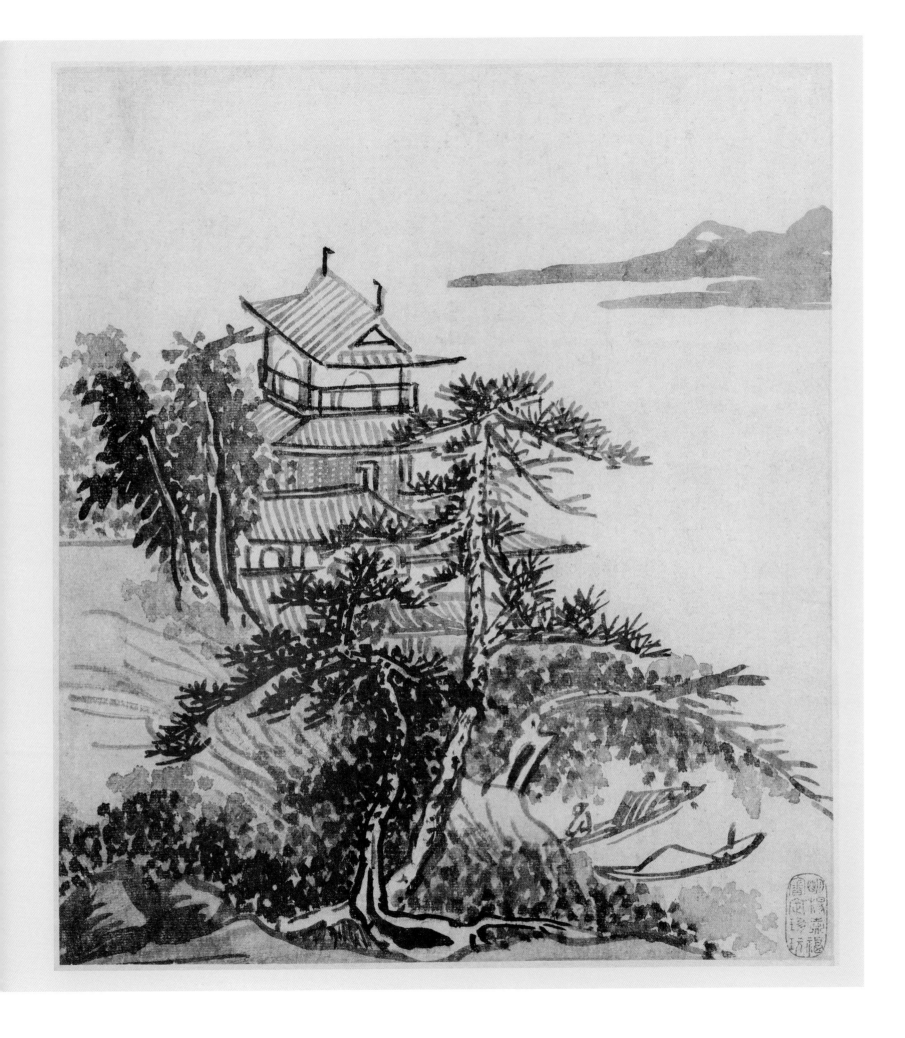

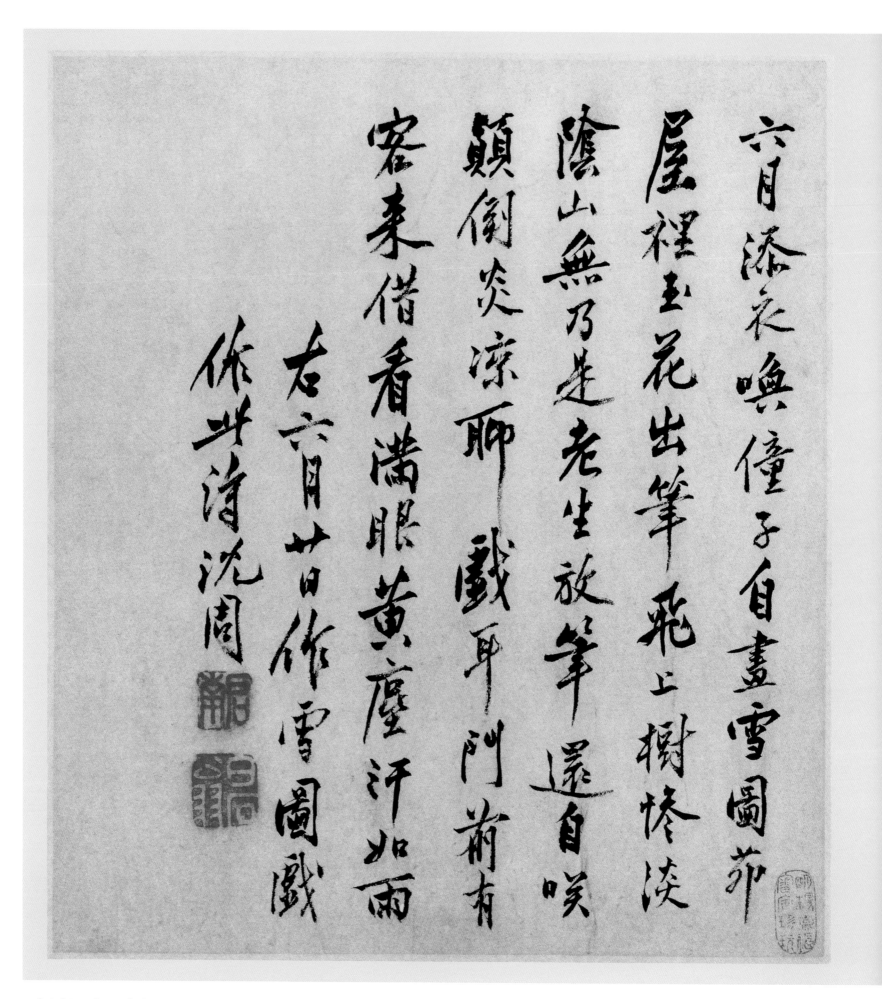

六月添衣唤僮子自畫雪圖茄
屋裡玉花出筆飛上樹惨淡
陰山無乃迷老生放筆還自嘆
顛倒炎涼聊戲耳門前有
客來借看滿眼黃塵汗如雨
右六月廿日作雪圖戲
作此詩沈周

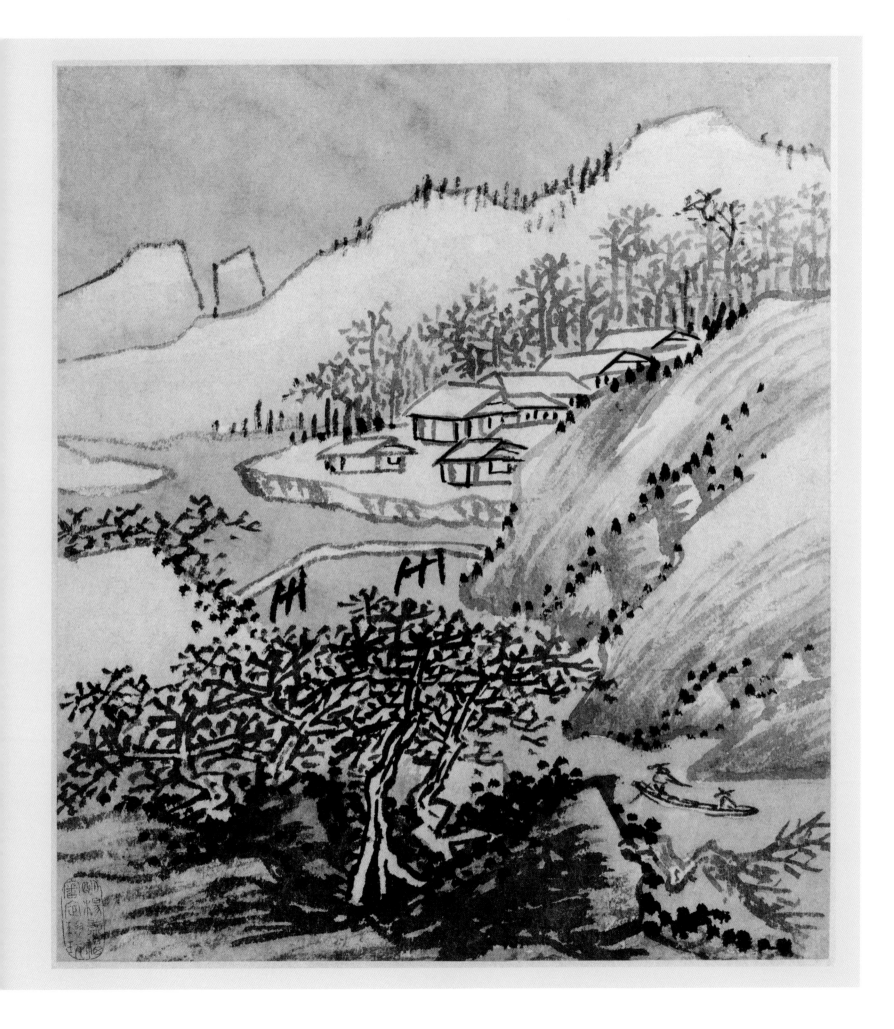

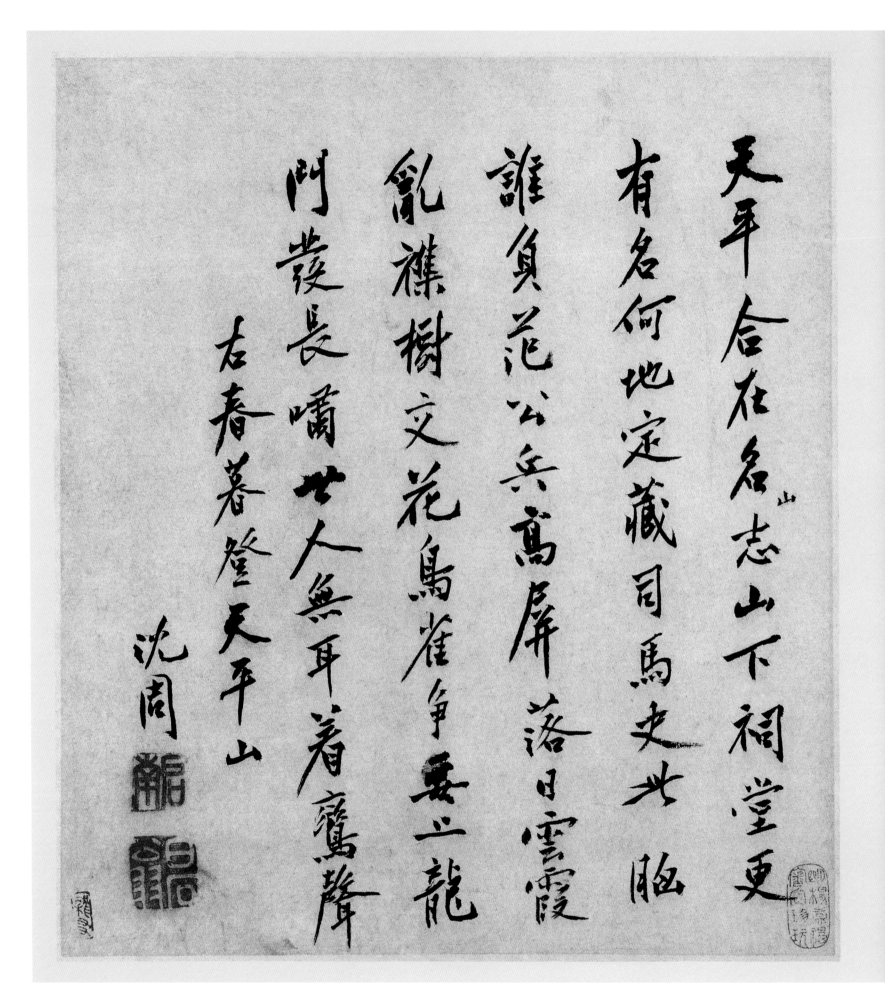

天平合在名志山下祠堂更
有名何地定藏司馬史光胝
誰負范公兵為屏落日雲霞
亂襖樹文花鳥雀爭委工龍
門煞長嘴女人無耳着鷺鸎
右春暮登天平山

沈周

吴中山水图册之六　纸本墨笔　28.5cm×25.3cm×2　故宫博物院藏

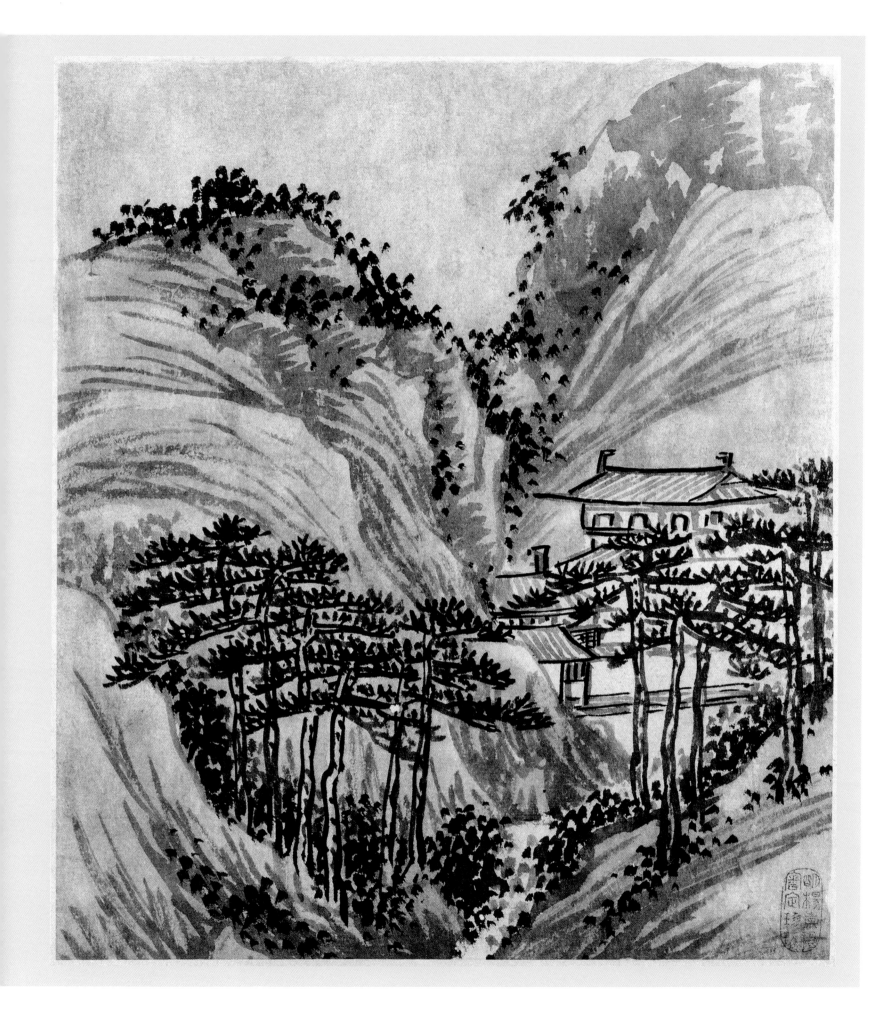

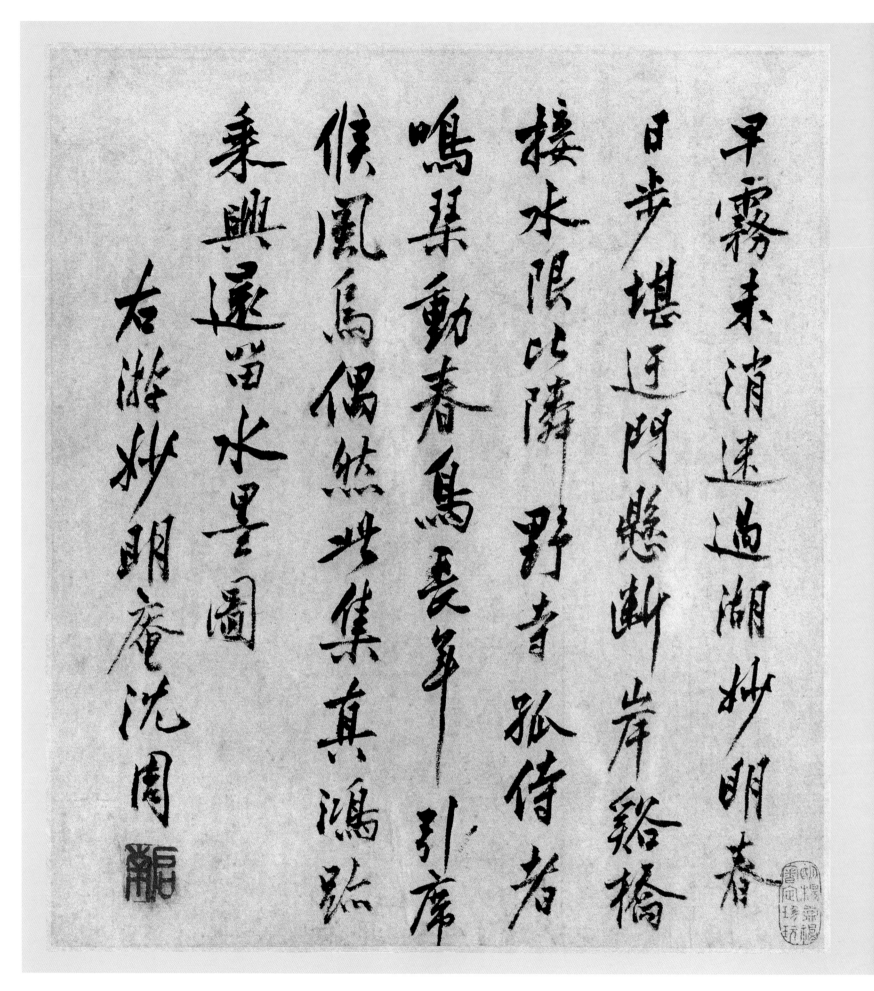

早雾未消速过湖
妙明春
日步堪迂门悬断岸络桥
接水限此陔野者孤侍者
鸣渠动春鸟长年引席
候凤鸟偶然地集真鸿迹
乘兴遥留水墨图
右游妙明庵沈周

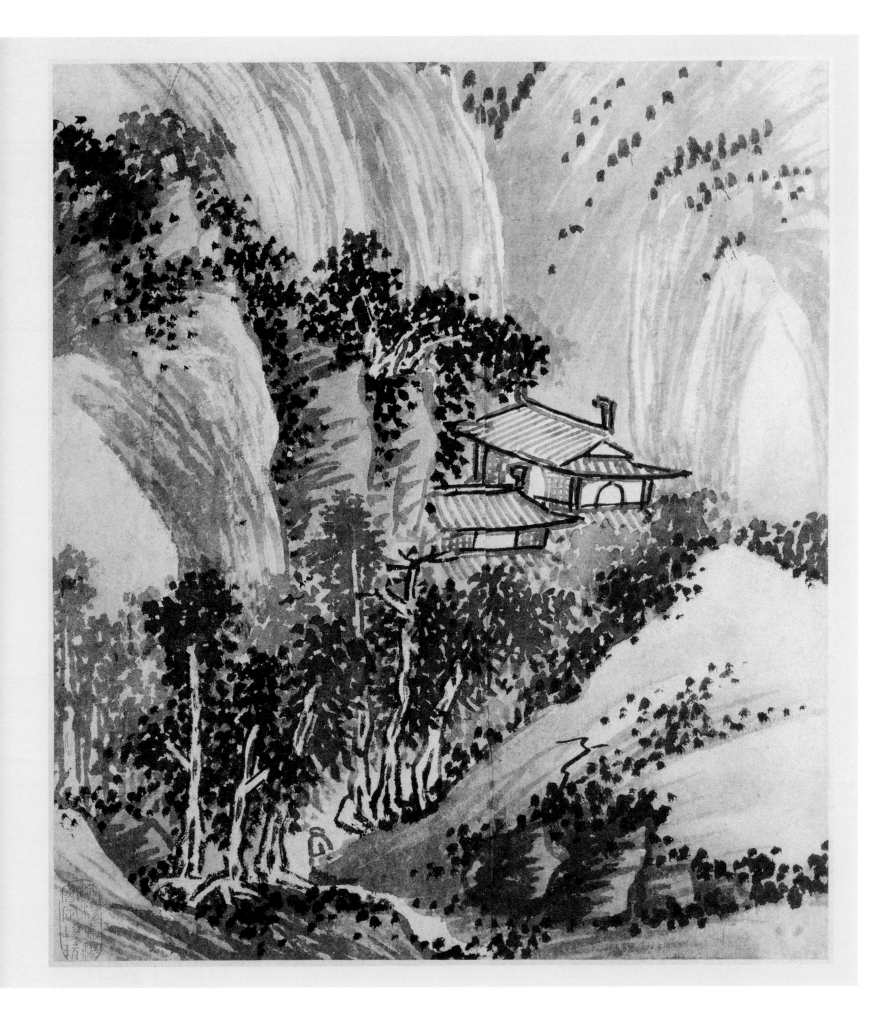

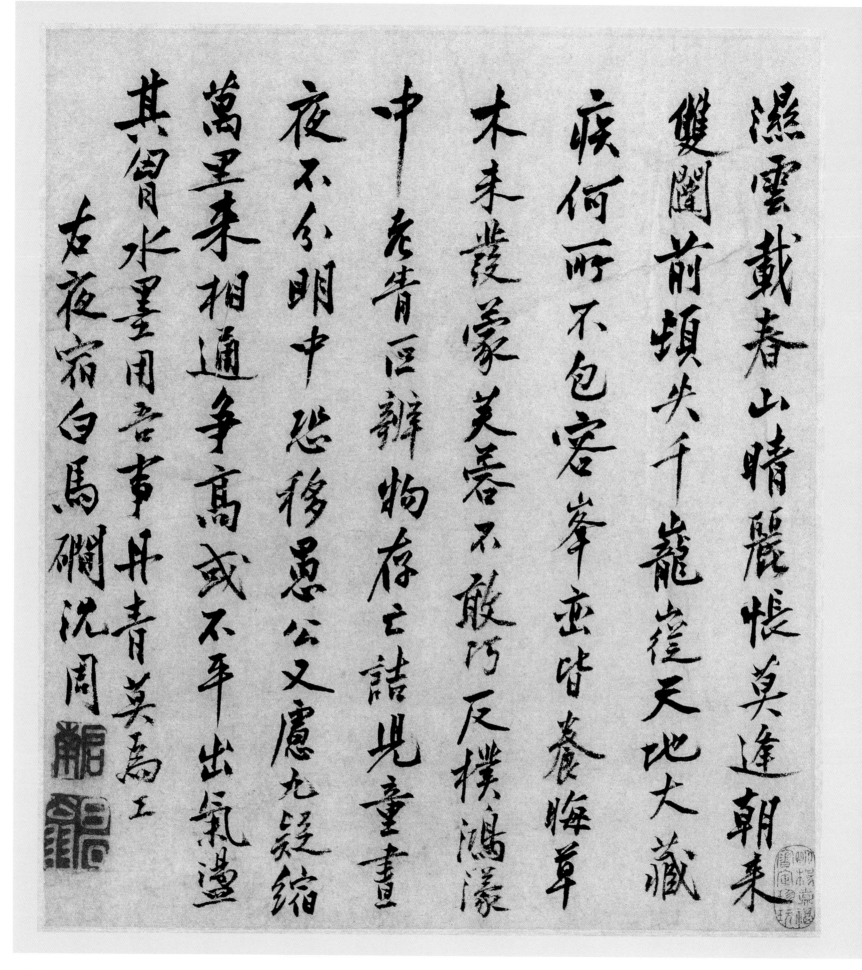

吴中山水图册之八　纸本墨笔　28.5cm×25.3cm×2　故宫博物院藏

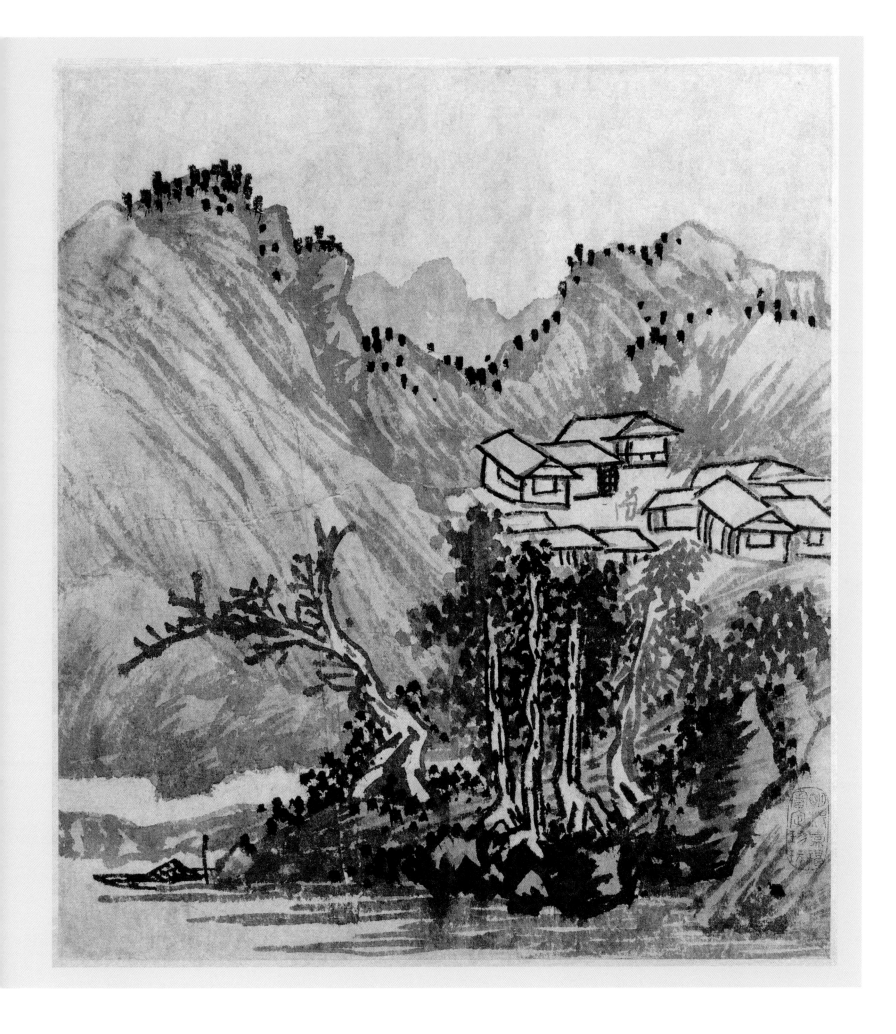

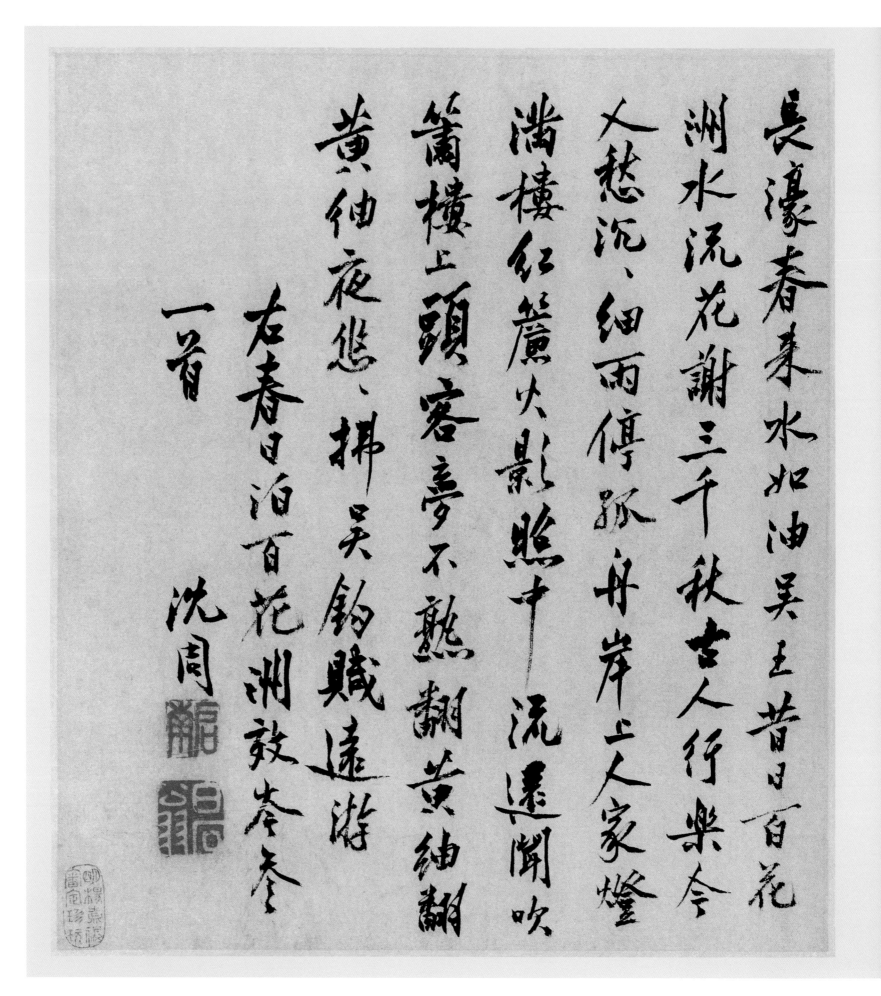

長濠春柔水如油吳王昔日百花
洲水流花謝三千秋古人行樂今
人愁沉、細雨傳孤舟岸上人家燈
滿樓紅簾火影照中流遠聞吹
篇橫上頭客夢不熟翻黃紬翻
黃紬夜態、掃吳鉤賦遠游
右春日泊百花洲敬參參
一首　　　　沈周

吳中山水圖冊之九　紙本墨筆　28.5cm×25.3cm×2　故宮博物院藏

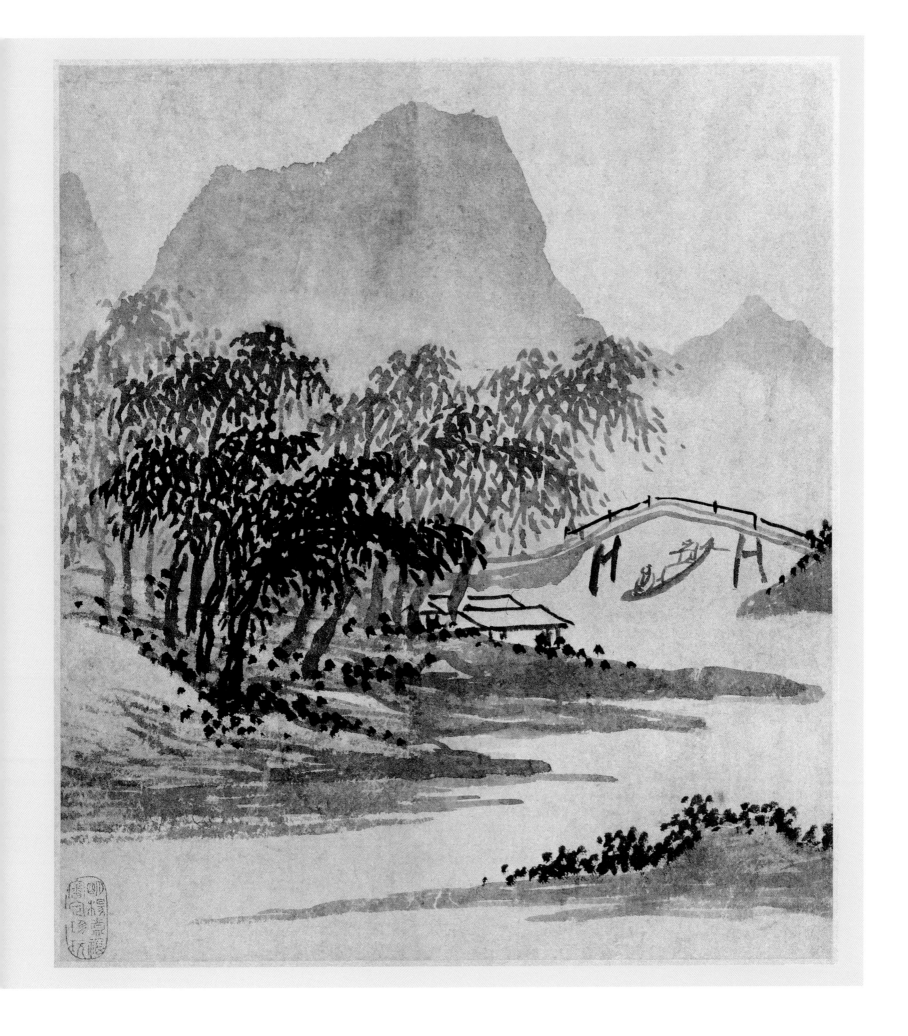

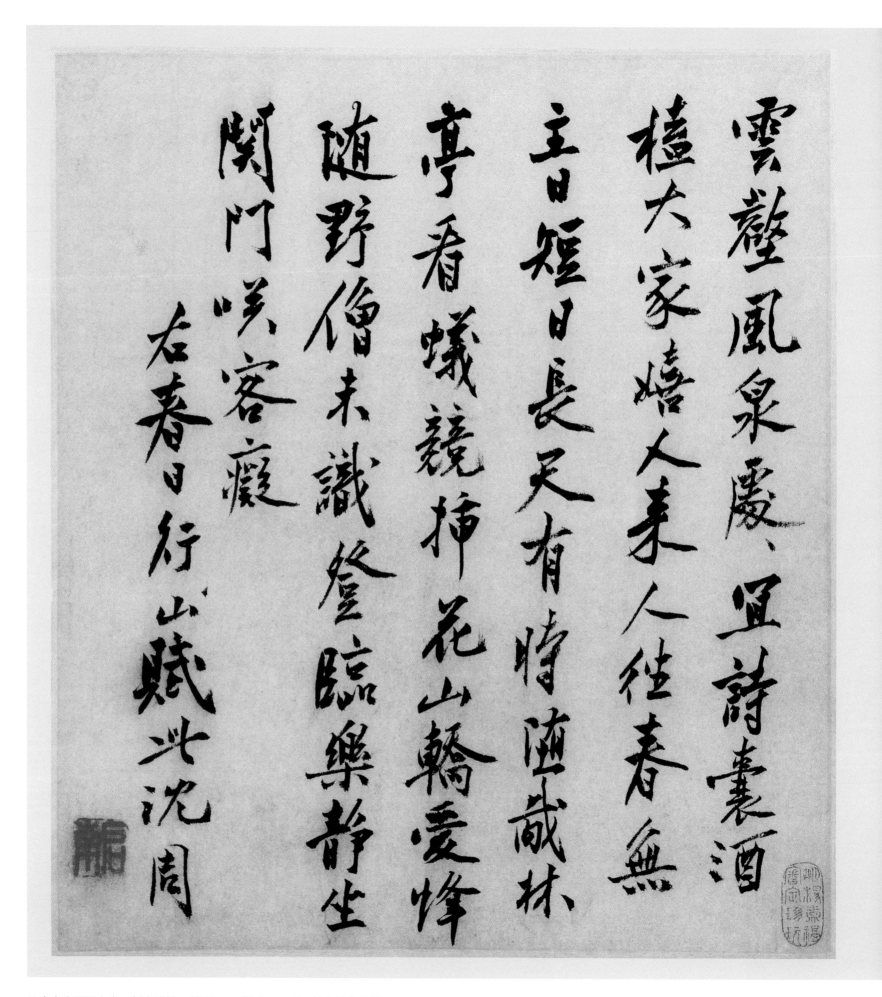

雲聲風泉慶、豈詩裏酒
檀大家嬉人来人往春無
言短日長天有時隨歲林
亭看蟻競插花山轎愛峰
隨野僧未識登臨樂靜坐
閉門吳客窺
右春日行山賦興沈周

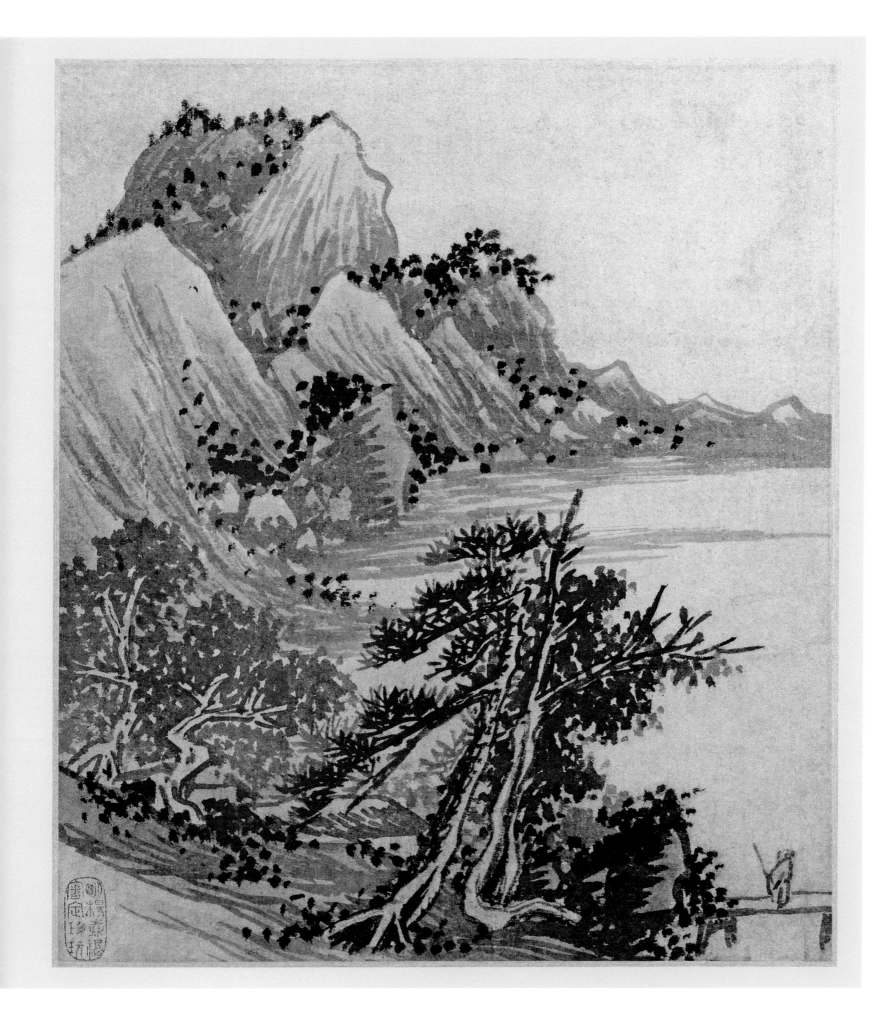

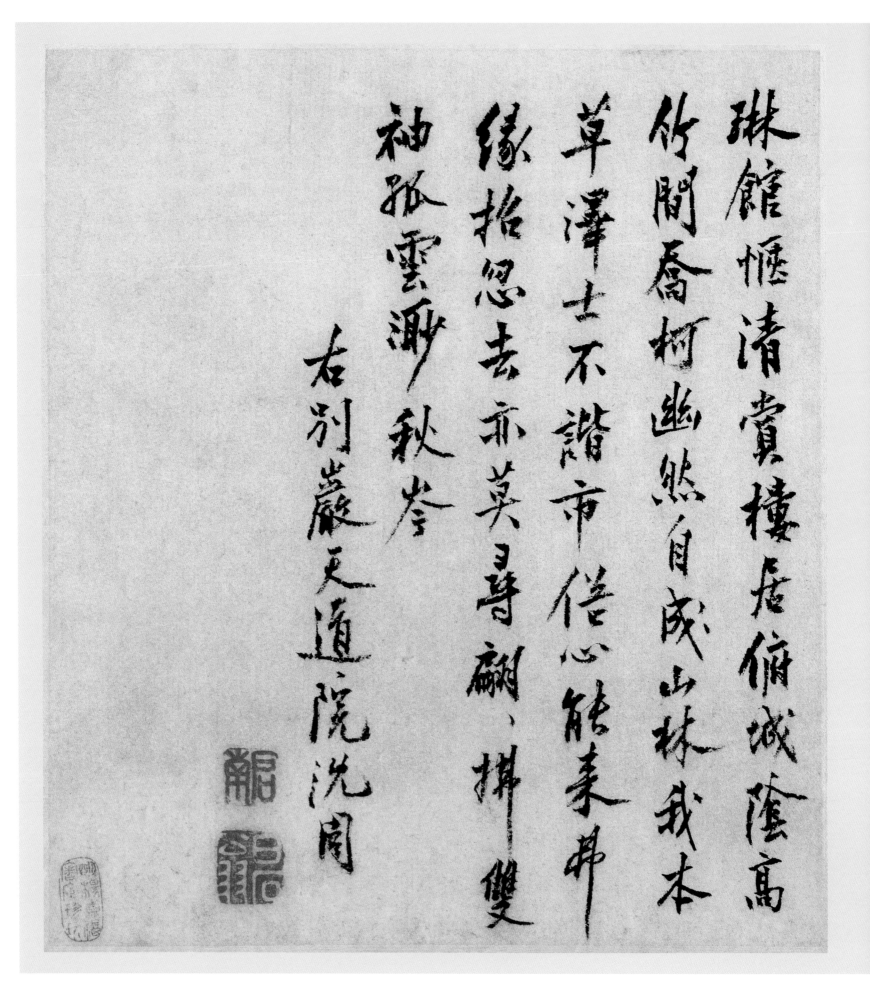

珠館恬清賞樓居俯城陰高
竹間喬柯幽然自成山林我本
草澤士不諧市倦心能素舟
緣拾恩去亦莫尋翻掉雙
袖孤雲渺秋岑

右別巖天道院沈周

吳中山水圖冊之十一　紙本墨筆　28.5cm×25.3cm×2　故宮博物院藏

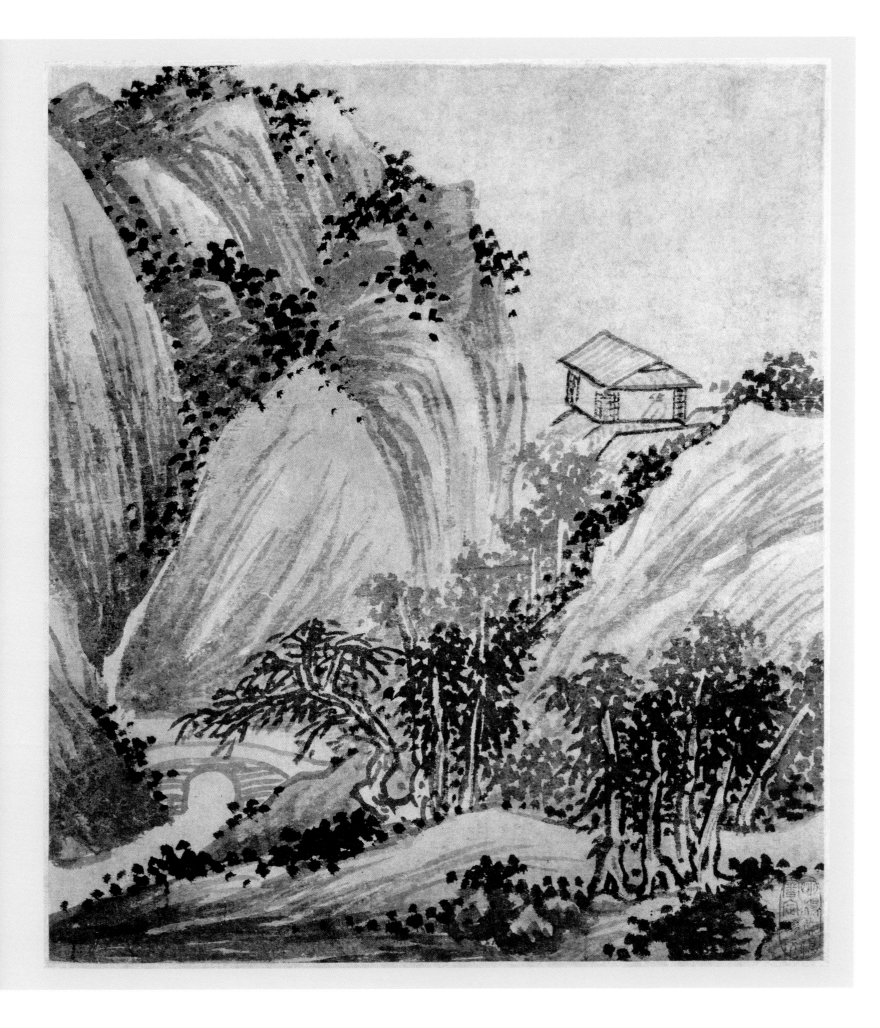

巖跡過長蕩讖此平生姤春流

方漫衍曠蕩彌十里老蒼層雲

款芽青擬玉如一明鏡穀饒銅

繡起西山落殘照掩却螺鬟美山

尔拘怨去南走太湖渙群勢灣疊

浪爭捷豆排擠我恐先我揮手唱止

湖山面好尊側皆可喜此面丘佳絕編

舟載西子芳洲有陳地肯賣脫縈綺移

家非丹砂所好在山水　右晚過長蕩沈周

吴中山水图册之十二　纸本墨笔　28.5cm×25.3cm×2　故宫博物院藏

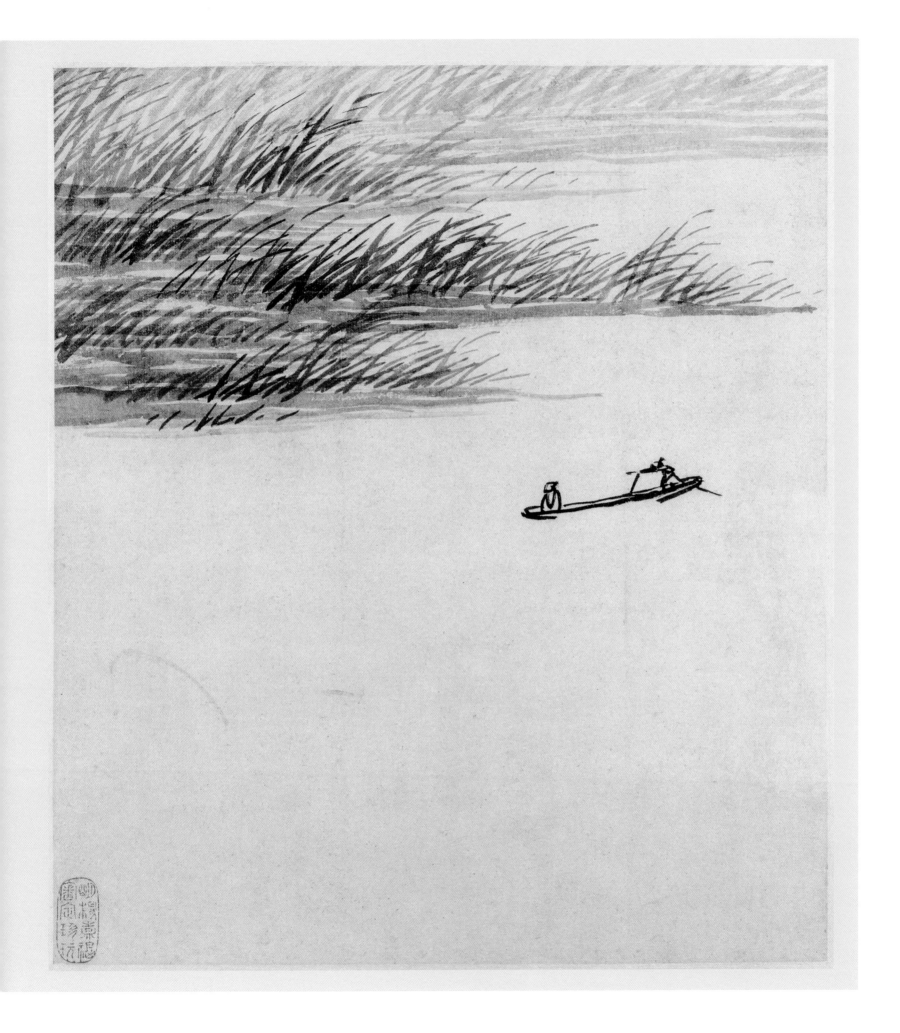

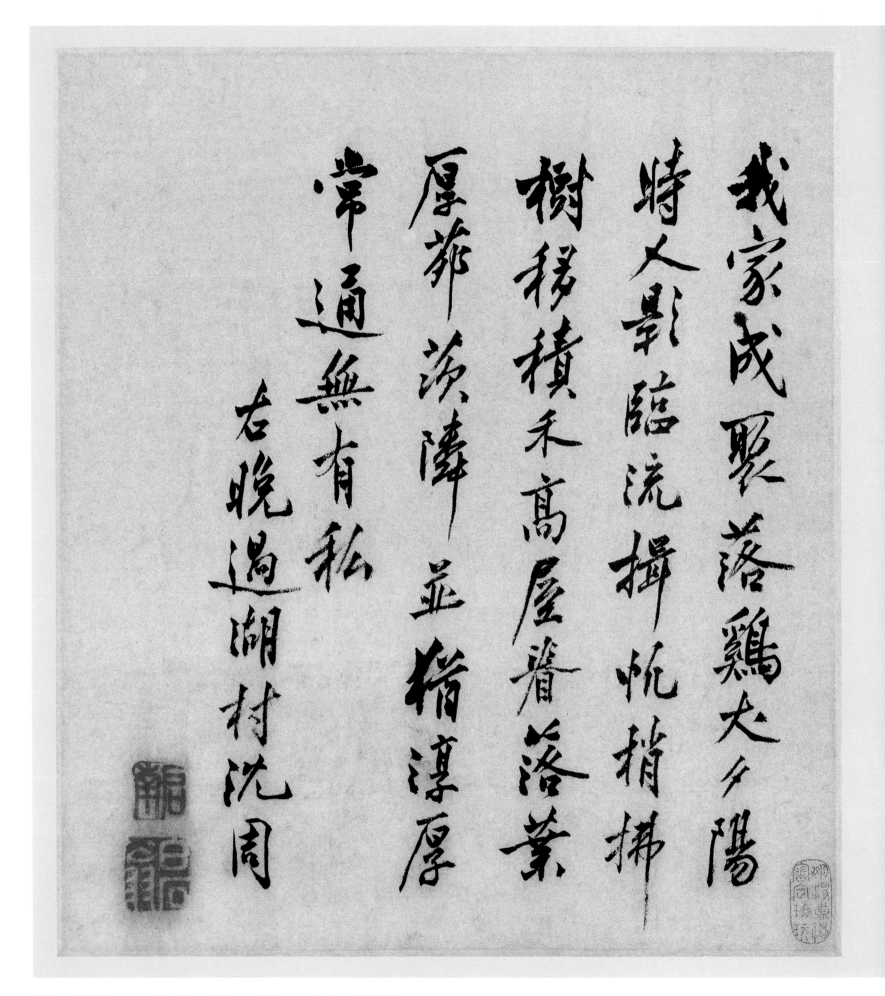

我家戍聚落雞犬夕陽
特人影臨流掃帆稍拂
樹移積禾高屋眷落葉
厚郟凓陸並楷淳厚
常通無有私
右晚過湖村沈周

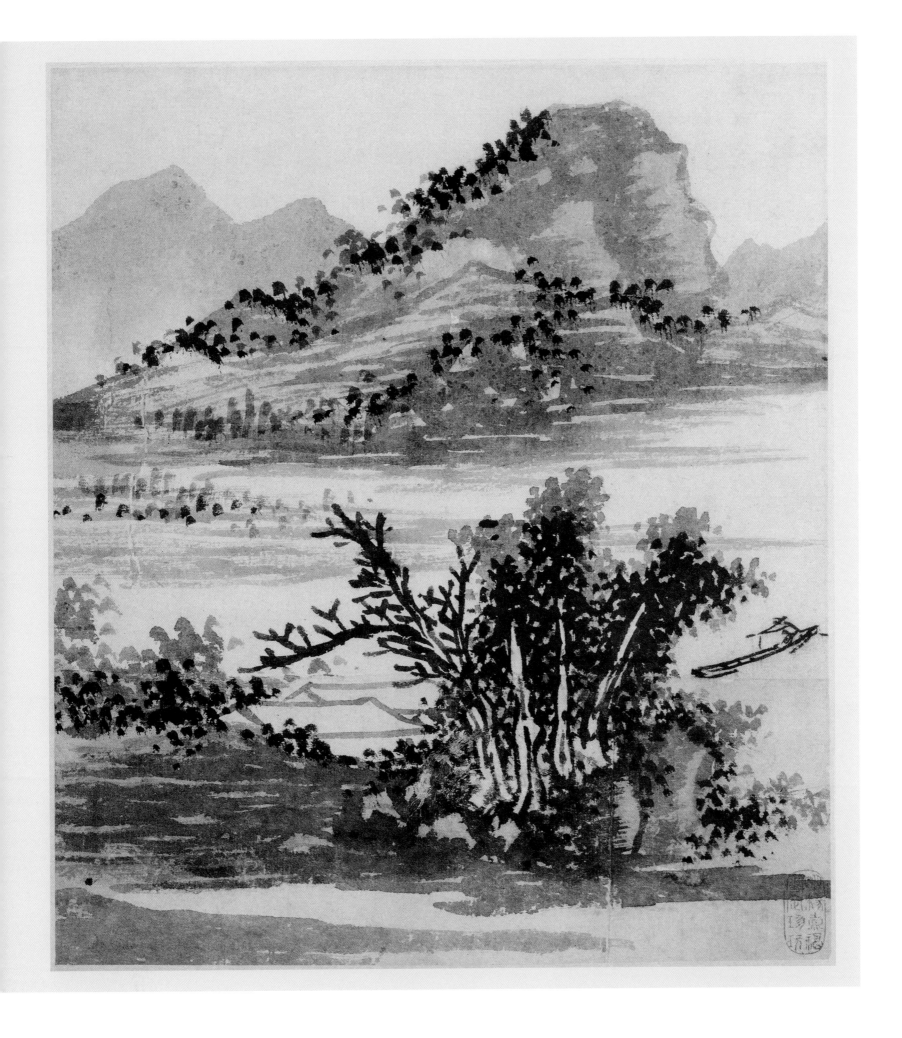

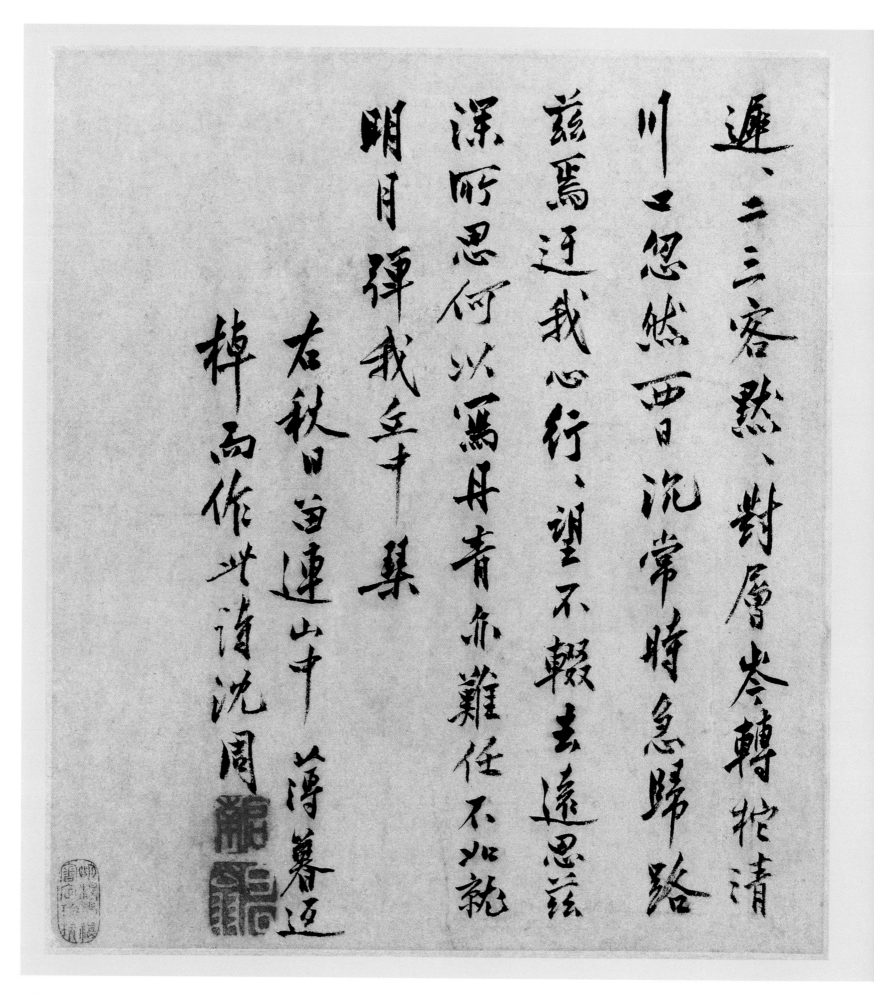

邇、二三客、默、對層岑轉柁清
川上忽然西日沈常時急歸路
茲焉迂我心行、望不輟去遠思茲
深昨思何以為丹青亦難任不如就
明月彈我玉中琴
右秋日自連山中薄暮迤
棹而作此詩沈周

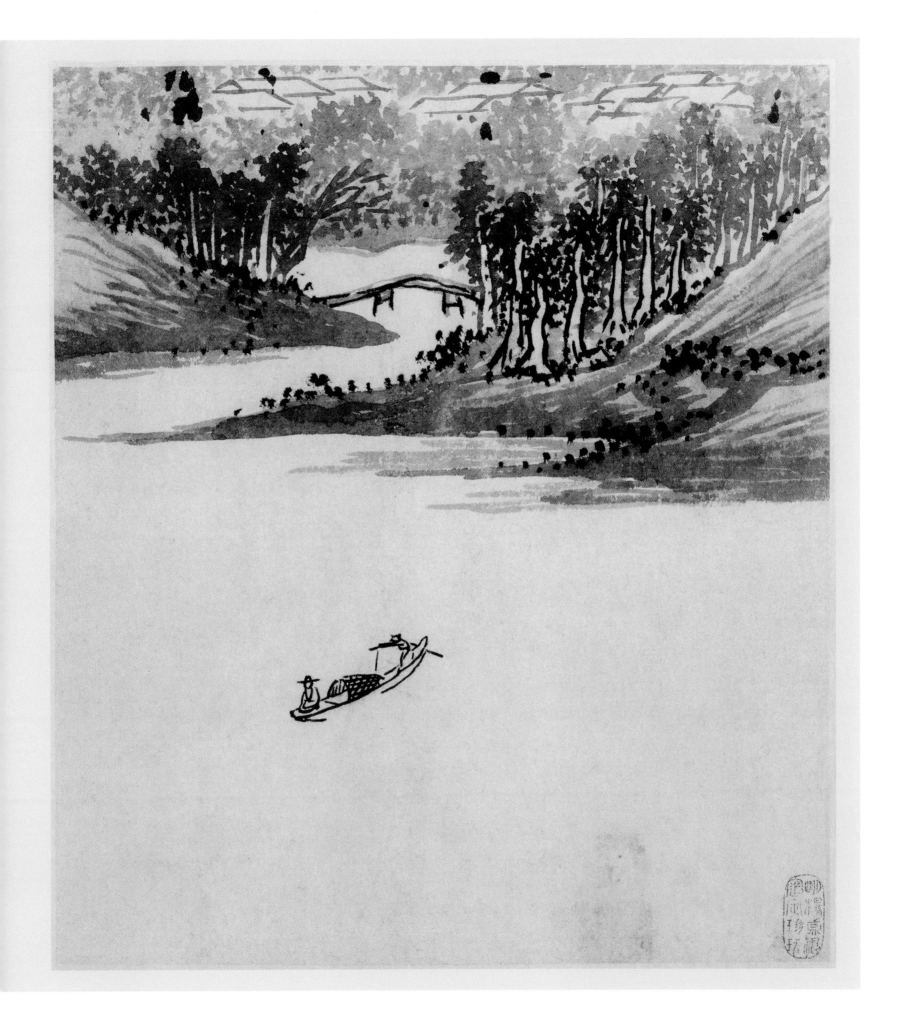

虞山我隣境，欹侧路非逼，此来
无好抱，风日虑春朝，兹藉嘉友
兴理舟，访岩荒渐喜苍翠近谿
眼岚霏消上有古松杉落，雝幢標
其下见行人往来雜僧樵我坐
意仝驰岂俩雙屐超何意谢康
乐丕湖瞑且遨

右丑中望虞山兴
吴魏庵先生同赋

沈周

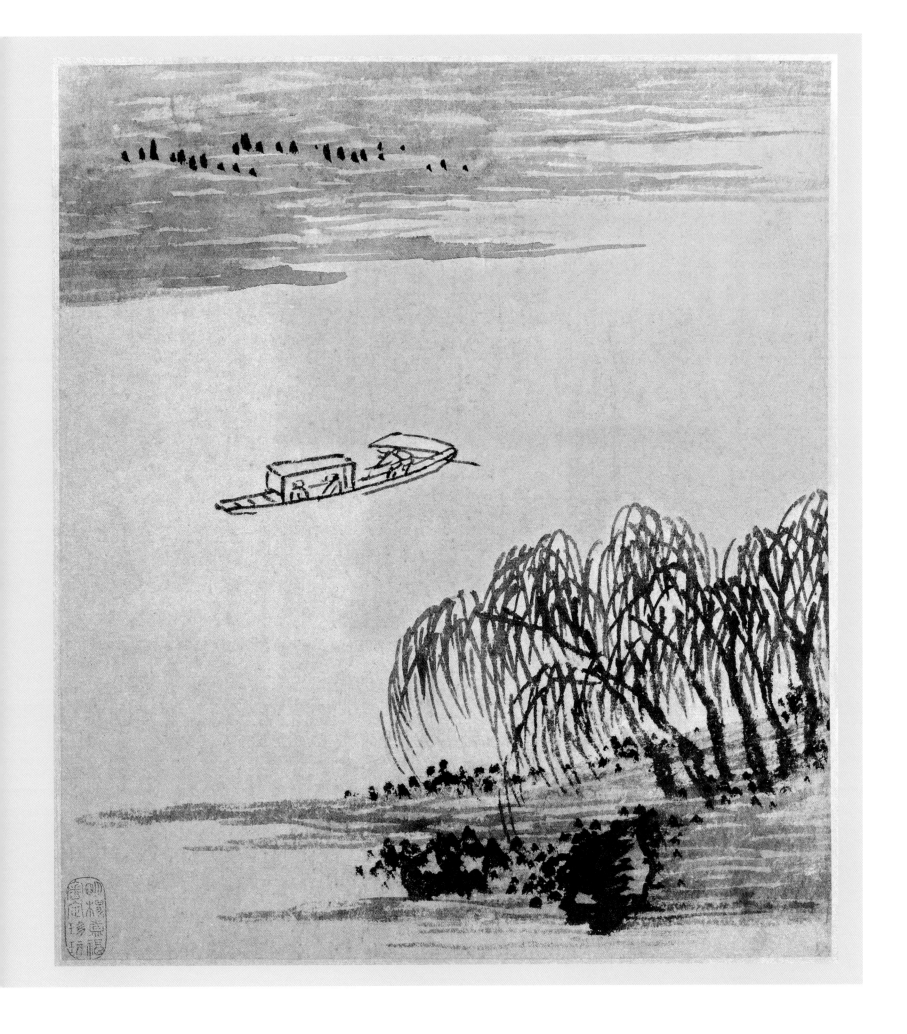

文徵明

文徵明（1470—1559），初名壁，一作璧，字徵明，号衡山，与沈周同为长洲（今江苏苏州）人。五十岁后以岁贡生荐试吏部，授翰林待诏，在京师三年即辞归。与王宠、陆师道、陈道复、王穀祥、彭年、周天球、钱谷等交往。有文学修养，是一位画家兼诗人。据《明史》载，他在年轻时，"学文于吴宽，学书于李应祯，学画于沈周"。他的书法亦精妙，工行草书，体势流利秀劲。当时与祝枝山、唐寅、徐祯卿并称为"吴中四才子"。晚年声望愈高，向他求画者络绎不绝，终日车马盈门，有的以重金争购其画。

他的绘画作风，早年细致清丽，中年用笔粗放，晚年则粗细兼具，得清润自然之致。流传作品如《春深高树图》《真赏斋图》与《山雨图》《古木寒泉图》，即是两种画风，前者工，后者放。文徵明的作品亦有兼工带写的，如《临溪幽赏图》《绿阴长夏图》《万壑争流图》等。

与古为徒

——文徵明的书画鉴藏与创作

张　桐

一

文徵明，初名壁，一作璧，后以字行，又改字徵仲，号衡山居士，长洲人。文师吴宽，书学李应祯，画学沈周，与唐寅、祝允明、徐祯卿并称"吴中四才子"。擅画山水，人物、花鸟亦精，在绘画史上与沈周、唐寅、仇英并称"吴门四家"，并开创吴门画派，影响并领导了明中叶的画坛风尚。

文徵明出身于官宦家庭。文徵明的父亲文林（1445—1499），字宗儒，成化八年（1472）进士。初知永嘉县，改知博平县，历迁南京太仆寺丞。后因病告归，复起为温州知府。他的叔叔文森（1462—1525），字宗严，成化二十三年（1487）进士，历庆云、郓城二县县令，御史，南京太仆寺少卿。由于文徵明的母亲去世较早，他大部分的时间跟随父亲宦游四方。文林与文森不仅仕途畅达，与吴中名士都有较深厚的友谊。"辋川图画渭城诗，千里相看有所思。老画碧桃山色在，刘郎去后沈郎悲。刘完庵、沈石田皆以诗画擅名，壬辰春，完庵卒，而以规持是图在京邸索题，因录如右。八月廿六日，文林识"，沈周《崇山修竹图》后的这段题跋，让我们看到文林与沈周、吴宽、刘珏之间的友情。文徵明正是通过父亲的朋友圈，得以参加文人雅集，结交有识之士，并由此得到了最好的学习机会。

何良俊在《四友斋丛说》里回忆道："见衡山常称我家吴先生、我家李先生、我家沈先生，盖即匏庵、范庵、石田，其平生所师事者，此三人也。"文徵明这三位业师除了专业所长外，亦都是吴中重要的收藏家。吴宽（1435—1504），字原博，号匏庵。成化壬辰科状元，官至礼部尚书。其在苏州所居东庄，是苏州文人雅集和鉴赏书画的重要场所，沈周就曾为他绘制《东庄图》册。此外，吴宽所著《家藏集》中就有近三百篇书画题跋，可见其鉴藏书画之广泛。吴宽藏品中重要的有李公麟的《番王礼佛图》、王齐瀚的《勘书图》、牧谿的《写生卷》等。

弘治四年，文徵明开始跟从李应祯学习书法。李应祯对于摹古与个人风格的评论，为文徵明的书法以及绘画创作带来重大的影响，这些影响在文徵明为李的藏品所作题跋中随处可见。李氏家藏最为珍贵的黄庭坚《诸上座帖》，对他女婿祝允明的草书影响深远。而他对钟繇《荐季直表》、颜真卿《刘中使帖》的鉴定意见，日后又给文徵明带来了启发。

除了受母亲祁守端的指导外，在绘画上，对文徵明影响最大的莫属沈周。沈周的祖父沈澄、父亲沈恒、伯父沈贞都是诗人兼画家，且家藏丰富。沈氏家藏重要的特色是董源、巨然以及"元四家"的作品。比如董源的《溪山行旅图》、许道宁的《关山密雪图》、黄公望的《富春山居图》、王蒙的《太白山图》等。作为业师，沈周对于学生除了言传身教外，还会拿出自己的藏品让学生临摹。文徵明在回忆老师时曾赞誉道："佳时胜日，必具酒肴，何近局，从容谈笑。出所蓄古图书器物，相与抚玩品题以为乐。晚岁名益盛，客至亦益多，户履常满。先生既老，而聪明不衰，酬对终日，不少厌怠。风流文物，照映一时。百年来东南文物之盛，盖莫有过之者。"

二

"学书与学画不同。学书有古帖，易于临仿，即不必宋唐石刻，随世所传，形模辄似。赵集贤云：'昔人得古帖数行，专心学之，遂以名世。'或有妙指灵心，不在此论矣。画则不然，要需酝酿古法，落笔之顷，各有师承，略涉杜撰，即成下劣，不入具品，况于能、妙？乃断素残帧，珍等连城，殊不易致。"

晚明大收藏家董其昌在《题唐宋元名人真迹画》里细数元末以来江南地区书画收藏以及对吴派绘画创作的影响。绘画史上赫赫有名的"明四家"，无不受私家藏品的浸润。画家在受业于老师的同时，更重要的是师法古人，通过临摹宋元佳作，不断提升自己的鉴赏力以及笔墨韵味。

文徵明便是这样一位画家。他对书画的见解，一部分依赖于文字记载，一部分依赖于古物本身。在去往南京或其他地方的旅

行中，他也在研究当地的藏品。即便在苏州，艺术品也源源不断地被带到停云馆等待他的鉴赏。天赋与赏鉴经历塑造了他的鉴定眼光，与此同时，文徵明对于书法或者绘画的评价观点也成为同时代收藏家的参考标准。

后人从他的绘画或书法作品题跋上辑录下来的只言片语，有的是应收藏家的要求所写，有的是文徵明对作品的感性抒发，有的仅仅是借助知识储备及观画眼光所做出的时代判断。尽管这些言论比较简短，但它们反映出的文徵明的艺术趣味所涵盖的范围，比我们过去所了解的更为广泛。他的兴趣点几乎涵盖了所有的绘画种类与风格，而这些鉴赏观念也在无形中指导着他的绘画创作。

据不完全统计，在传世作品中，文徵明所收藏的名画有扬无咎的《四梅花图》、赵孟坚的《墨兰图》、黄公望的《溪山雨意图》、柯九思的《竹谱》、沈周的《辛夷墨菜图》卷等。此外，他更多的收藏散见于著录文献中，而经其鉴别过目的作品，更是数不胜数。从中我们可以看出文徵明艺术趣味的选择，这些作品同时也在不断塑造着文徵明的绘画风格。

三

文徵明曾自谓："余有生嗜古人书画，尝忘寝废食。每闻一名绘，即不远几百里，扁舟造之，得一展阅为幸。"今天从《甫田集》以及《钤山堂书画记》中可略览他藏品之盛。鉴藏与摹古是文徵明书画创作的重要源泉。他的绘画风格取法于董巨流派的米氏父子以及"元四家"，其中又以赵孟頫用力最深。

故宫博物院藏文徵明《仿米氏云山》卷后有一长跋，表达了画家对米氏云山的喜好："徵明于画独喜'二米'，平生所见南宫特少，惟敷文之际屡屡见之。所谓《潇湘图》《大姚山图》《湖山烟雨》《海岳庵》《苕溪春晓》，皆妙绝可喜，《苕溪》尤秀润，旧题为元晖，而沈石田先生独以为南宫之迹，大要父子无甚相远。余所喜者，以能脱略画家意匠，得天然之趣耳。"

由此可见，文徵明一生所见米氏云山，对他创作的巨大影响。本书中所收故宫博物院藏《山水图》册之三、辽宁省博物馆藏《烟江叠嶂图》页，都是他取法"二米"之作，树石以米点营造出蓊郁迷离的氛围，正如周天球题诗中所云："积雨云犹湿，重林路未开。"

文徵明的山水画有粗笔、细笔两种面貌。粗笔主要师法"二米"、黄公望。这类风格在他的弟子谢时臣、陈淳、钱谷等人那里得到了继承与发扬；而后更为大家所熟知的则是他的细笔山水，我们这本书中所选作品大都是细笔山水。这类作品以师法王蒙、赵孟頫、赵伯驹等着力最多。

王蒙山水中细密秀润的皴法以及卷曲的云头，这种典型的面貌在文徵明作品中也很常见。文徵明的老师沈周曾藏有王蒙早年力作《太白山图》，文很有可能就临摹过此图。在一张文徵明六十六岁所作的《仿王蒙山水》轴中，董其昌称赞此图："文待诏仿黄鹤山樵，几欲乱真。"作为文徵明的老师，沈周对王蒙的推崇，无疑也影响到了学生的选择。

对于赵孟頫的追摹，可以从文徵明的书法与绘画两个方面看出。赵孟頫的画迹，他过眼甚多：嘉靖十一年从松江朱氏借观《袁安卧雪图》，嘉靖十八年临摹《芭蕉仕女图》，其后又得观赵孟頫的《水村图》《鹊华秋色图》……赵孟頫的细笔小青绿风格作品，对于文徵明《后赤壁图》卷、《陆羽烹茶图》这类设色作品的创作具有借鉴作用。此外于设色处，对他产生影响的还有元代画家钱选。

文徵明的书画创作成就，一方面得益于吴地精英文人作为业师的指导，另一方面则有赖于明代中叶苏州地区书画的流通。他一生所收藏以及经眼的书画作品甚多，在研究、鉴赏、临摹古画中，文徵明形成了自己独特的风格面貌。唐寅、仇英的早逝，使得他成为继沈周之后，苏州最具影响力的画家及鉴藏家，而他的子孙后代以及众多学生为吴派风格的扩张起到了重要的推动作用。这种局面一直延续到松江地区董其昌、陈继儒的崛起，才有所改变。

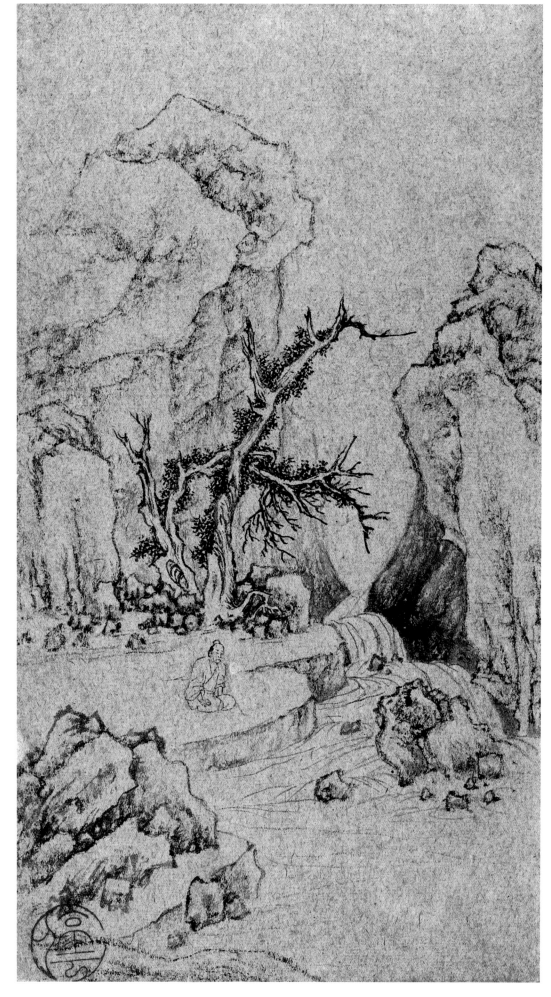

山水图册之一
纸本墨笔
28.6cm×15.9cm
故宫博物院藏

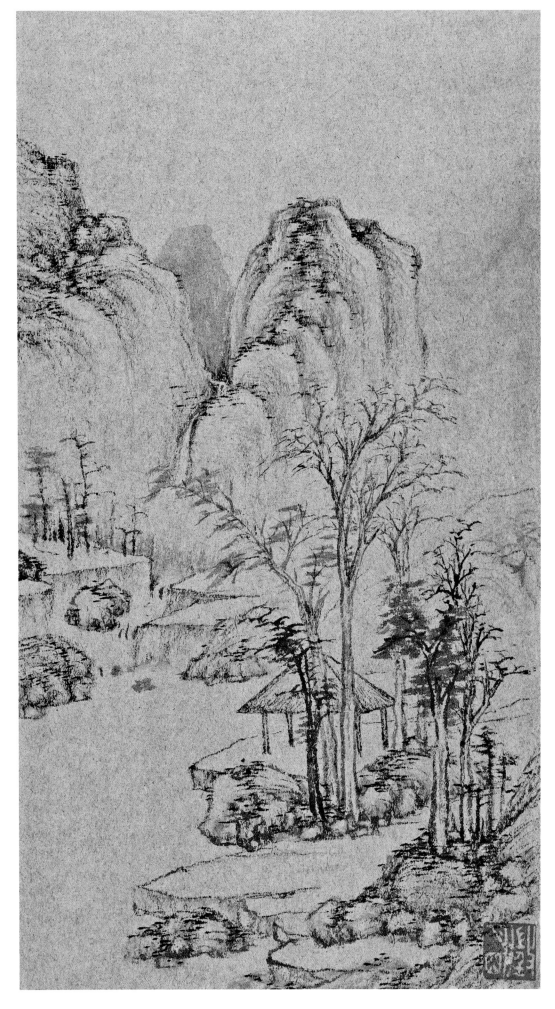

山水图册之二
纸本墨笔
28.6cm×15.9cm
故宫博物院藏

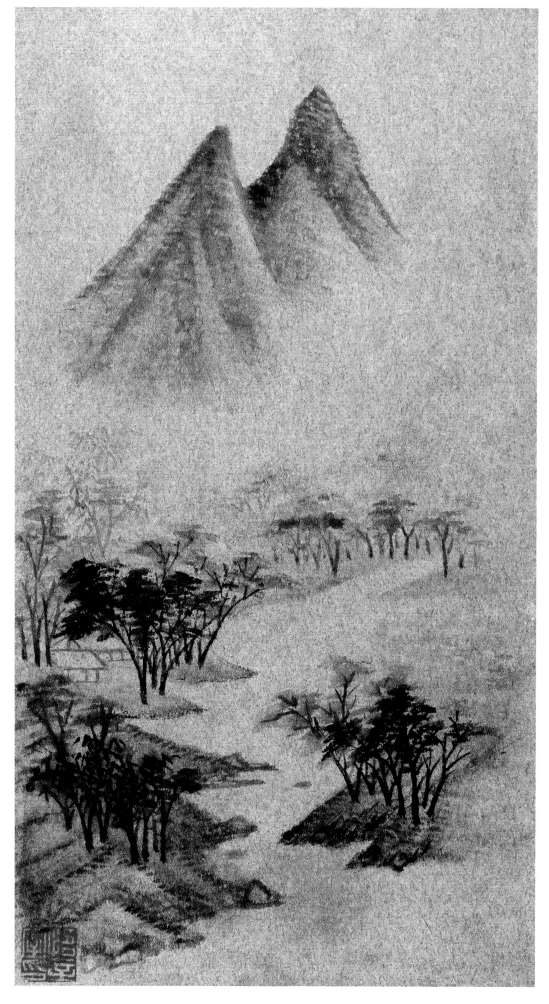

山水图册之三
纸本墨笔
28.6cm×15.9cm
故宫博物院藏

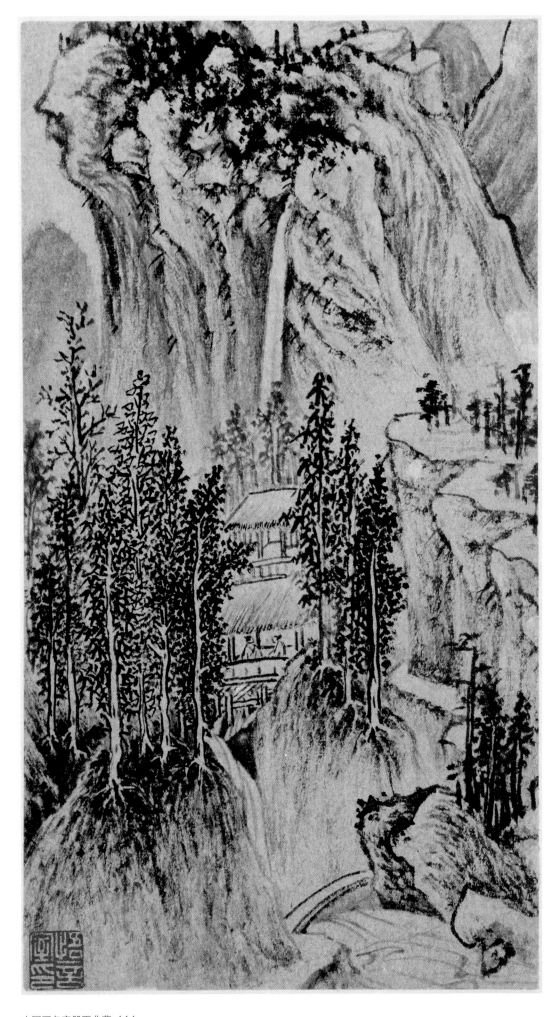

山水图册之四
纸本墨笔
28.6cm×15.9cm
故宫博物院藏

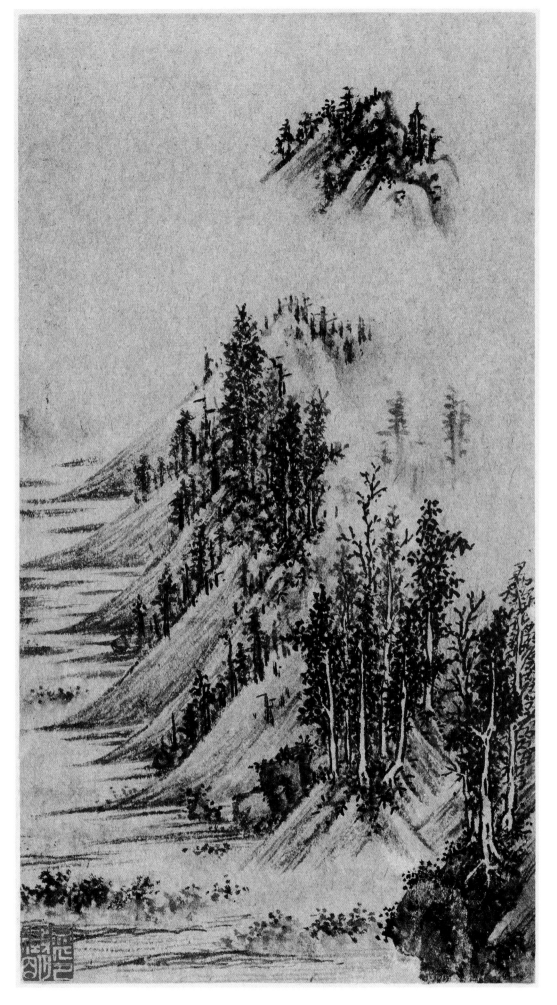

山水图册之五
纸本墨笔
28.6cm×15.9cm
故宫博物院藏

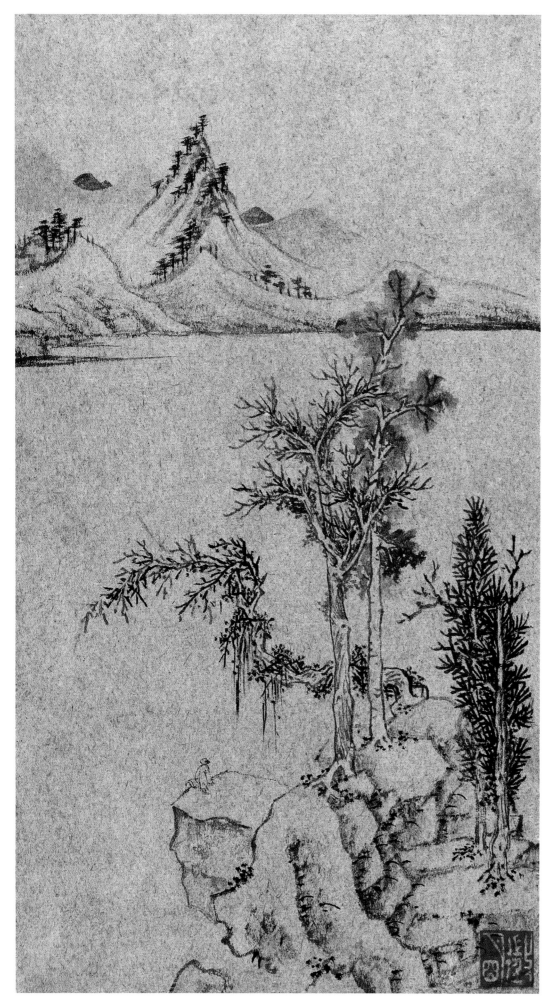

山水图册之六
纸本墨笔
28.6cm×15.9cm
故宫博物院藏

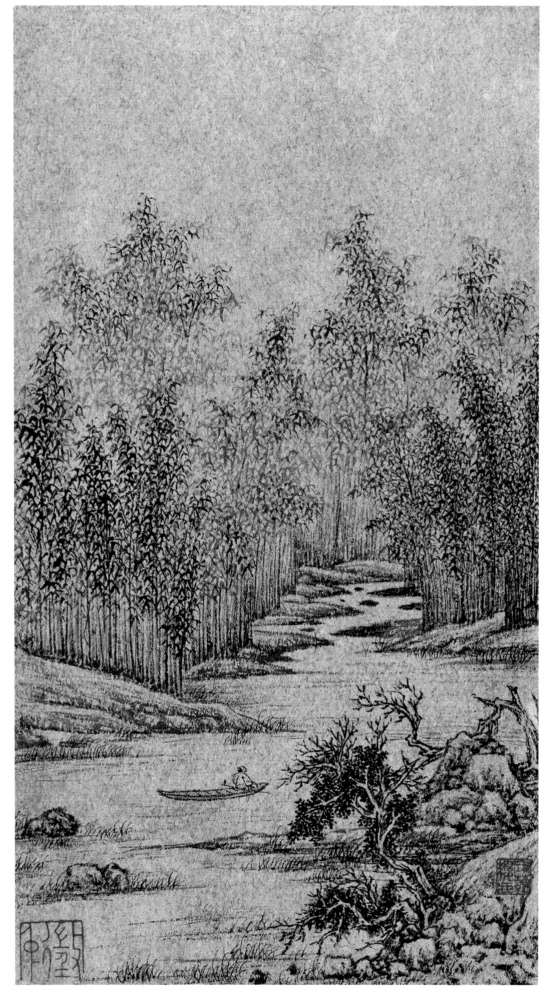

山水图册之七
纸本墨笔
28.6cm×15.9cm
故宫博物院藏

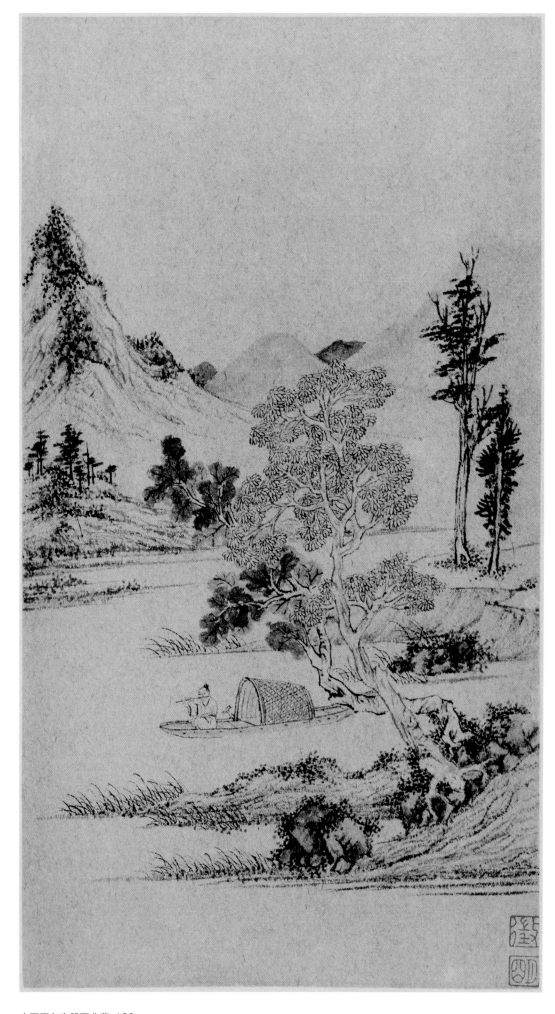

山水图册之八
纸本墨笔
28.6cm×15.9cm
故宫博物院藏

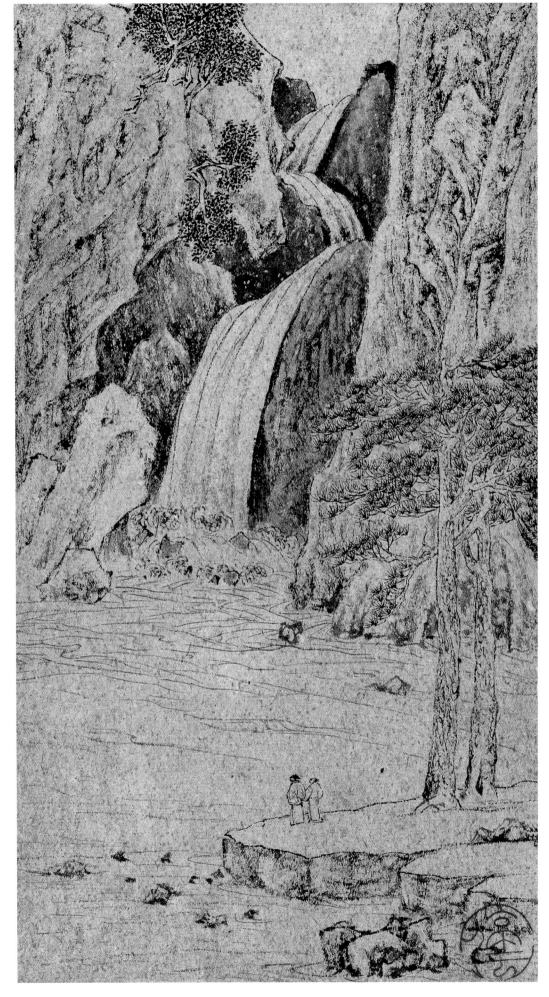

山水图册之九
纸本墨笔
28.6cm×15.9cm
故宫博物院藏

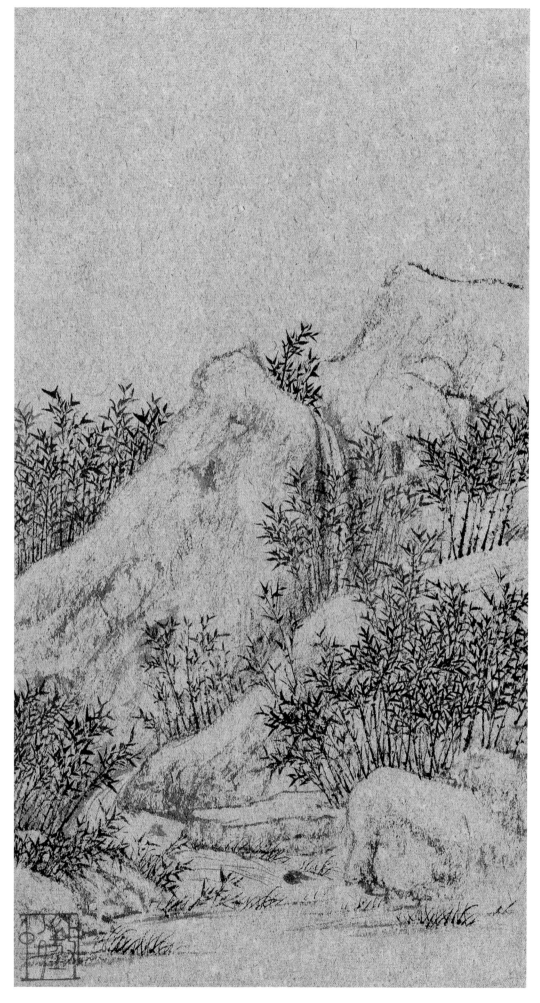

山水图册之十
纸本墨笔
28.6cm×15.9cm
故宫博物院藏

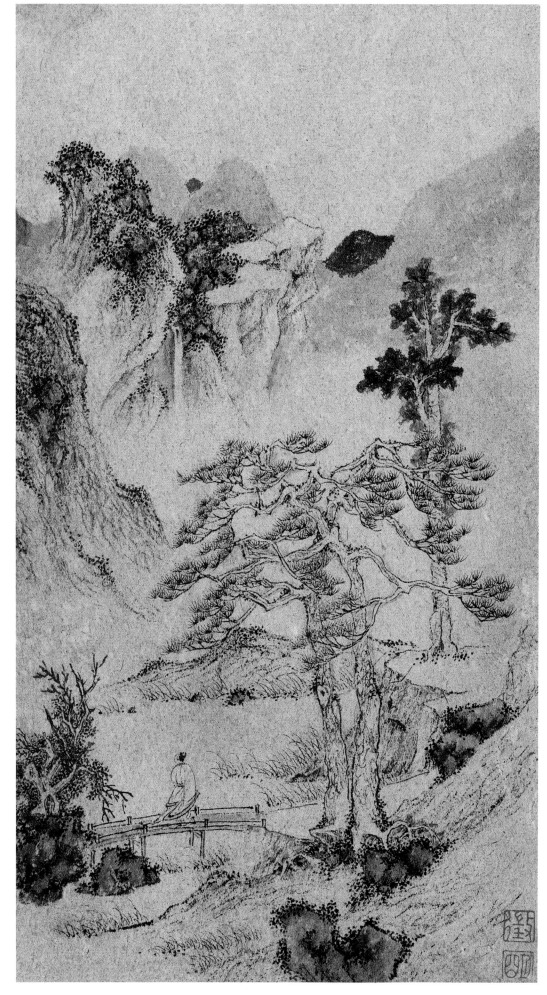

山水图册之十一
纸本墨笔
28.6cm×15.9cm
故宫博物院藏

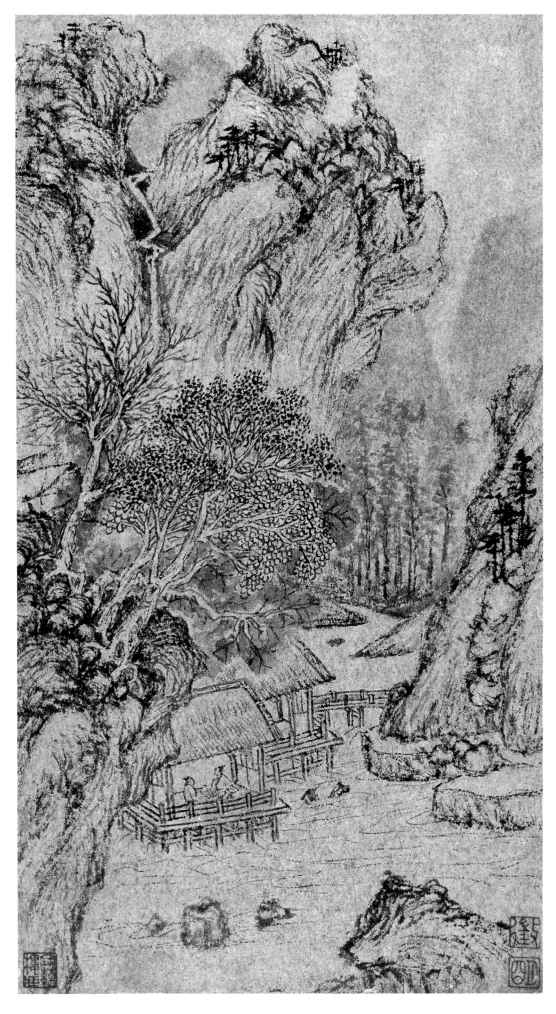

山水图册之十二
纸本墨笔
28.6cm×15.9cm
故宫博物院藏

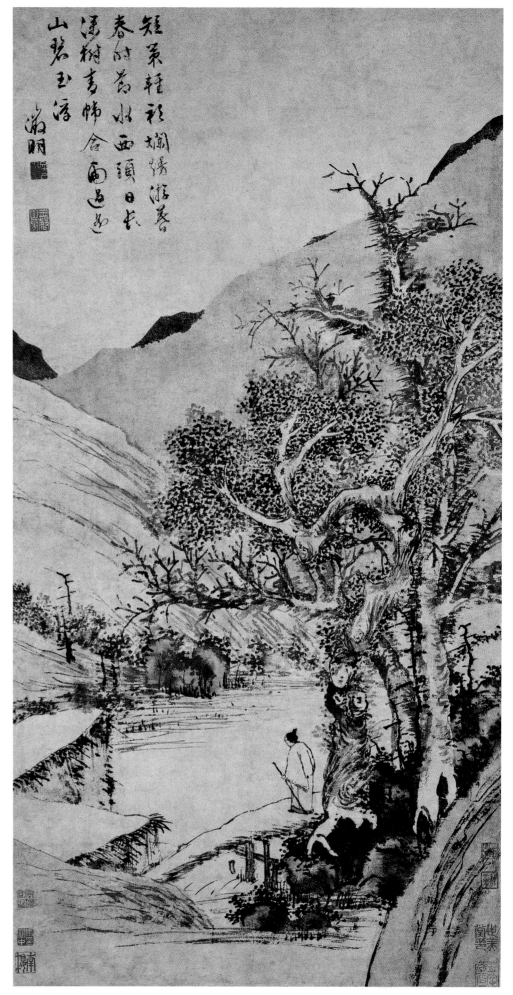

溪桥策杖图页
纸本墨笔
96cm×49cm
故宫博物院藏

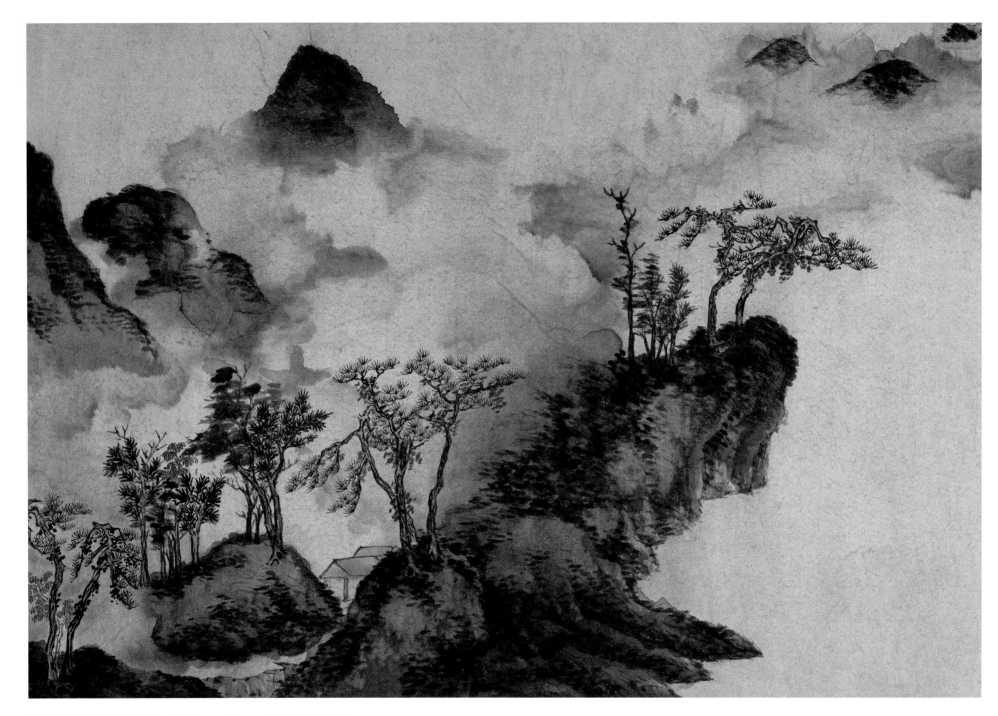

烟江叠嶂图页　纸本设色　49.95cm×73cm　辽宁省博物馆藏

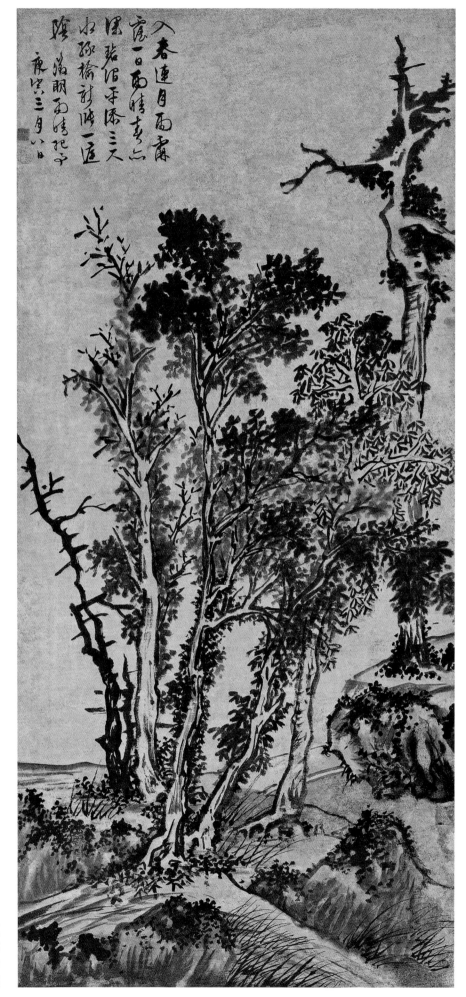

雨晴纪事图页
纸本墨笔
129.7cm×60.3cm
故宫博物院藏

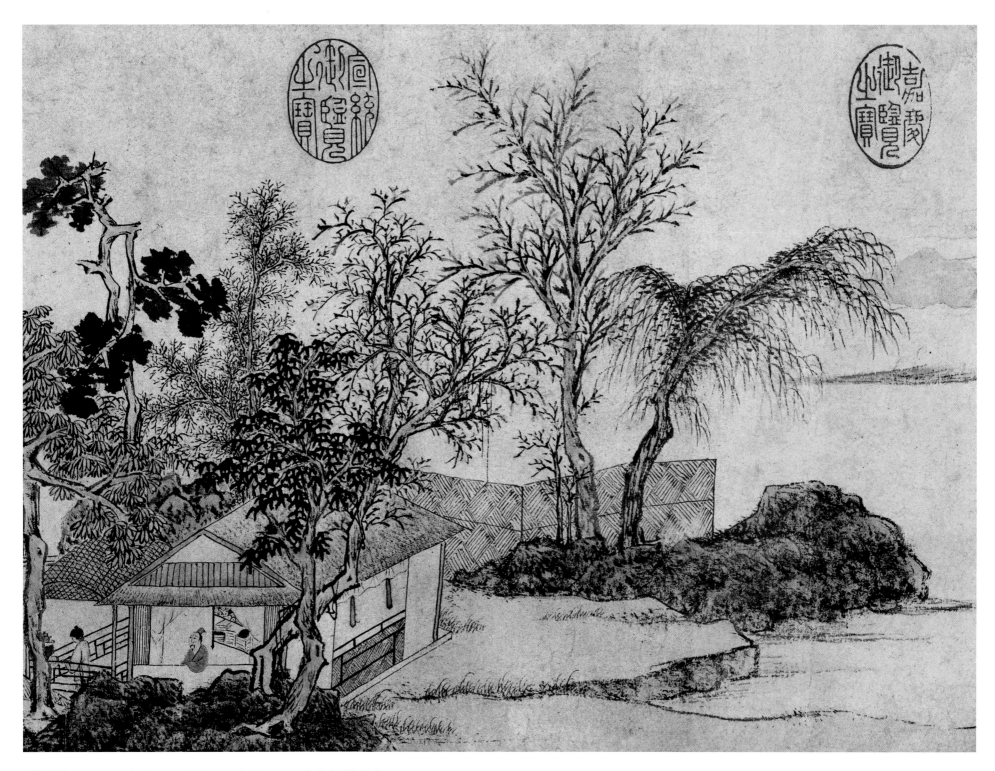

林榭煎茶图册之一　纸本设色　25.7cm×34.7cm　天津艺术博物馆藏

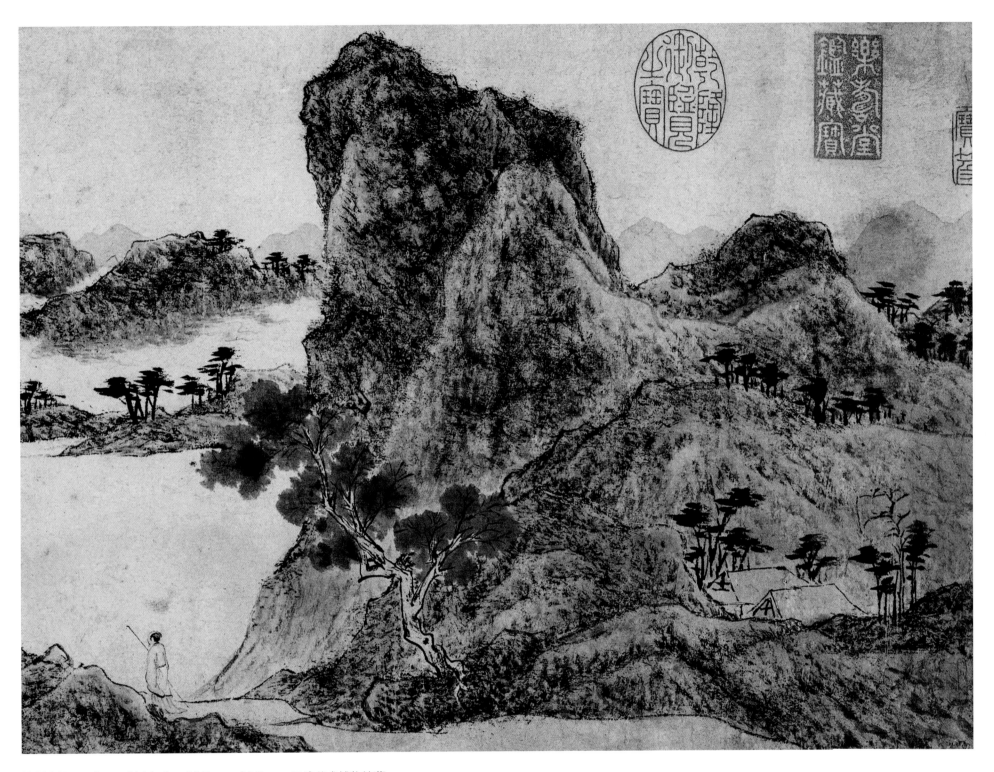

林榭煎茶图册之二　纸本设色　25.7cm×34.7cm　天津艺术博物馆藏

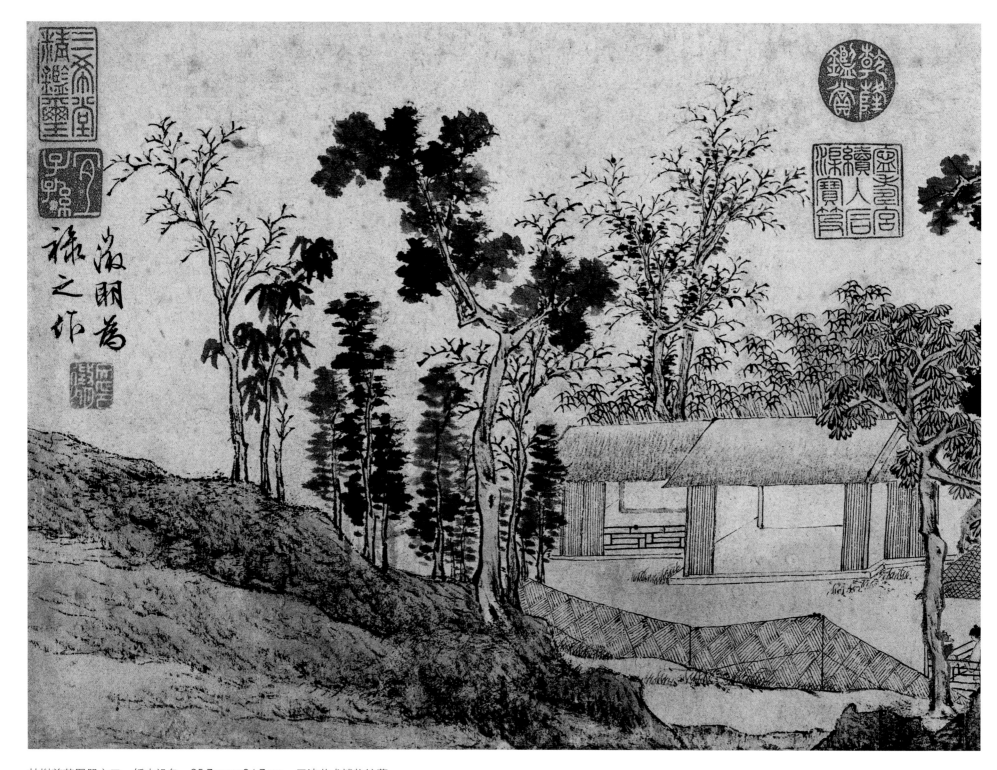

林榭煎茶图册之三　纸本设色　25.7cm×34.7cm　天津艺术博物馆藏

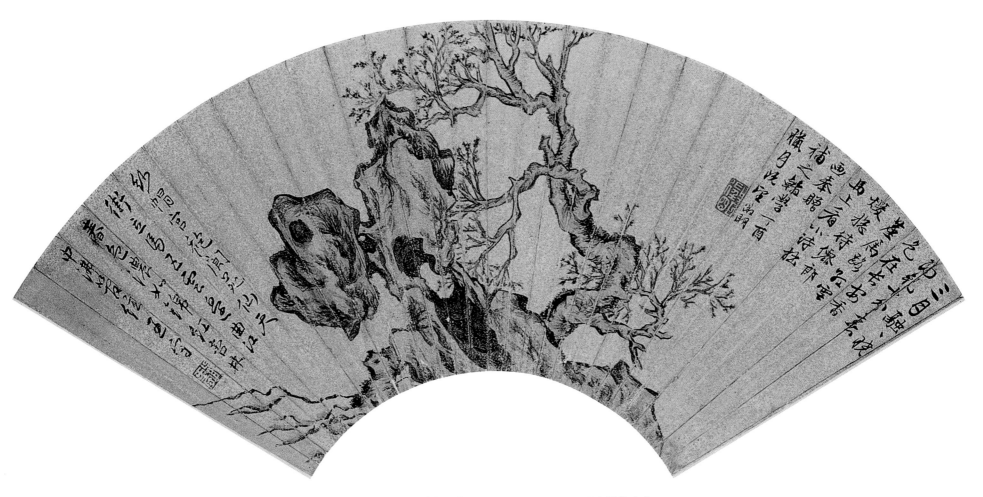

结杏湖石图扇页　金笺设色　18.6cm×51.5cm　故宫博物院藏

青藤　白阳

青　藤——徐　渭

徐渭（1521—1593），明代文学家、书画家。字文清，更字文长，号天池山人，晚号青藤道士等。山阴（今浙江绍兴）人。善诗文，工书法。中年始学画，涉笔潇洒，天趣抒发，擅花鸟，兼绘山水、人物。虽受"浙派"与"院体"画的影响，然而用笔纵横，不拘绳墨，以书法入画，强化感情的投入，饶有文人意趣。与陈道复并称"青藤白阳"，开启了明、清以来水墨写意法的新途径，对后世影响甚大。清代郑板桥对他极崇拜，现代黄宾虹写诗赞曰："青藤白阳才不羁，缋事兼通文与诗；取神遗貌并千古，五百年下私淑之。"传世作品有《牡丹蕉石图》轴、《荷蟹图》轴、《梧桐芭蕉图》卷、《拟鸢图》卷等。

白　阳——陈道复

陈道复（1483—1544），明代"吴门派"画家。初名淳，后以字行，更字复甫，一字复父，号白阳，亦号白阳山人。长洲（今江苏苏州）人。天资俊发，自幼饱学。曾为太学生。初从文徵明习画，但不拘师法，自出新意。山水画在学元人的基础上取法宋代米氏父子，所作泼墨山水淋漓酣畅，深得水墨之妙。作花卉尤擅写生，一花半叶，淡雅高简，开创了文人画写意花卉清新隽雅的画格。因此，他与徐渭并称"青藤白阳"而彪炳于绘画史。陈道复的书法俊爽跌宕，与祝允明、文徵明、王宠齐名，被称为"吴中四名家"。传世作品有《山茶水仙图》轴、《瓶莲图》轴等。

豪放秀逸与狂放绝伦

——陈淳与徐渭的大写意画之比较

吴大红

大写意画的衍发始端，可追溯到北宋文同、苏轼等兴起的文人画。他们游心翰墨，以水墨作画、不求形似、重写意趣为革新宗旨。之后又有扬无咎、赵孟坚、郑思肖、牧谿、王庭筠等画家，均以水墨写意法作梅、兰、竹、石、松、枯木等，成为早期的梅兰竹石的经典创造者，他们对元代以后文人画的兴盛具有重要意义。元代系由赵孟頫及"元四家"的继起，基本确立了文人画语汇，至明代继而又有画院画家林良及沈周、文徵明、唐寅、陈淳、徐渭等文人画家，将水墨画不断推向高峰，其中陈淳的花卉水墨画，真正达到了水墨淋漓、豪放不拘的大写意境界。而徐渭更以主观心绪，肆意狂放之情，将花卉大写意推向了巅峰，在水墨大写意的里程中树起了丰碑。

陈淳，字道复，号白阳山人，长洲（今江苏苏州）人，是吴门画派的重要画家。徐渭稍晚于陈淳出生，字文长，号天池山人，晚号青藤道士，山阴（今浙江绍兴）人。徐渭的花卉画风格特点，明显存有陈淳的画风影子，相类之处颇多，艺术风貌相近，主要表现在内容上的文人画特质和形式上的水墨大写意技法两大方面，而被画坛合称为"青藤白阳"。同时，由于各自生活环境、身世、经历、性情及处世观不同，艺术风貌自然存在极大差异，陈淳的画风豪放中呈秀逸，徐渭则是狂放绝伦。本文通过解读两位大师的水墨大写意画，探寻其画风内在之差异。

从陈淳和徐渭的绘画相较，二者主要相契在典型的文人画特质和水墨大写意技法两大方面，此中相承相类之因是多方面的。

其一，内因方面。二者均为文人，出身于书香之家，从小饱读经书，诗词文赋及书画兼长。陈淳出身于文人士大夫家庭，祖父陈璚工古文辞和诗，官至南京左副都御史，家中颇多书画收藏。陈氏为吴县富饶大族，与当时文士、书画家等同乡名流多有往来，沈周是其祖父密友，文徵明为其父通家之好，情谊笃厚。陈淳受家学熏陶，自幼饱读经书，精通艺文，与许多文士结交为友，如沈周、唐寅、祝允明等。他师从文徵明学诗文、书画，青年时期已崭露头角，有"时流推高，令誉日起"之赞传。陈淳生长在文化氛围浓厚及家学渊源的环境里，为其储备了良好的文人气质。徐渭生于官宦之家，虽然出生百日其父即去世，由嫡母抚养长大，家境又遭遇变故，然他幼时聪慧，八岁能作八股文，二十岁时已考取秀才，二十一岁入赘潘家，在读书、应试之余，学诗书兼学琴，这奠定了他多种才华之基础。徐渭一生著作丰富，存世即有二十多种，内容包括诗文、戏曲、县志、读书札记、经书注释、道释经解、医书、书评、书画理论、尺牍示范、灯谜等，广博的才艺滋养了他的绘画艺术。陈淳与徐渭的文人气质无疑给其绘画奠定了文人画基调。

其二，内容题材和章法形式颇多相似。例如梅、兰、竹、菊、秋葵、石榴、葡萄、荷花、芭蕉、牡丹、松石、螃蟹等，均是二人常表现的题材，且意态神似。尤其在长卷折枝画中，章法及形式排列上均打破时空，诗画连绵，这在古往今来众多长卷折枝画中前所未有，其二人最为相似。显然，徐渭受陈淳花卉水墨画的影响是直接的。

其三，"墨戏"式作画，直抒胸臆。陈淳虽在早、中年时期有不少赋色写生画作，主要师承于文徵明，但同时

又深受吴门画派宗师沈周的影响。沈周的花鸟蔬果直嗣南宋禅僧牧谿的衣钵，兼取元代墨花墨禽的写意法，用笔更为简放厚重，墨气浑沦，气格清逸。陈淳四十五岁间的花卉更多师法沈周，他曾在作于甲辰年的《花卉图》卷中满怀敬意地题道："写生能与造化晔，始为有得。此意惟石田先生见之，惜余生后，不得亲侍笔研，每兴企慕，恨不得仿佛万一。"本书所选《花卉图》册中可探到文徵明的秀婉及沈周的浑朴又自具特色。如本书所选的《花卉图》册之四，橙黄点花朵，色艳而不俗，画叶磊落肆意，用笔潇洒厚朴，色墨淋漓，形象简约而形态韵味俱足。这种洒脱之势，超越了沈周、文徵明等前辈文人画风的温婉秀逸之气。陈淳晚年作画笔法逐渐由整饬转向简约率真，运笔柔婉中带方劲之势，多用飞白笔法作画，画中多见苍润朴厚，已由早、中期写生转向大写意的豪放之风，并且常漫兴"墨戏"式作画，他自题《花卉》册中曾言"故数年来所作，皆游戏水墨，不复以设色为事"。陈淳"墨戏"式的创作和直抒胸臆的表现，为文人写意画作了创造性的发展，物以道存，充分彰显了文人画特质。徐渭的画作显然与陈淳晚年的水墨画更为相似，他在跋《陈白阳卷》曰："陈道复花卉豪一世，草书飞动似之，独此帖既纯完，又多而不败。"显然赞许陈淳的绘画之"豪"与草书之"飞动"。徐渭一生钟爱水墨写意，因此他上追水墨画的前代诸家，除林良、王乾、蒋嵩、沈周、陈淳、谢时臣、陈鹤等明代画家以外，对元代"元四家"、王冕和宋代苏轼、温日观、牧谿、夏珪等等水墨画家亦从中吸取诸长。徐渭又超越前人，绘画充分反映主观心理与人格，作画多放纵简逸，舍形似而重生韵，真正达到文人画"逸笔草草，不求形似"之境界。在中国花卉水墨画史上，陈淳和徐渭均以水墨淋漓、狂放不拘的作画方式，掀开了花卉水墨大写意的序幕，使绘画真正直抒胸臆，张扬个性，成为明代绘画走向个性化之风的典范。

其四，狂草的书法笔法入画。陈淳的行草书肆意狂放、飘逸飞动之势在以往画家中前所未有，如他在《洛阳春色》卷中的长篇诗跋，只见用笔潇洒飞动，一气呵成，这种放逸超越了文徵明、沈周及以前的文人画家。陈淳以狂草的笔法入画，使画风大变其师及前辈。徐渭是草书大家，他的书法不亚于其绘画之成就，其草书之狂不逊于张旭，放纵、激越之情在陈淳之上，这种书风意味，充分流露在其大写意笔法中。因此，陈淳和徐渭纵逸的大写意画与之狂草笔法密不可分。

然而，由于人生的境遇、性情及处世观等迥然不同，陈淳和徐渭的画风有着很大差异，陈淳的绘画放逸中透出平和秀美之感，徐渭则表现出狂放激越之色。

陈淳虽生长于富裕的书香之家，但中年家境渐趋衰败，父亲去世，犹如大梁倾塌。虽三年守丧满后，北上求仕，被荐举秘阁，掌管整理图书和典录诸事，然无法施展政治才干，加之官场险恶，于是他辞官南返故里。此时，昔日望族繁华不再，他由城中居第，移居城郊筑舍，植茂林修竹，此后过着半隐居的生活。生活来源主要依靠家传的数亩田产和鬻书卖画，正如题画诗中反映的"我有先人田数亩，欲缘干禄废耕耘。年来文字都无效，输与先生只卧云"

（《题西畴翁图》）。然清贫的生活未削弱其对自然和艺术的挚爱，如他诗中言："平生自有山水寄，富贵功名非我事。竹杖与芒鞋，随我处处埋。"（《陈白阳集》）他既以君子情怀，借物言志，表现文人画传统的"君子画"题材，又似村夫野老享于田园生活，所画花卉蔬果、草虫鳞介等，皆充满生活气息。因此，他的山水画与其花卉画一致，大凡是亲历所感而画。陈淳半隐田园的生活和闲云野鹤般的情怀，使他的山水画在受文徵明和沈周影响的同时，又较多吸收米氏、高克恭云山及元代山水画家之气格，"斟酌'二米'、高尚书间，写意而已"（王世贞《艺苑卮言》）。"陈道复天才秀发，下笔超异，山水米南宫、王叔明、黄子久，不为效颦学步，而萧散闲逸之趣宛然在目"（徐沁《明画录》）。又结合水墨淋漓的花卉大写意法，笔法奔放简率，墨气潇然酣畅，使陈淳的山水画自具特色。本书所选《寿袁方斋三绝图》册中文徵明、沈周的影子较多，用笔有文徵明的细密，侧重写生，与沈周的《东庄图》册画风较近，温婉秀逸。陈淳的恬淡虚静和田园乐趣，使画风清野朴拙，豪放而秀逸。

徐渭一生异常坎坷，幼年丧父，家境又遭变故，虽二十岁已考上秀才，但以后的八次科考皆未成功。在三十七岁时，入胡宗宪幕府，在抗倭和起草文书等方面多有建树，被胡宗宪视为心腹。约入府五年，胡宗宪被劾为严党而入狱，幕府解散，徐渭顿失靠山，随着胡宗宪在狱中自杀，徐渭恐被牵连，精神极度惊恐，遂作佯狂变为真颠，曾多次自杀，又误杀了妻子，入狱七年，幸被友人营救才获释。

晚年的生活，对坎坷的徐渭而言，尚可说比较正常，有时出游四方，以书画交友，以课徒和鬻书卖画度日，但内心思想十分复杂而矛盾，常常表现出愤世嫉俗、恃才傲物、孤僻执拗、不拘礼法等，这种思想自然影响到他的书画风格。徐渭在诗文、戏曲方面的杰出才华以及绘画上的广泛吸收，是其绘画风格独特的又一原因。他的诗文、戏曲表达激越，直抒胸臆，和他的绘画如出一辙，如他在《雪竹图》题诗："画成雪竹太萧骚，掩节埋清折好梢。独有一般差似我，积高千丈恨难消。"总之，凄风苦雨般的人生境遇，使他的花卉画充分反映内心思想，借客体之自然本性寄托主体情感和心绪，借题发挥已到了极致。如本书所选徐渭《花卉十六种图》册，诗中之意极为鲜明，如急风骤雨般肆意宣泄，堪称文人画特质之典范。正是徐渭的孤傲愤世思想，与陈淳的虚静观有着极大反差。

"青藤白阳"水墨大写意画，开辟了文人画的新天地，数百年来对大写意花鸟画的影响连绵不绝，并得以弘扬和发展，其中吴昌硕、齐白石两位花鸟画大家堪称这方面的楷模。

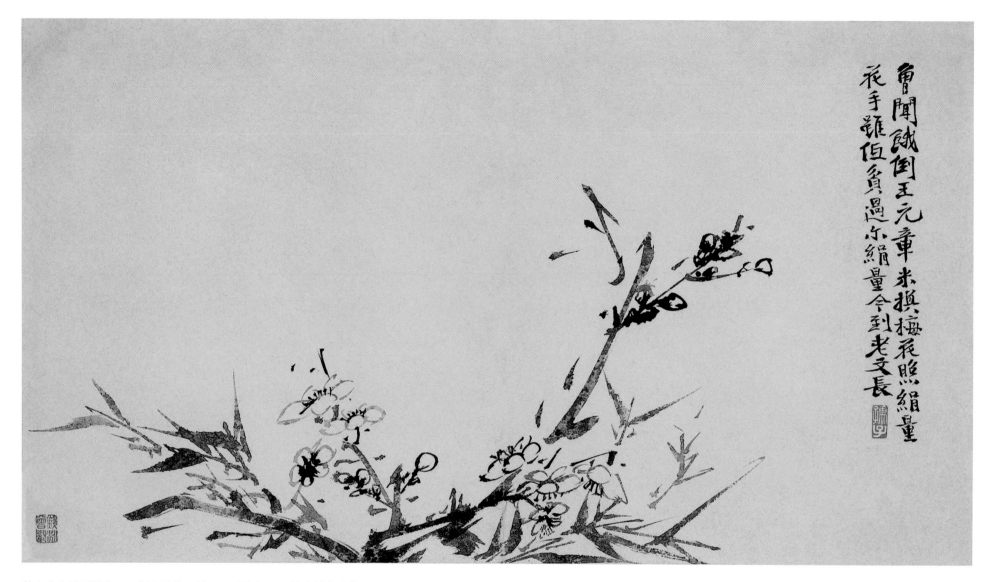

曾闻饿倒王元章 米揿梅花照绢量

花手难估负过尔绢量 今到老文长

花卉十六种图册之一　纸本墨笔　30cm×54.8cm　故宫博物院藏

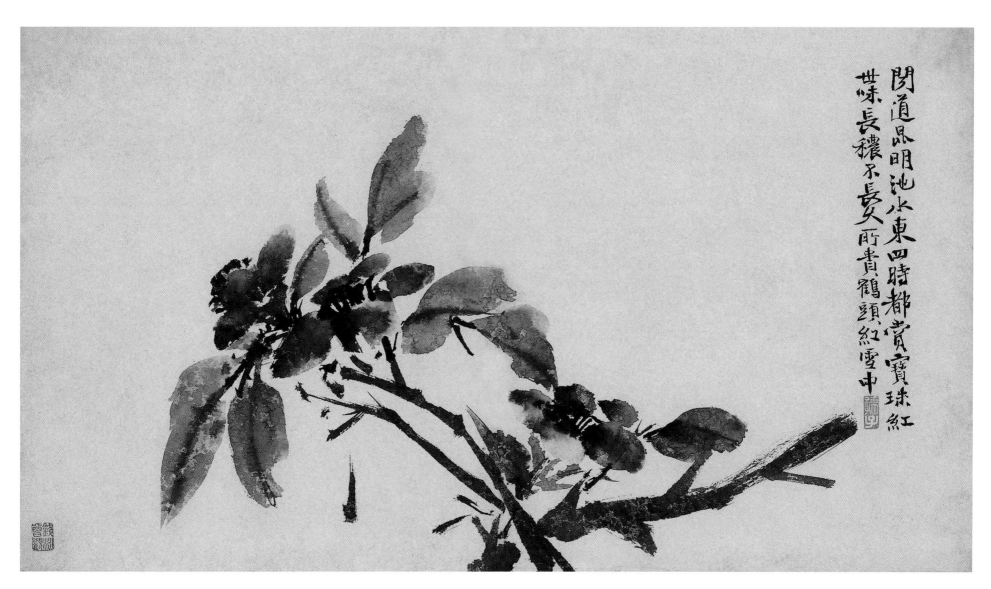

閱道昆明池水東四時都賞寶珠紅
世味長穠不長夭而貴鶴頭紅雪中

花卉十六种图册之二　纸本墨笔　30cm×54.8cm　故宫博物院藏

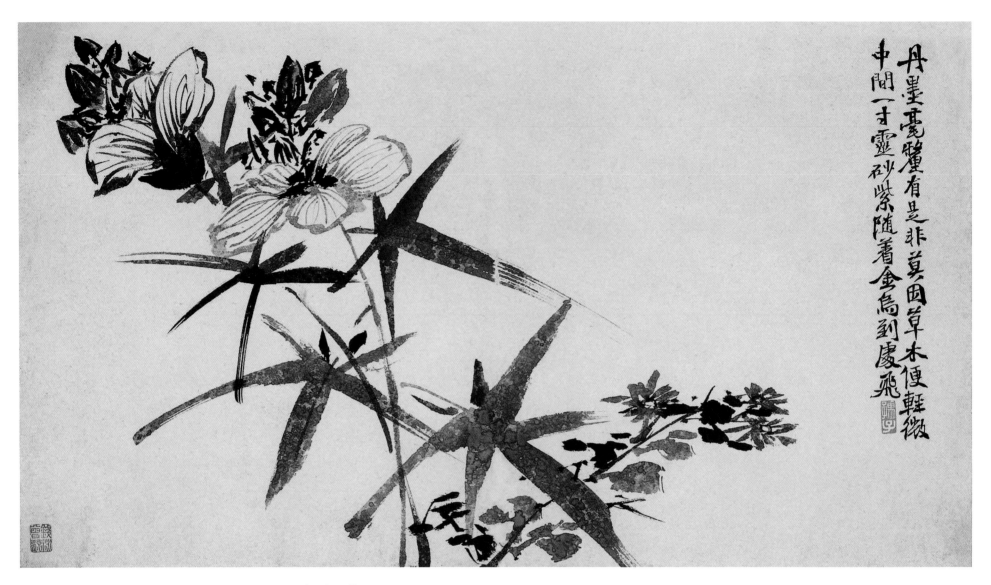

丹墨寛蟠有是非莫因草木便輕微
中間一寸靈砂紫隨著金烏到處飛

花卉十六种图册之三　纸本墨笔　30cm×54.8cm　故宫博物院藏

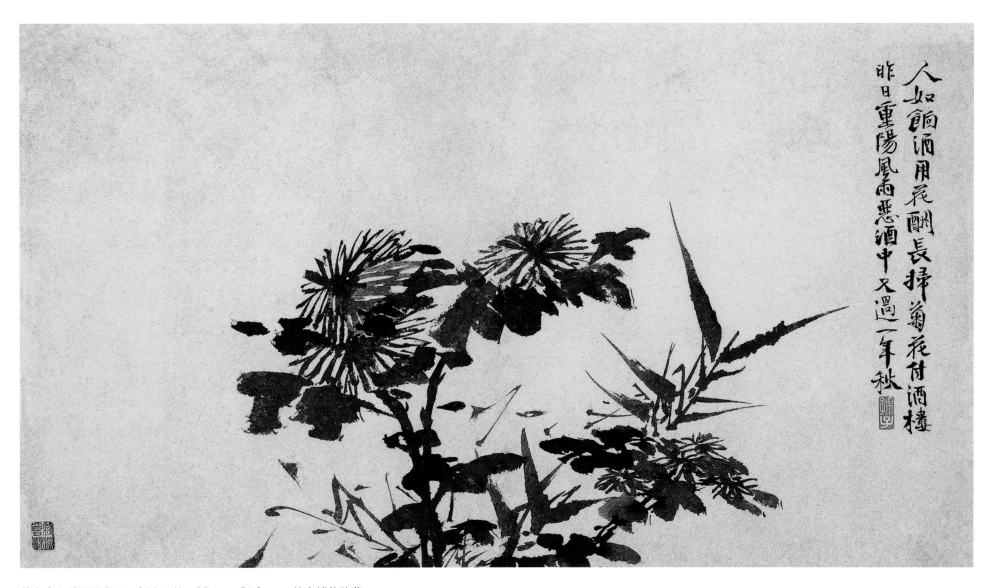

人如饿酒用花酬 长扫菊花付酒楼
昨日重阳风雨恶 酒中又过一年秋

花卉十六种图册之四　纸本墨笔　30cm×54.8cm　故宫博物院藏

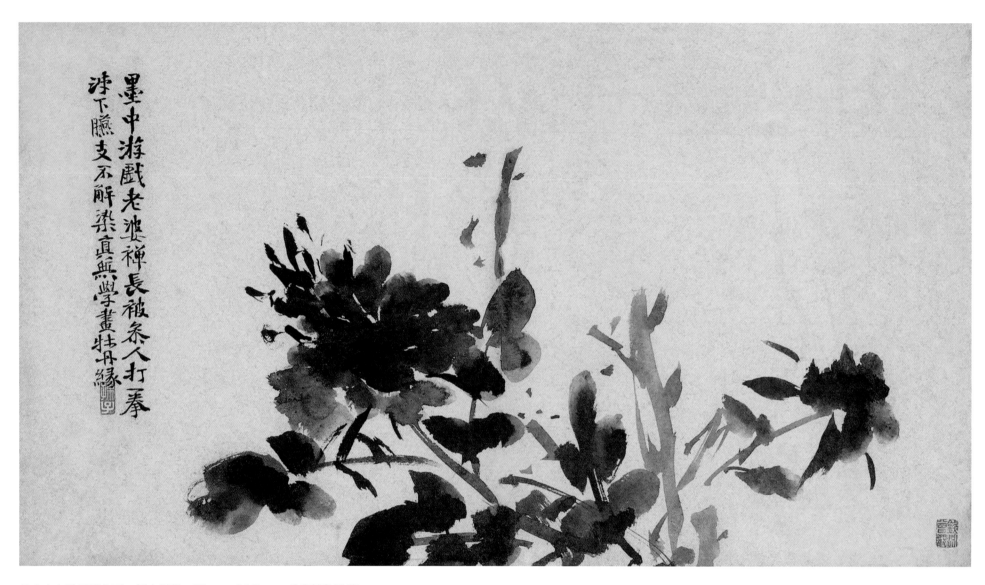

墨中游戏老婆禅 长被条人打拳
滋下赝支不解染 真无学画牡丹缘

花卉十六种图册之五　纸本墨笔　30cm×54.8cm　故宫博物院藏

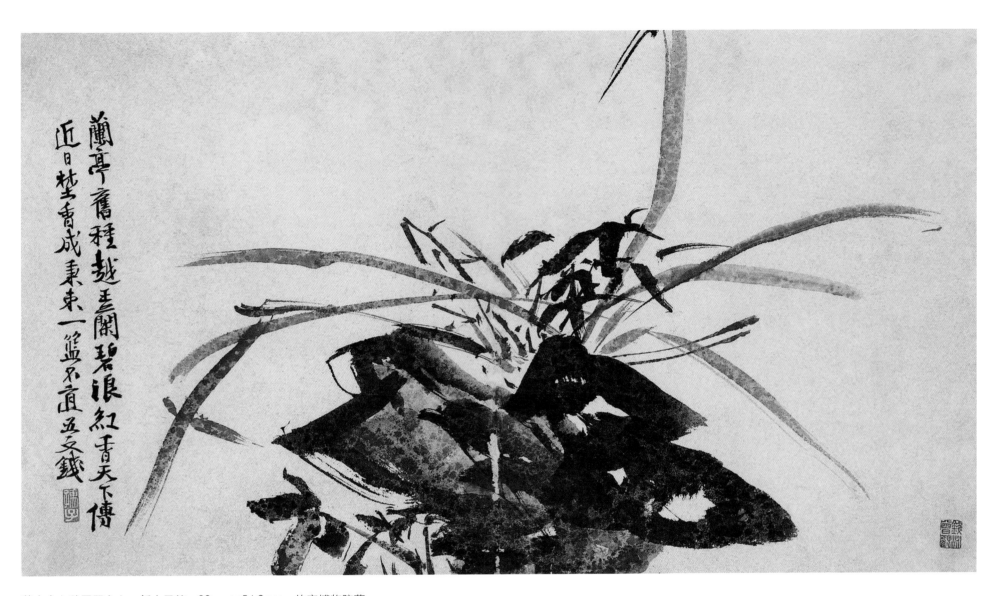

蘭亭舊種越王闌碧浪紅香天下傳
近日埜香成素束一籃不直五文錢

花卉十六种图册之六　纸本墨笔　30cm×54.8cm　故宫博物院藏

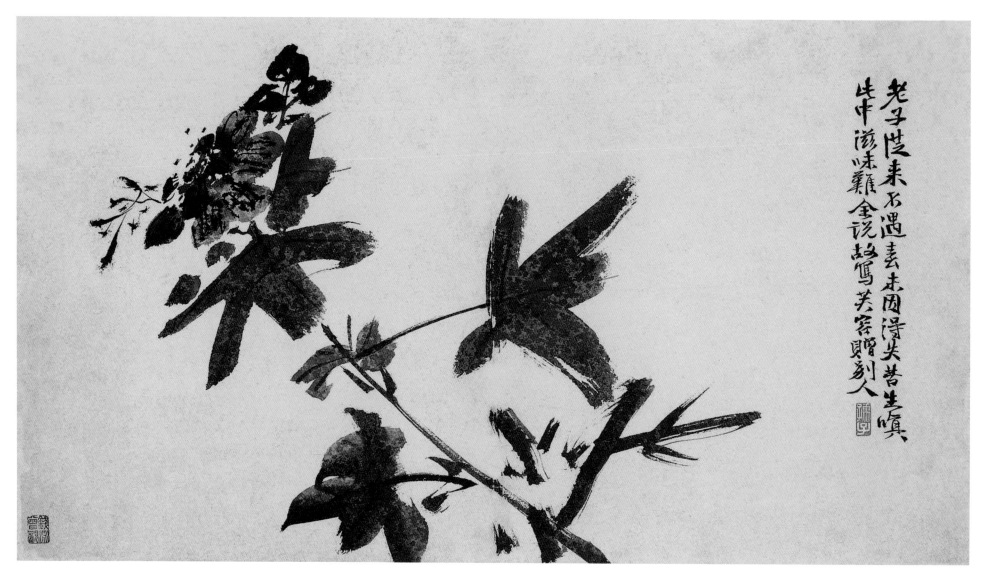

花卉十六种图册之七　纸本墨笔　30cm×54.8cm　故宫博物院藏

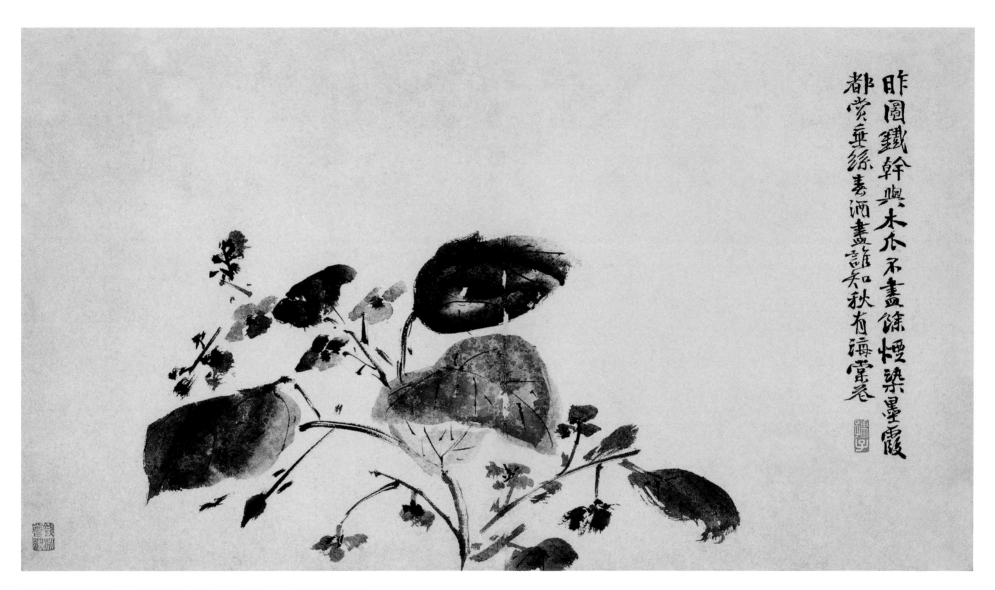

昨圖鐵幹與木瓜 不盡餘煙染墨霞 都當無絲春酒盡 誰知秋有海棠花

花卉十六种图册之八　纸本墨笔　30cm×54.8cm　故宫博物院藏

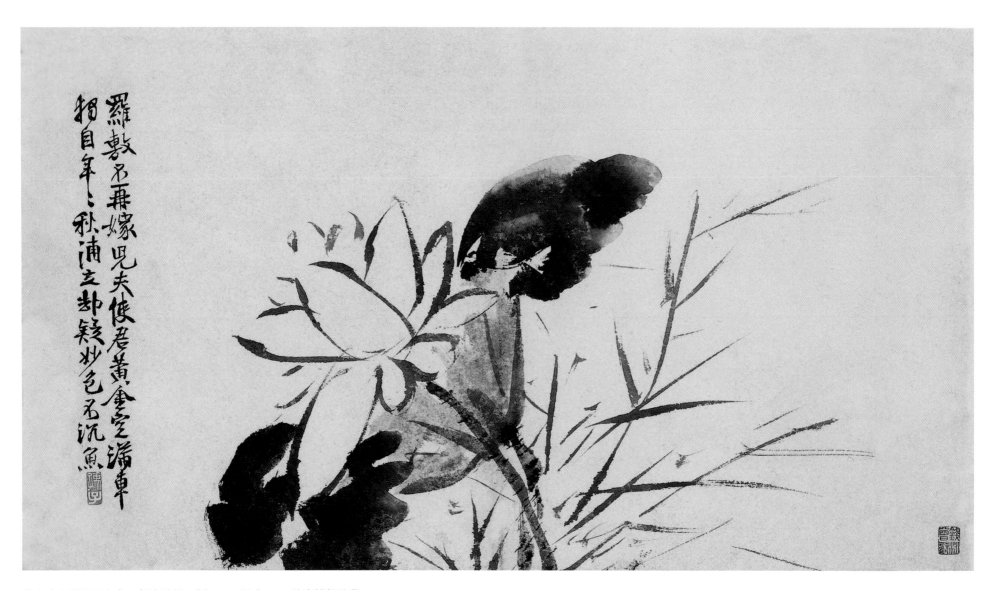

花卉十六种图册之九　纸本墨笔　30cm×54.8cm　故宫博物院藏

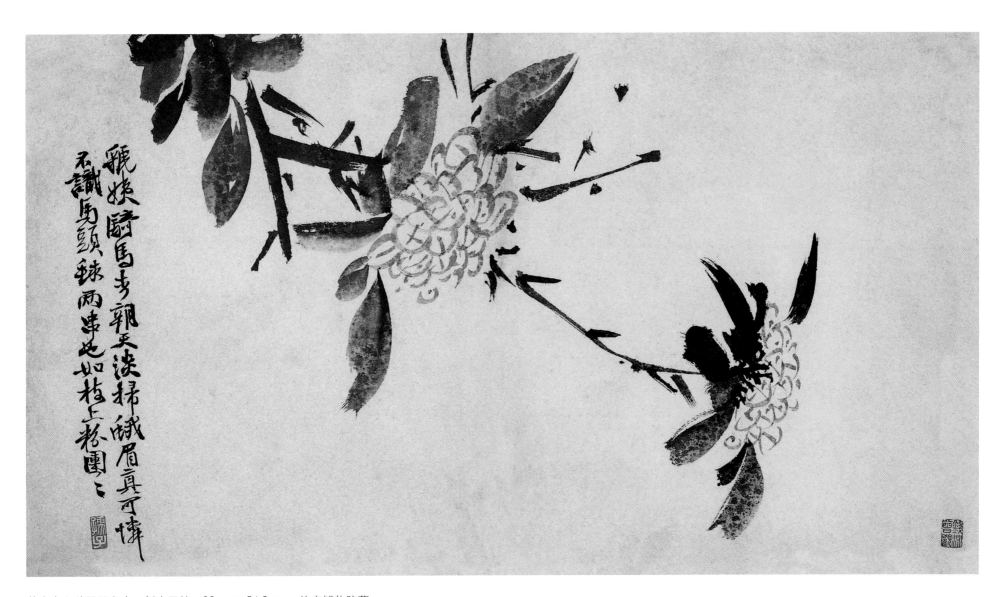

花卉十六种图册之十　纸本墨笔　30cm×54.8cm　故宫博物院藏

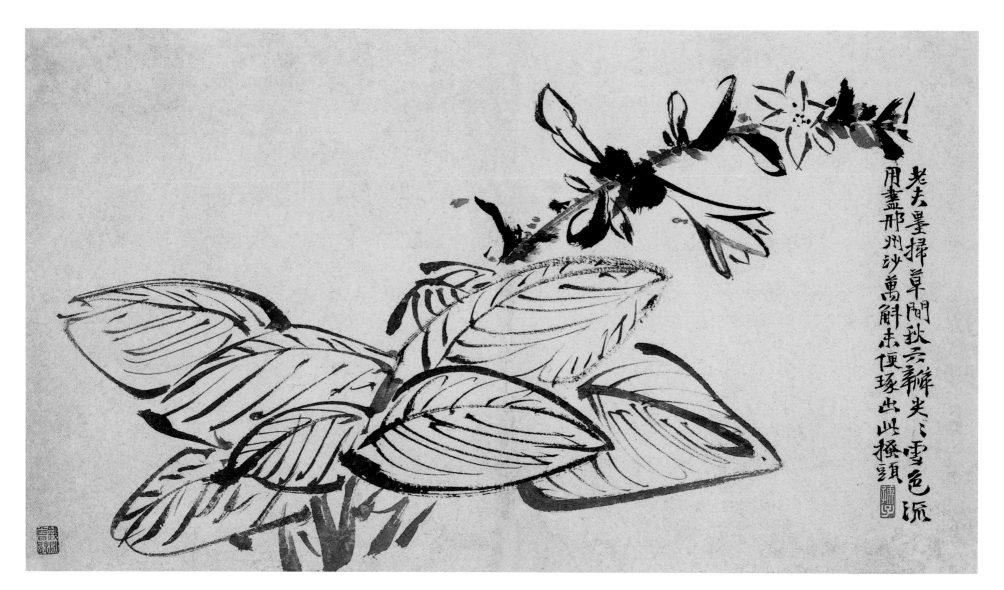

花卉十六种图册之十一　纸本墨笔　30cm×54.8cm　故宫博物院藏

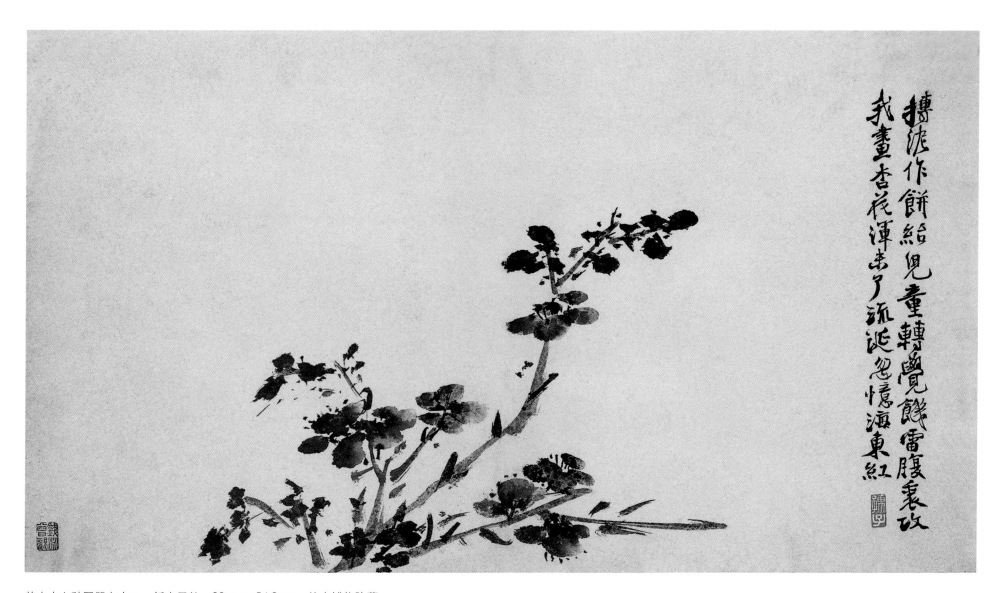

搏波作餅給兒童轉覺饞雷腹裹攺我畫杏花渾忘了流涎忽憶海東紅

花卉十六种图册之十二　纸本墨笔　30cm×54.8cm　故宫博物院藏

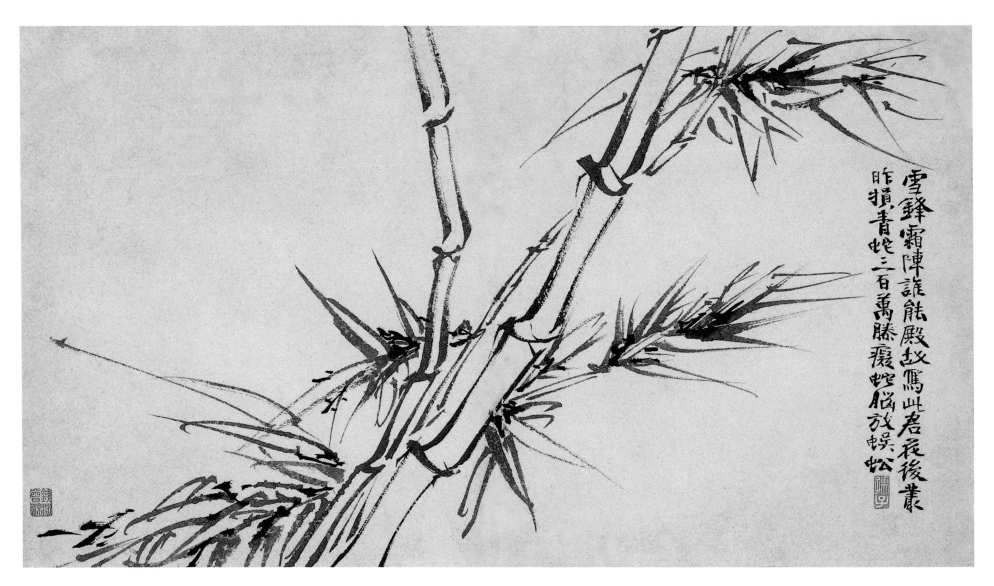

花卉十六种图册之十三　纸本墨笔　30cm×54.8cm　故宫博物院藏

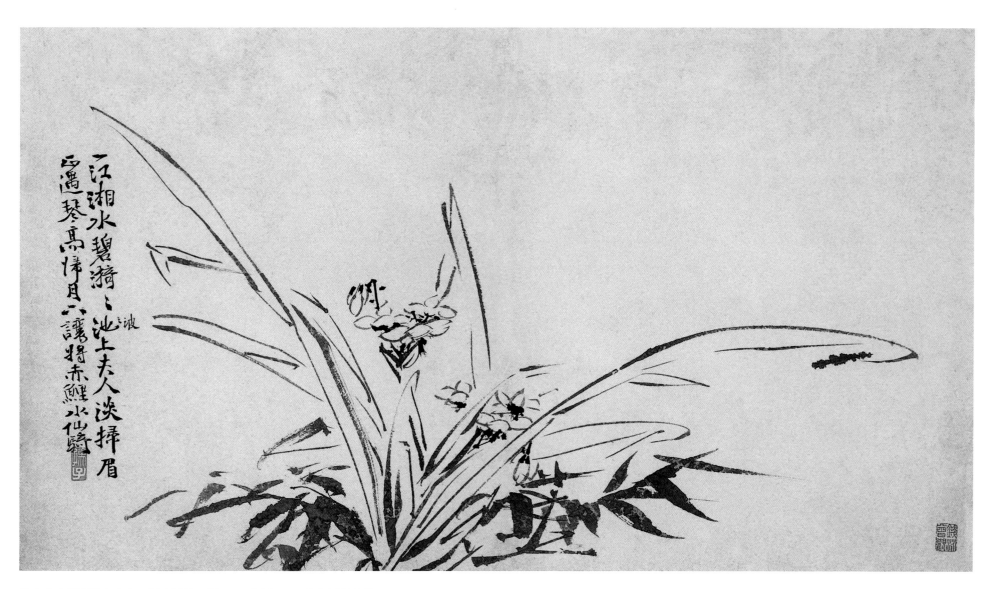

一江湘水碧滋滋，池上夫人淡掃眉。過遍琴高帰月夜，讓将赤鯉水仙騎。波

花卉十六种图册之十四　纸本墨笔　30cm×54.8cm　故宫博物院藏

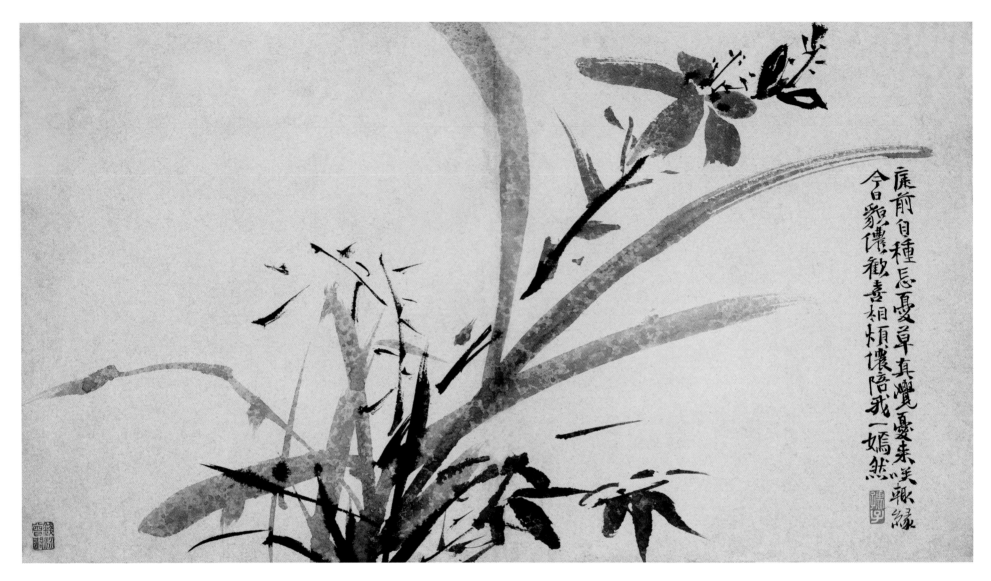

花卉十六种图册之十五　纸本墨笔　30cm×54.8cm　故宫博物院藏

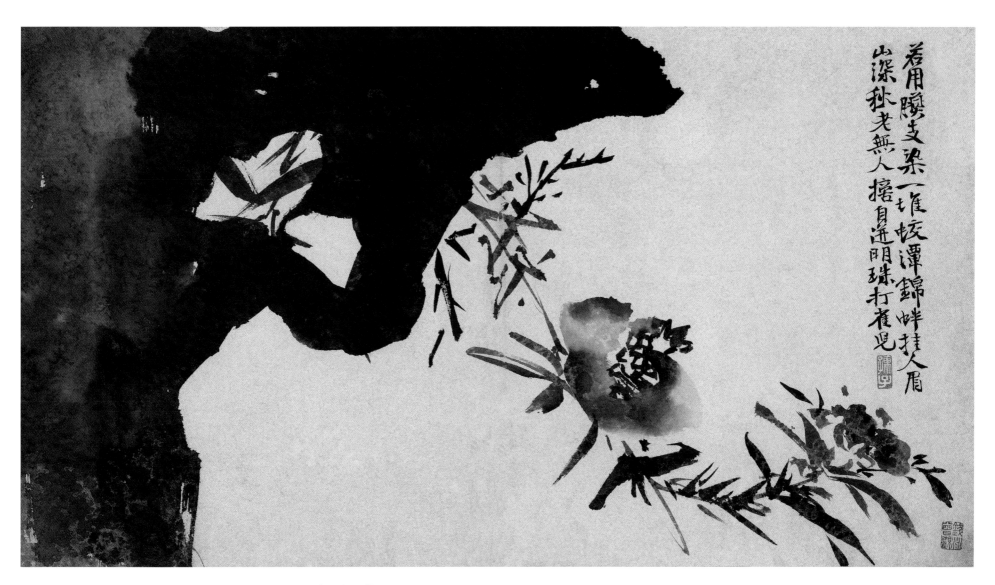

若用臙支染一堆 敲潭錦鮮揵人眉
山深秋老無人 擡身進明珠打雀兒

花卉十六种图册之十六　纸本墨笔　30cm×54.8cm　故宫博物院藏

白阳册页精选

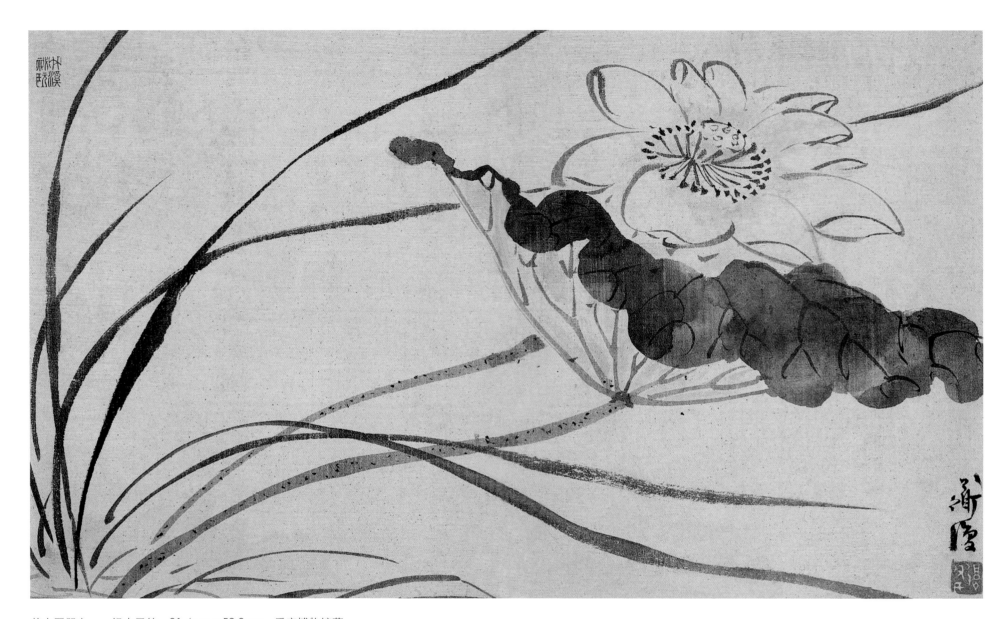

花卉图册之一　绢本墨笔　31.4cm×52.8cm　重庆博物馆藏

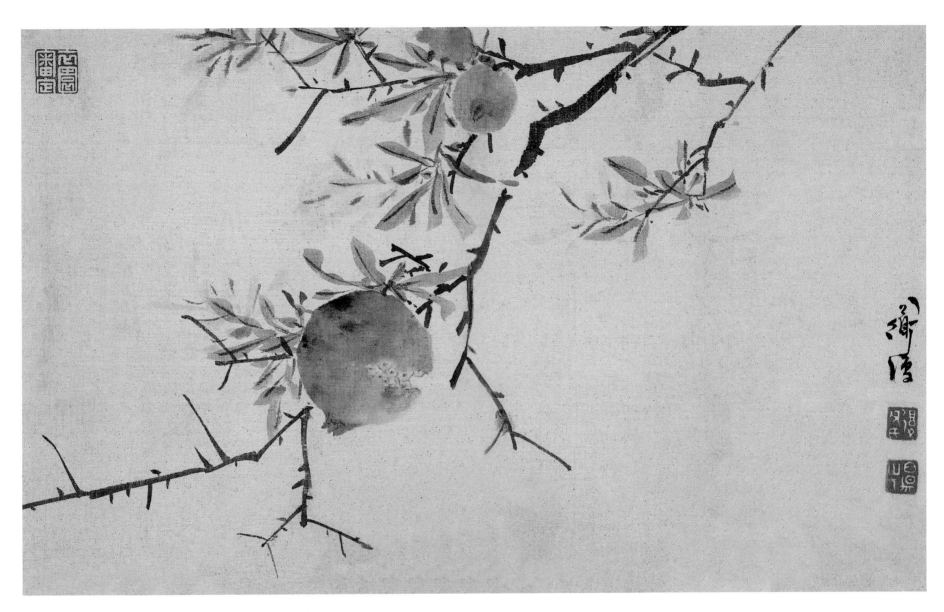

花卉图册之二　绢本设色　31.4cm×52.8cm　重庆博物馆藏

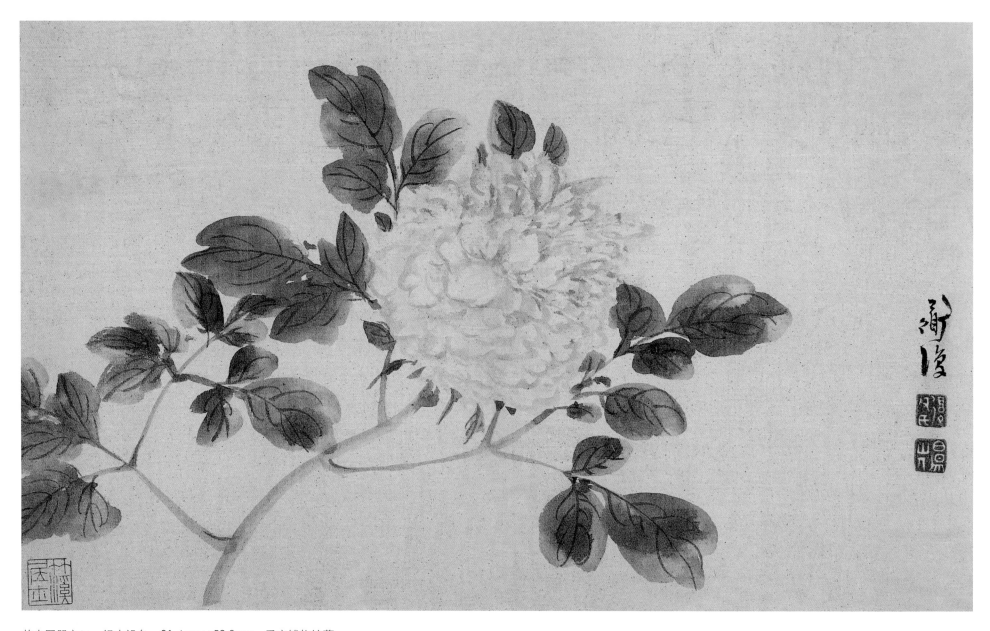

花卉图册之三　绢本设色　31.4cm×52.8cm　重庆博物馆藏

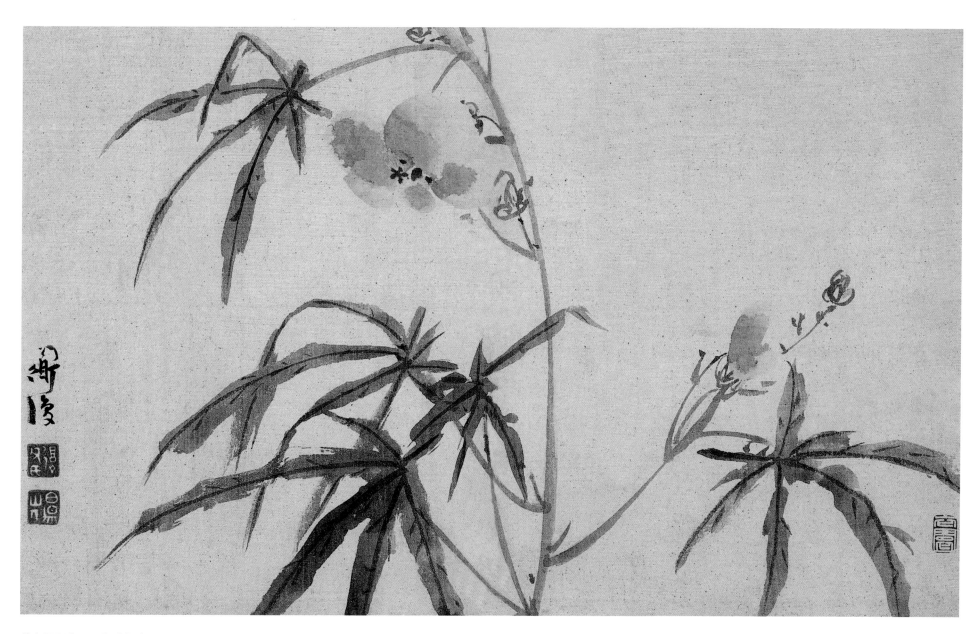

花卉图册之四　绢本设色　31.4cm×52.8cm　重庆博物馆藏

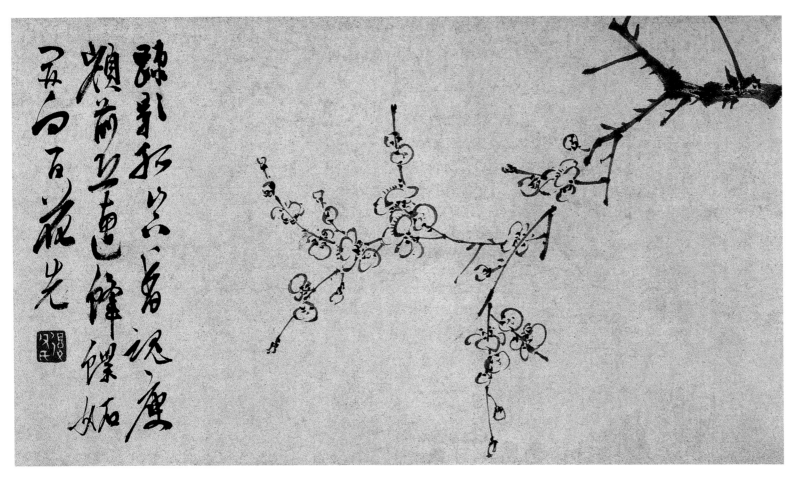

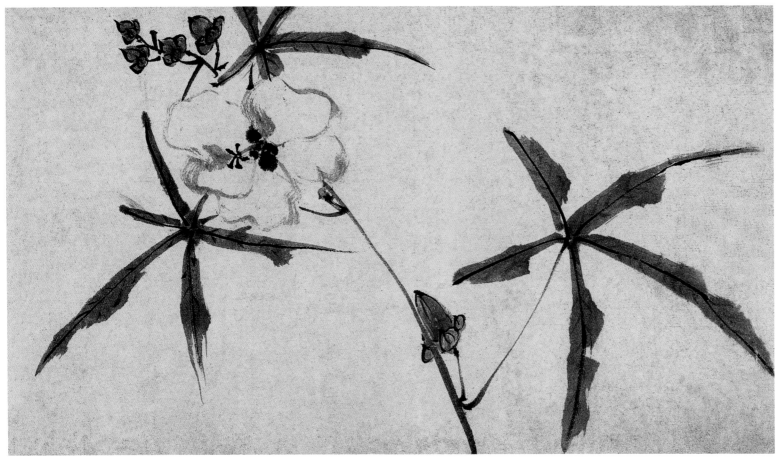

墨花十二种图册之一、之二　纸本墨笔　25.3cm×45cm×2　上海博物馆藏

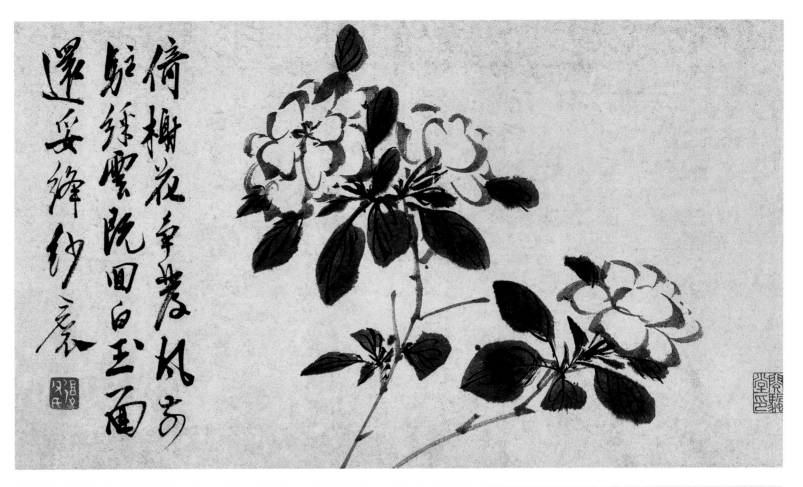

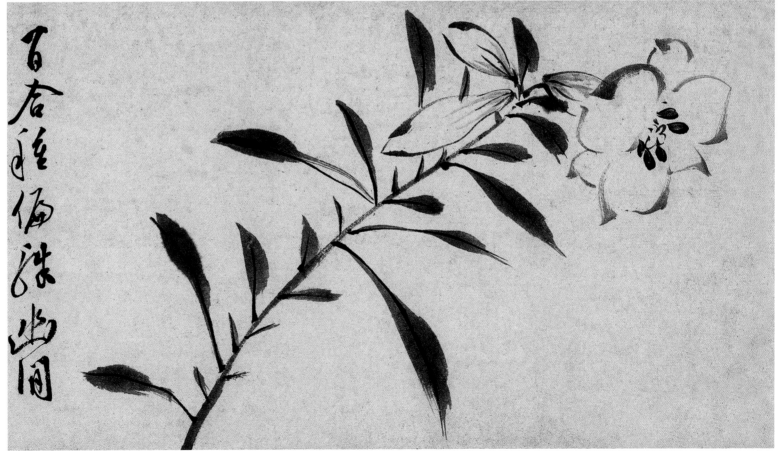

墨花十二种图册之三、之四　纸本墨笔　25.3cm×45cm×2　上海博物馆藏

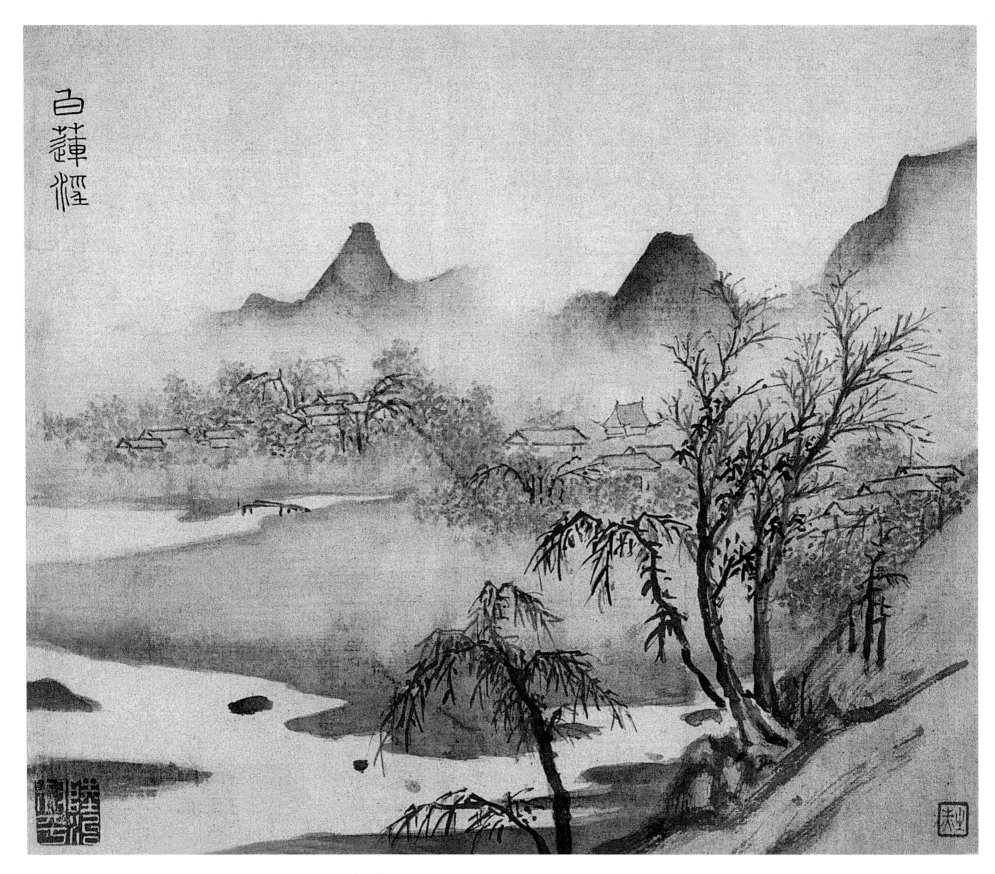

寿袁方斋三绝图册之一　绢本设色　22.2cm×26.7cm　故宫博物院藏

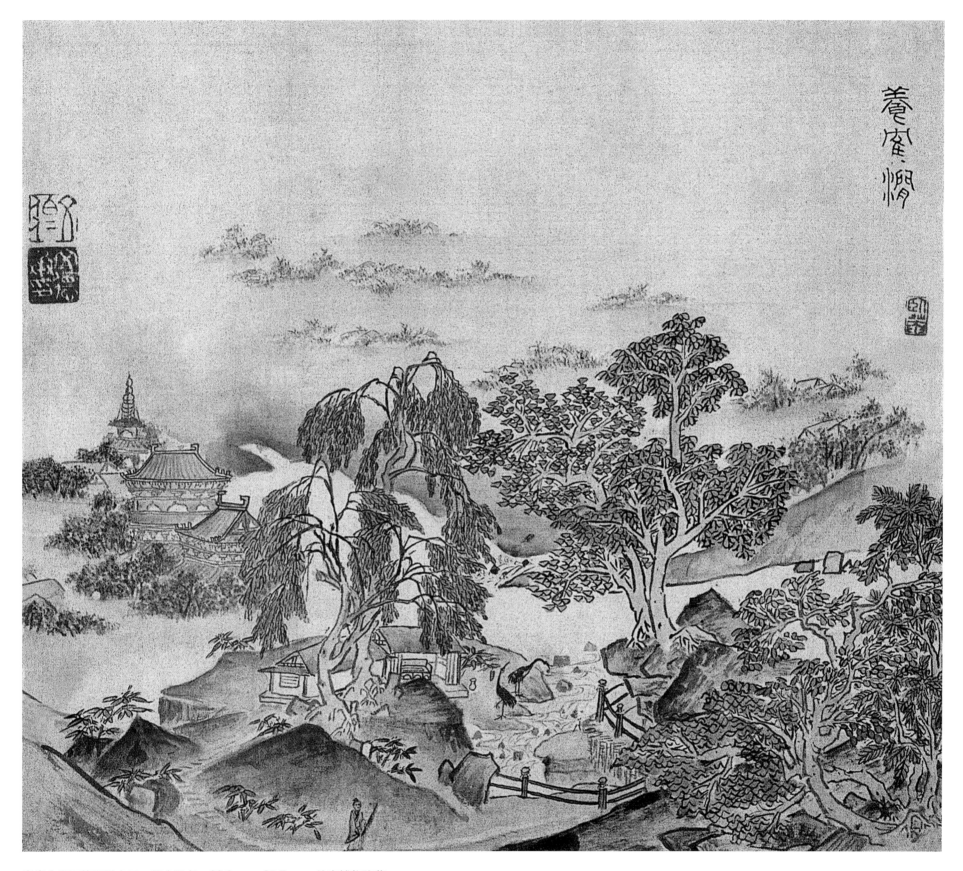

寿袁方斋三绝图册之二　绢本设色　22.2cm×26.7cm　故宫博物院藏

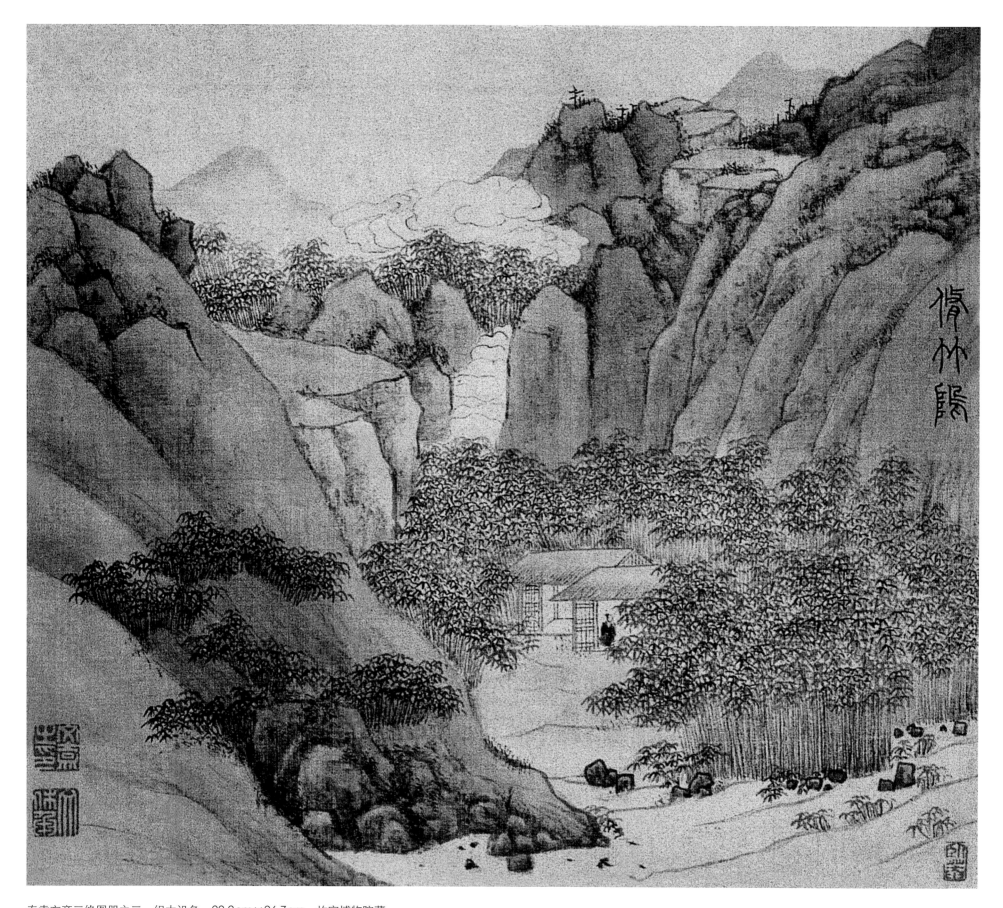

寿袁方斋三绝图册之三　绢本设色　22.2cm×26.7cm　故宫博物院藏

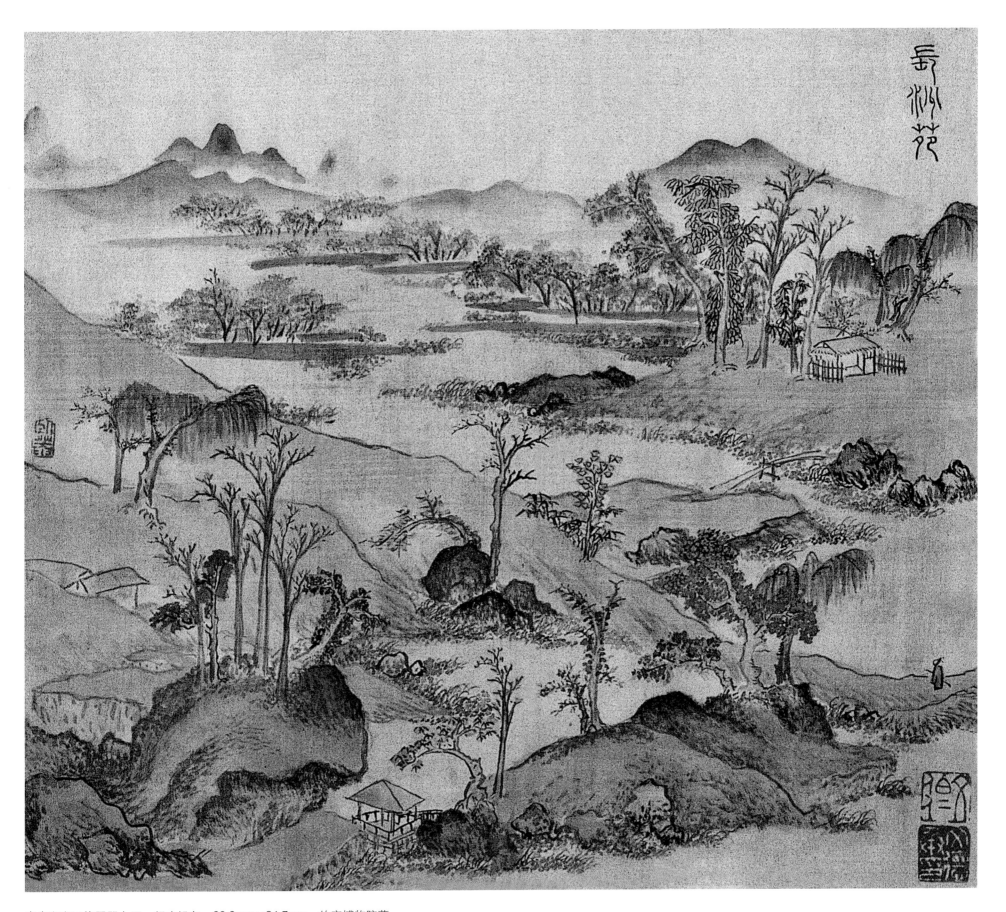

寿袁方斋三绝图册之四　绢本设色　22.2cm×26.7cm　故宫博物院藏

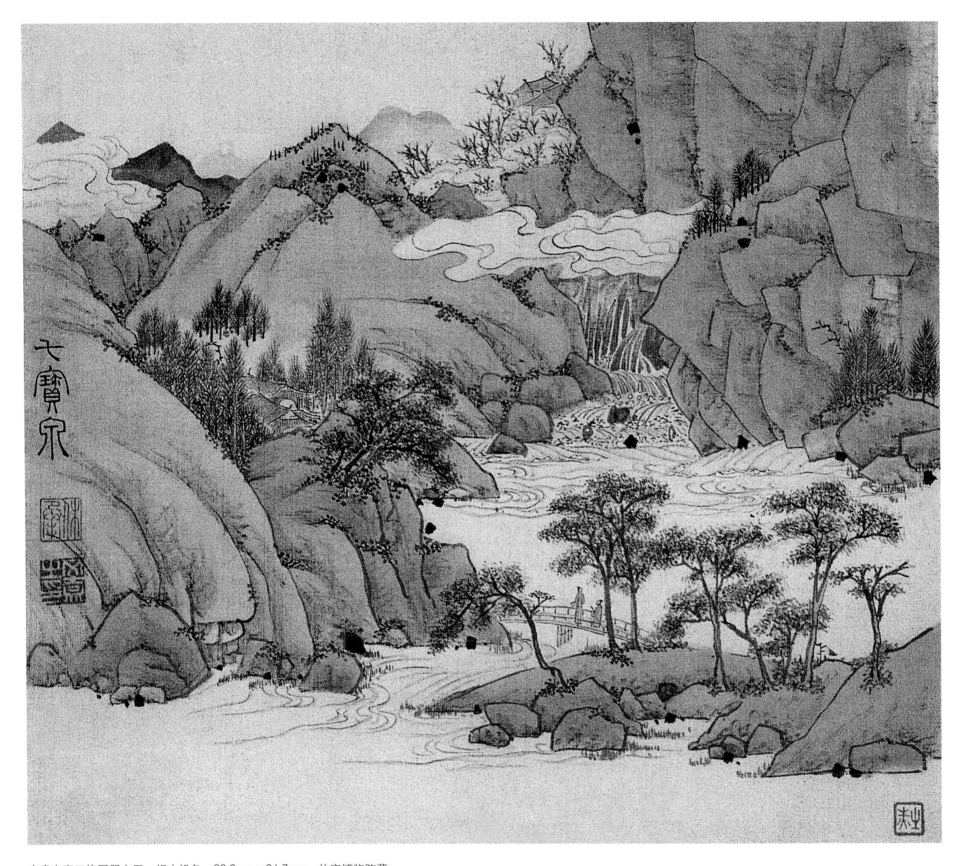

寿袁方斋三绝图册之五　绢本设色　22.2cm×26.7cm　故宫博物院藏

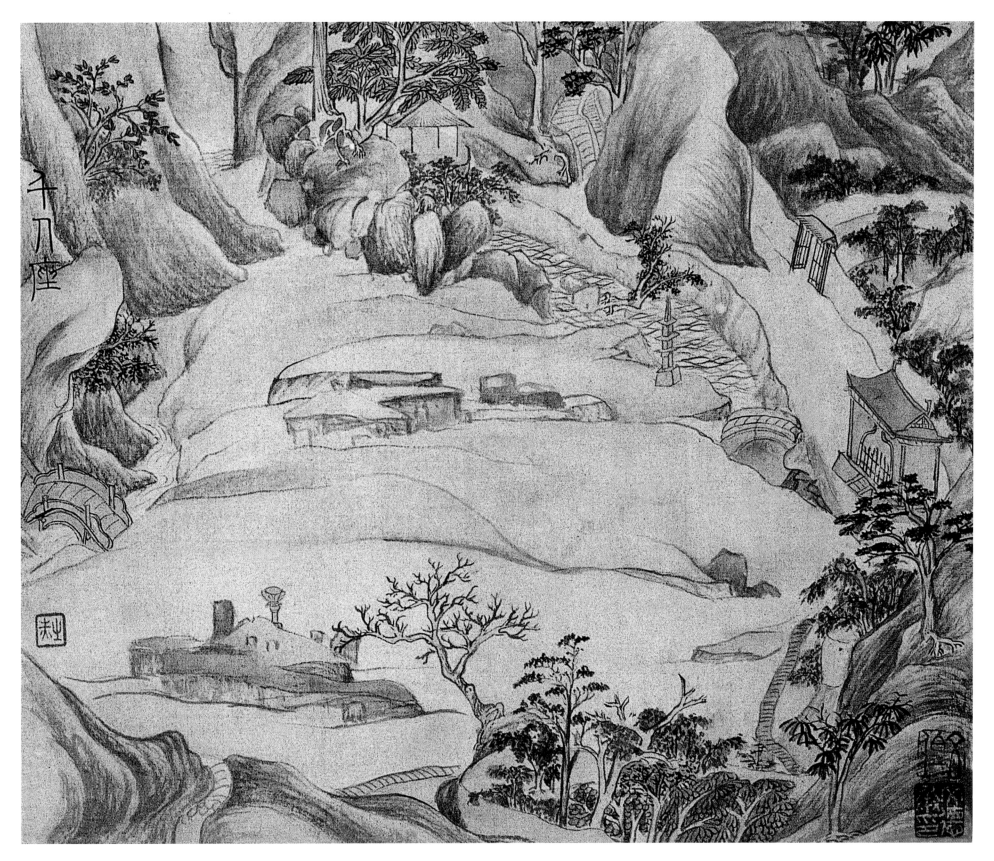

寿袁方斋三绝图册之六　绢本设色　22.2cm×26.7cm　故宫博物院藏